사적인 그림 읽기

고요히 치열했던

사적인 그림 읽기

이가은 지음

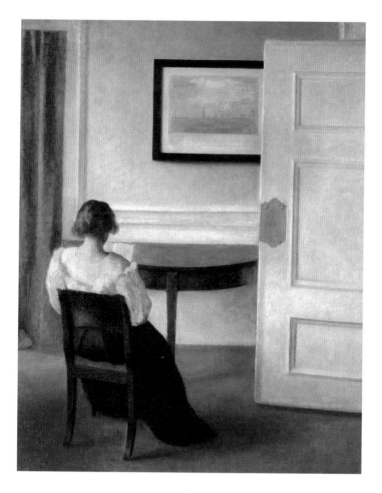

아트북스

고요히 치열했던
나의 하루에게

장루이 포랭Jean-Louis Forain의 「줄타기 곡예사」는 19세기 파리 야외 서커스의 한 장면을 묘사한다. 그림의 주인공인 곡예사는 장대를 쥐고 고도의 집중력을 발휘해 한 발 한 발 전진하는 모습이다. 이 공연을 위해 그녀는 아무도 없는 고요한 공간에서 오래도록 홀로 줄 타는 연습에 매진했을 터이다. 멋지게 성공하기보다는 균형을 잃고 넘어지고, 다쳐서 울컥하는 때가 더 많았으리라.

고된 연습 끝에 무대에 올라도 그녀의 수고는 그리 주목받지 못한다. 관중들은 주로 자기들끼리 대화에 빠져 있다가 무심히 힐끔 위를 쳐다볼 뿐 공연에 집중하거나 놀라움을 표하는 사람은 없다. 그녀는 이 밤의 즐거움을 메워주는 배경에 지나지 않는다. 만약 내가 그녀의 자리에 있었다면 내 존재가 너무 작고 우스워 자조에 빠져버렸을 것이다. 나의 노력은 나에게만 치열할 뿐, 세상을 바꾸지도 누군가에게 유

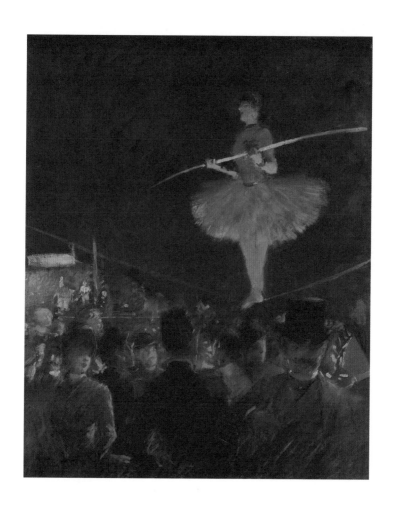

장루이 포랭, 「줄타기 곡예사」, 캔버스에 유채, 46.2×38.2cm, 1885년경, 시카고미술관

익이 되지도 않는다. '매일 아슬아슬한 순간들을 견디며 사는 게 무슨 의미지? 그저 저렇게 웃고 즐기는 것이 인생 아닐까?' 이러한 의문으로 다시 줄 위에 올라설 힘을 잃었을지도 모른다.

그러나 그림 속 여인은 그렇게 보이지 않는다. 그녀의 온 신경은 자기 자신에게 집중된 듯하다. 지금 이 순간 그녀에게는 타인의 인정과 환호가 그다지 중요하지 않다. 그보다는 어제의 실수를 반복하지 않는 것, 그동안 연마한 기술을 성공하는 것, 그래서 스스로 선택한 줄 위의 삶에서 더 만족스러운 '내'가 되는 것, 이것만이 그녀의 유일한 관심사 같다. 시끌벅적한 공연장에서 아주 고요히 치열한 시간을 보내고 있다. 오늘 더 높은 하늘에 닿는다면, 그 희열은 오롯이 그녀의 몫이다. 그 짜릿함을 위해 그녀는 분명 내일도 적막 넘치는 연습실로 돌아가겠지. 세상의 소음에서 소외되어 홀로 반듯하게 솟구친 그녀의 모습에서 알 수 없는 숭고함이 느껴진다.

"왜 굳이 어려운 길로 가려고 합니까?" 스물여섯 살의 봄. 시대에 따라 이름이 바뀌는 신문방송학과에서 학사와 석사를 마친 내 앞에는 몇 가지 선택지가 있었다. 취업 혹은 박사과정 진학. 누구나 떠올릴 만한 일반적인 답안지를 제쳐두고 아무 연고도 없는 역사학과 대학원에 지원했다. 이리 보고 저리 봐도 생뚱맞은 선택이라 면접관의 이 질문은 당연했다. 무슨 패기였는지, 그때는 그것이 '어려운 길'이라고 생각하지 않았다. 지금 당장 하고 싶은 일, 미래가 어떻게 되든 일단 '가야 할 길'이라는 확신이 있었으니까.

가고 싶은 길이라 해서 어렵지 않은 것은 아니었다. 현실의 길은 산뜻한 꽃길보다는 위태로운 외줄 타기에 가까웠다. 많이 흔들리고, 넘어지고, 떨어졌다. 한 발을 잘 내디뎌도 다음 걸음 역시 수월하리라는 보장이 없었다. 휘청거리는 길 끝에 무엇이 기다리는지 알 수 없었고, 막막한 안개가 짙어질수록 더욱 균형을 잃고 허우적댔다. 줄 아래를 내려다볼 때마다 스스로 작다고 느꼈다. 이미 성공한 사람들, 여유를 부려도 되는 사람들, 안정된 발판을 딛고 선 사람들로 북적대는 세상. 그곳의 떠들썩함과 달리 나의 하루하루는 참 고요하고 치열했다.

줄 위의 숭고함을 유지하기 위해 글을 썼다. 「줄타기 곡예사」의 그녀는 특별하지 않은 이가 고귀해질 수 있는 유일한 방법을 알고 있었다. 자기 선택에 충실한 삶. 자기만 아는 희열을 극대화하기 위해 최선을 다하는 삶. 그만 내려올 마음이 아니라면 계속되는 불안과 불만에 제 발을 묶어두기보다 줄에서만 누릴 수 있는 기쁨에 빠져드는 편이 더 숭고한 결정이었다.

이 책에 엮인 글 대부분은 대학원 완주를 반쯤 포기했을 때, 그래도 내게 희열을 주는 학문을 가지고 색다른 일을 해보자는 결심으로 쓴 결과물이다. 학업과 진로 모두 세차게 흔들리던 시기에 차마 줄을 놓지는 못하고 새로운 근력을 길러 애써 균형을 잡아보려 했다. 글을 쓰기 시작하자 남의 인생을 쳐다볼 틈 없이 나에게 집중할 수밖에 없어 좋았다. 글감과 의미를 찾기 위해 나의 평범한 일상, 번잡한 생각을 더 애정어린 시선으로 바라보았고, 예상치 못한 소재를 선택하고는 낯선 지식과 정보를 파헤치며 배움의 재미를 얻기도 했다. 고요히 반복되

는 삶에도 이만큼이나 할말이 많다는 사실은 글쓰기가 아니었다면 알 아채지 못했으리라. 그렇게 무無로 사라질 순간을 문장이라는 실체로 남기며 자조의 날들을 자존감을 채우는 나날로 바꾸었다. 그 결실이 한 권의 책이 되었으니, 그동안 줄 위에서 쏠쏠한 특기 하나를 단련한 셈이다.

역사를 공부하기 전에는 그림이 나의 글감이 되리라고는 생각하지 못했다. 역사학에 뛰어들면서부터 미술 감상을 즐겼다. 처음에 그림은 내게 유용한 사료史料였다. 지나간 이들이 의도적으로 새긴 그 시대의 흔적으로서, 그림은 과거를 눈앞에 펼쳐 보여주면서도 적정선의 상상력을 자극했다. 그림 속 인물, 풍경, 소품이 왜 하필 이때 이곳에 그려졌는지, 화가의 사연, 고민, 감정은 무엇이었을지 궁금했다. 역사서의 한 페이지를 연구하듯 그림을 읽었다. 아는 만큼 보였고, 보이는 만큼 그 안에 나의 경험과 사유를 담아 '내 것'으로 사랑하게 되었다. 그 시간이 쌓이자, 언젠가부터 현실에서 어떤 의문에 부딪히거나 감상에 젖을 때면 그와 유사한 사연의 작품을 함께 떠올렸다. 치열하게 기록된 과거의 어느 한 장면을 근거로 어떻게든 나와 나를 둘러싼 상황을 이해하고, 문제 해결의 실마리를 얻고 싶은 마음이었을 터이다.

그 이야기를 풀어내다보니 미술, 역사, 개인의 사색이 얽힌 다소 독특한 구성의 글을 쓰게 되었다. 에세이인 듯 아닌 듯, 학술서인 듯 아닌 듯 경계가 모호한 이 책이 그만큼 다채로운 즐거움으로 독자들에게 다가가기를 바란다. 그들 중에는 나처럼 저마다의 외줄에서 아슬아슬한 하루를 보내온 독자도 있을 것이다. 화려한 성공담과 이벤트로 가득한

화면 속 세상과 달리 우리의 매일은 주로 적막하고, 반복되고, 주목을 받기에는 지극히 평범하다. 그 안에서 우리는 각자의 임무를 부지런히 처리하지 않으면 언제 넘어질지 모르는 위태로운 순간들을 버티고 있다. 그 수고가 너무나 고요하고, 아무도 알아채지 못할 만큼 구석진 곳에 있다 해도 결코 무의미하지 않다. 매일 조금씩 쌓인 치열함은 언젠가 우리를 줄 위에서 뛰어오르는 담대한 사람으로 만들어줄 테고, 아무도 가보지 못한 별에 처음으로 닿게 할 테니 말이다. 그러니 열심히 흔들리고 넘어지며 써내려간 나의 말들이 오늘도 제자리에서 숭고함을 잃지 않으려 고군분투한 모든 이에게 어떤 방식으로든 힘이 될 수 있다면 좋겠다.

나의 줄타기는 현재 진행중이다. 그러나 용케 내면의 중심을 잡고 서 있다. 책을 펴내는 지금, 책을 쓰기 전만큼 타인의 말과 세상의 정답에 요동치지 않는다. 여전히 한 걸음 한 걸음 조마조마한 길이지만 여기에 나의 기쁨이 있음을 알기 때문이다. 무사히 졸업과 출간을 앞둔 이 순간, 다음 여정은 또 얼마나 위태롭고 흥미진진할지 설렘과 두려움으로 미래를 그려본다. 기분좋은 새 출발이 되도록 흔쾌히 출판을 맡아주신 아트북스와 멋진 조언과 연출로 글을 빛내주신 전민지 편집자님께 진심으로 감사드린다. 늘 첫번째 독자가 되어준 지연, 수민, 은지, 민지, 수현, 다연에게 삶의 기로마다 옳은 선택을 하게 해주어 고맙다는 말을 전한다. 가장 초라한 순간에도 누구보다 당당할 수 있는 이유는 언제나 딸을 최고로 여기며 박수갈채를 아끼지 않는 엄마, 아빠 덕분이다. 그 사랑 안에 살 수 있음이 내 인생 최고의 행운이다.

차례

프롤로그

고요히 치열했던 나의 하루에게 _004

1부 외롭지 않은 고독

비 오는 날의 무기력함 벗어나기 피에르 오귀스트 르누아르, 「우산」 _014

인생이 노잼일 때 운전대를 잡았다 장 베로, 「샹젤리제의 원형교차로」 _031

때때로 고독을 즐기는 사람들 에드워드 호퍼, 「밤을 지새우는 사람들」 _050

나 돌아갈래, 다시 책으로 안토넬로 다메시나, 「서재의 성 제롬」 _069

그냥, 어쩌다, 밀어진 너에게 에드가르 드가, 「디에프의 여섯 친구들」 _088

2부 아름답게 치열할 것

그 시절 우리가 스우파를 사랑한 이유 주세페 카데스, 「아이아스의 자살」 _110

46킬로그램이라도 김고은은 안 되더라고요

안티오크의 알렉산드로스, 「밀로의 비너스」 _128

관종 시대의 자기표현법 아르테미시아 젠틸레스키, 「자화상」 _151

우리들의 행복한 덕질을 위하여 요제프 단하우저, 「피아노 치는 리스트」 _173

자꾸 '라떼'를 권하는 꼰대들에게

얀 마테이코, 「천문학자 코페르니쿠스, 신과의 대화」 _190

3부 고요히 바라보는 시간

남의 나라를 자주 그리워하고는 해 클로드 모네, '런던 템스강' 연작 _210

이사갑니다, 더 나은 삶을 희망하며

조지프 말러드 윌리엄 터너, 「퀼른, 정기선의 도착—저녁」 _229

봄은 언제나 눈을 맞으며 온다 빈센트 반 고흐, 「아를의 눈 덮인 들판」 _244

첫 기억을 두고 온 곳으로 자꾸 나아갑니다

존 컨스터블, 「플랫포드 물방앗간」 _266

죽음과 함께 춤출 수 있다면 생제르맹성당의 「죽음의 무도」 _284

참고 자료 _302

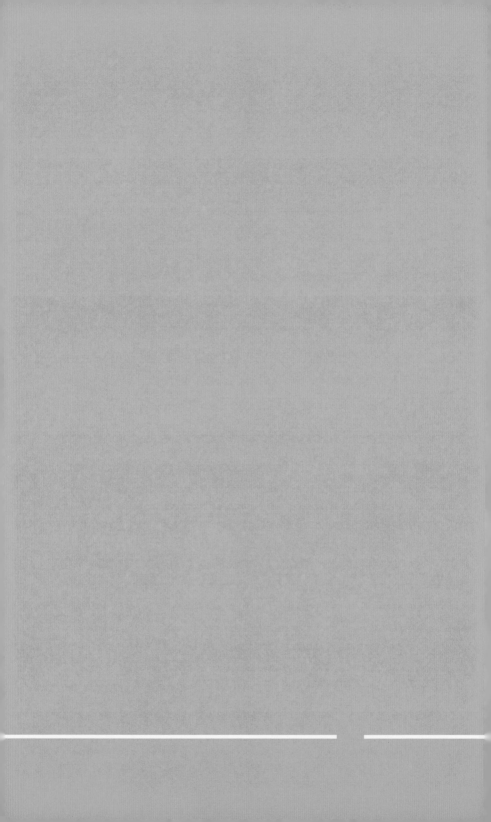

1부

외롭지 않은 고독

비 오는 날의
무기력함 벗어나기

피에르 오귀스트 르누아르, 「우산」

비 오는 날을 좋아하는 이들의 감성에 잘 공감하지 못한다. 추적추적 내리는 비가 낭만적일 때도 있지만, 그런 생각도 잠시. 일단 집을 나서면 비는 여간 귀찮은 게 아니다. 별다른 짐이 없어도 최소한 한 손에는 휴대폰, 다른 손에는 가방을 들고 다니는 내게 우산은 또하나의 성가신 짐짝이다. 원래도 그리 반가운 존재는 아니었으나 조금 불편한 수준이었던 비가 어느 순간 내게 정서적인 영향을 주고 있음을 발견했다.

비 오는 우중충한 날씨가 나를 가라앉힌다고 느낀 때는 두번째 대학원 공부를 시작하고 나서였다. 그때 주로 원룸 자취방에서 종일 책을 읽고 글을 써야 했다. 소화해야 할 공부 분량이 절대적으로 많았고, 곧 있을 수업에서 교수님의 질문 공세로부터 살아남아야 한다는 심리적 압박감이 컸다. 새벽부터 일어나 깨알 같은 글씨로 된 원서를 읽어내려가다보면 금세 어둑어둑해지다 깊은 밤이 찾아왔다. 할일은 쌓여

1부 외롭지 않은 고독

있는데 하루는 금방 저물었다. 시간에 쫓기는 나날이 이어지니 마음은 늘 조급하고 갑갑했다. 쉼터가 되어주는 사람들은 있었으나 어쨌든 세상살이는 오롯이 혼자 견뎌야 하는 몫이었다.

시간의 여유도, 마음의 여유도 없어서였을까. 언제부턴가 날씨의 흐름에 예민해졌다. 햇빛 쨍쨍한 날에는 그나마 마음이 화사했다. 반면 짙은 하늘에서 우두둑 비가 떨어지는 날에는 기분에도 검은 먹구름이 드리웠다. '나는 왜 사서 고생일까? 내 미래는 어떻게 될까?' 괜한 '현타'와 앞날에 대한 걱정이 피어올랐다. 비 오는 스산한 날이 계속될 때면 마음도 날씨와 함께 축축하게 젖어들었다.

감정 기복이 없다고 자부하며 살아온 나에게, 내가 어찌할 수 없는 환경에 따라 기분이 변하는 경험은 낯설고 꺼림칙했다. 그때의 감정이 깊이 각인되었는지 지금도 비 오는 날을 그다지 좋아하지 않는다. 내게 비 오는 날이란, 귀찮고 성가신 일이 생기거나 내 의지와 상관없이 무력감이 찾아오는 그런 날이다. 그러나 인생이 늘 화창할 수만은 없기에 자연의 순리처럼 돌아오는 무기력한 날들을 견디는 방법을 배워야 했다.

비 오는 날의 설렘

피에르 오귀스트 르누아르Pierre Auguste Renoir의 「우산」 속 풍경은 얼핏 보면 축제의 한 장면으로 착각할 만큼 경쾌한 생동감이 느껴진다. 중앙에 반쯤 가려진 여자가 하늘을 확인하며 우산을 펴는 것을 보면 이제 막 비가 오기 시작한 듯하다. 파리 시민들은 모두 동일한 색채의

비 오는 날의 무기력함 벗어나기

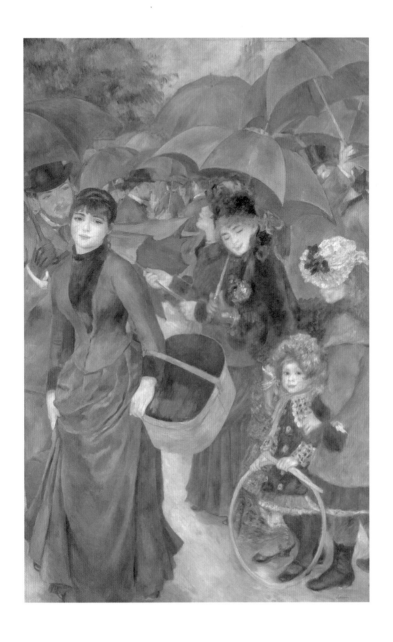

피에르 오귀스트 르누아르, 「우산」, 캔버스에 유채, 180.3×114.9cm, 1881~86년, 런던 내셔널 갤러리

파란 우산을 꺼내들고 각자의 걸음을 재촉하고 있다. 겹겹이 겹쳐진 우산들은 마치 하늘로 팡팡 튀어오르는 모양새다. 비 오는 거리의 칙칙하고 무거운 분위기는 전혀 느껴지지 않는다. 오히려 그림 속 인물들에게서 옅은 미소와 함께 알 수 없는 설렘이 묻어난다.

비 오는 날의 설렘이라.

런던 내셔널갤러리에서 「우산」을 관람한 때는 쨍했던 날씨가 순식간에 캄캄해지며 굵은 빗줄기를 쏟아내던 8월의 어느 날이었다. 런던의 날씨는 이미 악명 높지만, 그래도 여름은 양반이다. 그 악명을 몸소 체험할 수 있는 계절은 가을과 겨울이다.

똑같이 비로 시작된 하루라도 꼭 한 번은 해가 뜨는 여름날과 달리, 11월부터 거의 3월까지 런던은 늘 축축하고 그늘진다. 거기에 해까지 짧아지니 사람들은 쉽게 우울감에 빠져든다. 우리가 부러워하는 유럽의 휘황찬란한 크리스마스 장식들은 을씨년스러운 날씨와 그로 인한 우울에서 벗어나기 위한 안쓰러운 노력의 일환이다. 시끌벅적한 연말이 지나고 다시 휑한 거리에 비만 오는 1월이 찾아올 때 가장 많은 이들이 무력감을 호소한다. 오죽하면 '1월 우울증January Blues'이라는 말이 다 있을까.

이런 도시에서 비 오는 날의 설렘은 화창한 날의 우울함보다도 어색한 감정이다. 물론 르누아르가 그린 「우산」의 배경은 런던이 아닌 파리다. 그럼 파리의 비 오는 날은 좀 다를까? 파리는 비가 잘 오지 않는 화창한 날씨로 알려져 있으나, 이는 여름에 한정된 이야기다. 가을과 겨울의 파리는 놀랍게도 런던만큼 혹은 런던보다 더 자주 비가 내린

비 오는 날의 무기력함 벗어나기

다. 런던과 파리살이를 모두 경험한 한 지인에게 "나도 런던 아니면 파리에서 살고 싶은데, 런던은 날씨 때문에 조금 두렵다"라고 말하니, 그는 "런던이나 파리나 매한가지"라며 너무 런던만 오명을 쓴 것 같다고 발끈했다. 프랑스인들도 해만 뜨면 밖으로 뛰쳐나갈 만큼 비를 즐기지 않는 것은 마찬가지다.

르누아르는 19세기 후반 인상주의의 대가로, 일상에서 마주치는 순간의 인상을 화폭에 담아내는 화가였다. 그가 「우산」 속 장면을 목격했을 때 비를 맞는 파리 시민들에게서 경쾌한 설렘이 뿜어져나왔고, 그 인상을 작품으로 기록했다. 흔하디흔한 비, 너무 자주 내려 우울까지 안기는 비가 뭐 그리 좋았을까? 작품의 제목에서 힌트를 얻을 수 있다. 사실 원제는 '우산들Les Parapluies'이라고 번역해야 더 정확하다. 르누아르가 주목한 것은 비 오는 날의 '비'가 아닌, 하나둘씩 펼쳐지는 '우산들'이었다. 사람들을 설레게 한 것도 비 자체가 아닌, 비 오는 날 펼 수 있는 우산이었다.

길지만 짧은 우산의 역사

인류가 날씨의 영향에서 벗어날 수 없는 만큼, 우산은 문명이 시작된 이래 어느 시대에나 존재했다. 그러나 그 형태와 용도는 지금과 사뭇 달랐다. 우산을 뜻하는 영어 단어 'Umbrella'는 그림자 혹은 그늘을 뜻하는 라틴어 'Umbra'에서 파생했다. 어원에서 알 수 있듯 역사적으로 우산은 비를 막는 용도보다는 햇빛을 가리기 위한 목적으로 등

크세르크세스 1세 궁전 출입구 벽면
부조 ⓕⓖJona Lendering

장했다.

　우산의 긴긴 역사를 살펴보려면 대략 기원전 25세기까지 거슬러올라가야 한다. 고대 이집트와 메소포타미아 지역에서는 오래전부터 파피루스, 깃털, 종려나무 잎 등으로 만든 부채꼴 모양의 양산을 사용했다. 광활한 아프리카와 중동의 사막을 횡단해야 했던 이들에게 뜨거운 태양을 피하는 일은 언제나 필수였다. 양산은 귀족의 전유물이었지만 남녀를 구분하지는 않았다. 파라오나 귀족이 가는 길에는 양산을 씌워주는 하인이 뒤따랐고, 전사들은 양산이 부착된 전차를 이용했다. 고

　　　　　　　　　비 오는 날의 무기력함 벗어나기

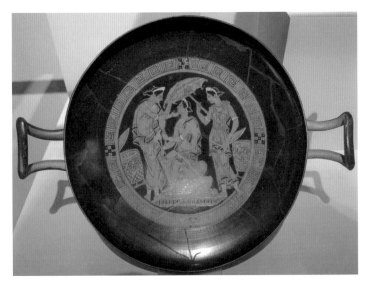

「이탈리아 키우시, 에트루리아인의 잔」, 기원전 350~500년, 베를린구박물관 ①◎Anagoria
고대 그리스와 로마에서 양산(우산)은 여성의 소품이었다.

대 오리엔트 세계에서 양산은 장식품보다는 생필품의 성격이 강했다.

서양에서는 달랐다. 고대 그리스·로마에서도 귀족들이 햇빛을 가
리기 위해 하인이 씌어주는 양산을 사용했다는 점은 비슷하다. 그런데
유럽에서 양산은 여성의 패션 아이템에 가까웠다. 오리엔트 지역에서
는 남성도 실용적인 목적으로 양산을 썼다면, 그리스·로마 남자들은
양산을 쓰는 행위가 지나치게 '여성적'이고 연약해 보여서 그들의 남
성성에 타격을 준다고 여겼다. 그들에게 양산은 마치 여성의 화장품이
나 액세서리와 같았다. 이러한 고정관념은 오래도록 살아남아 먼 훗날
19세기까지 이어진다.

1부 외롭지 않은 고독

12세기 페캉수도원 『시편』
필사본 삽화 중 후드를 입은
중세 유럽인의 모습

　중세 유럽인들은 우산보다는 그들의 의복을 활용해 외부 환경으로
부터 자신을 보호했다. 11세기경 사용되기 시작한 후드는 남녀노소 할
것 없이 중세인의 기본 복장으로 정착했다. 후드는 비뿐만 아니라 추위
와 바람을 피하는 데에도 실용적이었다. 그래서인지 중세 유럽에서는
우산에 대한 기록이 눈에 띄게 사라진다.

　우산이 다시 등장한 때는 17세기 중반, 아시아와의 교류가 증가하
면서부터다. 가령 예수회 선교사들이 일본이나 중국에서 가져온 물품
에 대해 남긴 기록 중 "여성들이 사용하는 것과 비슷한 부채인데, 훨씬
크고, 긴 손잡이가 달려 있다"라는 내용을 찾아볼 수 있다. 우산을 먼

비 오는 날의 무기력함 벗어나기

안토니 반 다이크, 「니콜라 카타네오 후작의 부인, 엘레나 그리말디의 초상」, 캔버스에 유채,
242.9×138.5cm, 1623년, 워싱턴 D.C. 내셔널갤러리오브아트
1/세기 초부터 나시 우산(양산)을 사용하는 그림이 나타난다.

저 적극적으로 수용한 나라는 프랑스였다. 17세기 중반 프랑스는 중국의 기술을 본떠 왁스로 코팅한 캔버스 천으로 우산을 만들기 시작했다. 초기 우산은 매우 크고 무거웠기 때문에, 고대의 쓰임처럼 귀족들이 하인을 대동해 사용했다.

그러나 18세기에 들어서며 우산은 몇 단계 발전을 거듭해 대중성을 확보하기 시작했다. 1710년, 파리의 상인 장 마리위스는 보다 가벼운 우산을 선보였고, 1759년에는 버튼으로 펼치는 우산이 등장했다. 우산의 개인화는 가능해졌지만 우산에 대한 인식이 그리 좋지 않았기 때문에 실제 사용자는 많지 않았다. 마차가 주 이동 수단이었던 귀족과 부르주아에게 우산을 쓰는 행위는 본인이 '마차도 없이 걸어다녀야 하는 사람'임을 광고하는 꼴이었다. 이들은 우산을 챙겨다니며 천박한 사람으로 오해받느니 비에 젖는 편이 낫다고 생각하는 부류의 사람들이었다.

영국에서는 이러한 인식이 더 심했다. 프랑스가 한창 우산을 제작할 때도 영국에는 여전히 우산은 여성의 소품이라는 사고가 지배적이었다. 그런 영국에서 1750년 즈음부터 한 남성이 처음으로 당당히 우산을 들기 시작해 화제를 일으켰다. 바로 조너스 핸웨이다. 자선 사업가이자 여행가인 핸웨이는 신문물에 밝은 실용주의자였다. 러시아와 아시아 등지에서 우산 쓰는 광경을 흥미롭게 목격했던 그는 런던에 돌아와 즉시 우산을 사용하기 시작했다. 그가 보기에 툭하면 비가 오고, 1년의 절반 이상을 빗속에서 보내야 하는 런던만큼 우산이 필요한 곳은 없었다.

비 오는 날의 무기력함 벗어나기

JONAS HANWAY, THE FIRST ENGLISHMAN WHO EVER CARRIED AN UMBRELLA.

「우산을 처음 사용한 영국인, 조너스 핸웨이」, 1871년, 뉴욕 공립 도서관 디지털컬렉션 우산을 쓴 조너스 핸웨이와 그를 이상하게 쳐다보는 사람들을 그린 삽화다.

그러나 핸웨이가 우산을 쓰고 다닌 30년의 세월 동안 그는 항상 런던의 기이한 구경거리였다. 런던 남자들은 종종 그에게 "야, 프랑스인! 그냥 마차를 불러!"라고 소리쳤다. 당시 영국 남성에게 프랑스 남성이란 너무나 여성화된 연약한 존재, 그 여성성을 영국인에게 전파시킬지 모르는 '위험 분자'들이었다. 따라서 영국인인 핸웨이를 프랑스인이라고 부르는 데에는 우산을 쓰는 그의 행위가 영국 남자라면 하지 않을, 프랑스 남자 같은 '여성스러운' 행위라는 의미가 포함되어 있었다. 그들의 인식 속에 우산은 부유하고 강인한 젠틀맨에게는 불필요한 물건이었다.

그러나 핸웨이의 노력이 무의미하지는 않았는지, 우산은 19세기부터 영국 사회에 서서히 수용되기 시작했다. 우산의 성능이 크게 향상되어 점차 그 실용성을 인정받은 덕분이었다. 중요한 변화는 우산살에 있었다. 19세기 전반까지 우산살은 대개 나무나 고래수염으로 제작되었기에 비싸고, 무겁고, 접기가 불편하다는 단점이 있었다.

1852년, 새뮤얼 폭스가 개발한 강철 튜브 우산이 이러한 문제를 해결했다. 폭스는 강철의 속을 뚫은 튜브 형태의 우산살로 우산을 대폭 경량화하는 데 성공했다. 게다가 강철은 이전의 재료들보다 훨씬 튼튼하면서도 저렴했다. 폭스의 발명 덕분에 19세기 후반, 진정한 우산의 대중화가 실현되었다. 당시 예술작품에서 우산 쓴 모습이 급증하는 이유는 이러한 시대적 배경 때문이다.

비 오는 날의 우울감 벗어나기

르누아르의 「우산」이 그려진 1880년대는 우산의 대중화가 실현되어 귀족과 부르주아뿐만 아니라 파리 시민 다수가 값싸고 가벼운 우산을 사용하기 시작한 때였다. 「우산」 속 인물들에게서 느껴지는 묘한 설렘은 아마도 이런 이유에서다. 이전 세대만 해도 모두가 우산을 소유할 수도 없었을뿐더러, 우산 사용에 대한 부정적 인식이 컸기 때문에 비가 온다고 해서 모두가 기다렸다는 듯 우산을 펼치지는 않았다.

르누아르가 「우산」을 그리던 때는 달랐다. 이때의 파리 시민들은 내심 비가 오길 바라는 마음으로 새로 구입한 우산을 챙겨다니다가,

비 오는 날의 무기력함 벗어나기

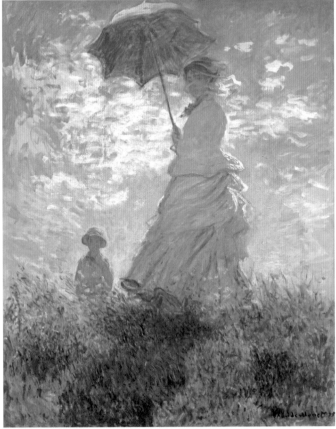

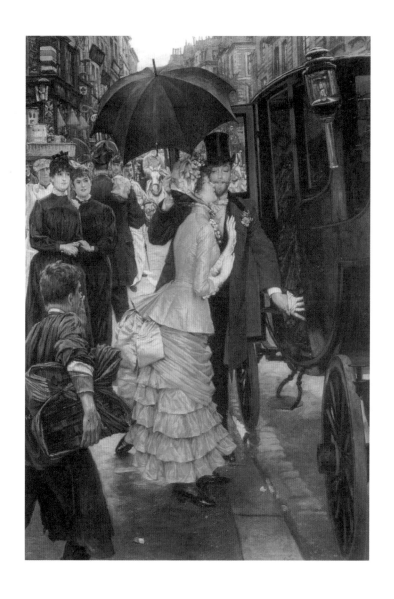

왼쪽 위 귀스타브 카유보트, 「파리의 거리, 비 오는 날」, 캔버스에 유채, 212.2×276.2cm, 1877년, 시카고미술관

왼쪽 아래 클로드 모네, 「우산을 쓴 여인」, 캔버스에 유채, 100×81cm, 1875년, 워싱턴 D.C. 내셔널갤러리오브아트

오른쪽 제임스 티소, 「신부 들러리」, 캔버스에 유채, 147.3×101.6cm, 1883~85년, 리즈미술관

드디어 비가 내리기 시작하자 우산을 사용할 수 있다는 소소한 기쁨을 안고 우산을 펼쳐들었을 것이다. 날은 어둡고 칙칙했을지 몰라도 빗속에서 잔잔한 즐거움이 피어났다. 르누아르는 이 장면을 포착했다.

파리 한복판에서 설레는 마음으로 우산을 쓰는 장면이 런던의 중심에 걸려 있는 것도 재미있다. 마치 우산 쓰는 행위를 조롱하던 런던의 신사들에게 고상한 척 그만하고 너희도 동참하라고 말하는 듯하다.

한편으로는 매일같이 빗속에 살며 그로 인한 우울감까지 호소하는, 이 작품을 관람할 지금의 런던 시민들을 넌지시 위로하는 것 같기도 하다. 지금 내리는 이 비가 그치지 않아도 아주 가까운 곳에서, 예상치 못한 것으로 인해 충분히 설레는 하루를 맞이할 수 있다고 말이다. 비 내리는 그늘진 나날의 무력감을 겪어본 나에게 이 작품은 그런 메시지로 다가왔다.

사실 비 자체는 문제가 아니었다. 주변 상황들이 나를 짓누르는 가운데 내 의지로는 어쩔 수 없는 날씨까지 무겁게 가라앉으니, 오고가기 마련인 물리적 환경의 변화를 무던하게 받아들일 의연함이 부족했을 뿐이었다. 그러니 비가 아니라 내 문제였다. 아마 그때 내 마음과 일상을 그림으로 남겼다면 칙칙하고 스산한 분위기를 풍기는 여느 컴컴한 비 오는 날로 그렸을 터이다.

반면 르누아르가 그때의 내 삶을 관찰하고 그린다면 아예 다른 작품이 되리라 확신한다. 그는 분명 비 오는 날에도 의외의 설렘과 즐거움을 찾아내 그것을 더 신경써서 그릴 테고, 완성된 그림을 보여주며 "봐, 네 시간들이 그렇게 울적하지만은 않았다니까?"라고 말할 것

차일드 하삼, 「콜럼버스 거리, 비 오는 날」, 캔버스에 유채, 43.5×53.7cm, 1885년, 우스터미술관
르누아르 동시대에도 비 오는 날을 그린 작품들은 일반적으로 무겁고 어두운 분위기로 표현
되었다.

이다. 그러면 그제야 지난 시간을 돌아보며 내가 놓쳤던 순간, 배우고
얻은 것, 소소한 기쁨 들을 기억해내고 그 나날을 좀더 소중히 여기게
되리라.

　인생은 마냥 화창할 수 없다. 비 올 때 물장구치며 장난칠 수 있는
나이도 이제는 지났다. 그러니 우중충한 날들이 길어지면 우울하고 무
기력하고 화가 솟구치는 순간들이 찾아오기 마련이다. 지금 그런 시간
을 보내는 이에게 모든 것은 네 마음 문제라고, 벗어날 의지를 가져보
라고 말하는 것만큼 무례한 조언도 없을 것이다. 다만 나는 비 오는 시

　　　　　　　　　　　　　　　　　　비 오는 날의 무기력함 벗어나기

간들에 마냥 우울하거나 그저 무너지지 않고, 그 안에서 작은 설렘을 찾아내어 그 순간을 조금이나마 즐길 수 있는 그런 삶의 자세를 갖춘 사람이고 싶다.

돌이켜보면 지나갈 때는 빗속에 시야가 가려져 보이지 않았던 것들이 다 지난 후에 보일 때가 많았다. 나를 미소 짓게 하는 '우산' 같은 순간들이 분명 있었기에 비에 흠뻑 젖지 않고 그 길을 헤쳐왔다. 몇 번의 헛디딤과 미끄러짐은 있었지만, 덕분에 더 단단하고 요령 있는 사람이 되었다. 그러니 끙끙 앓다 비 그치고서야 한숨 돌리는 것이 아니라, 화창했다가도 비가 오고, 바람이 불고 또다시 맑아지는 삶의 모든 단계를 조금은 더 꿋꿋하게 마주하는 사람이 될 수 있다면 좋겠다.

미술관에 들어올 때 바깥에는 검은 비가 내리고 있었다. 관람을 마치고 나올 때쯤이면 비가 다 그쳤기를 바랐다. 르누아르의 「우산」이 내뿜는 행복한 기운을 받은 걸까. 이제 꼭 그렇지 않아도 될 것 같았다. 밖에 폭우가 내리든, 보슬비가 내리든, 아니면 다시 해가 비추든 남은 하루를 충분히 화사하게 만들 자신이 있었기 때문이다.

인생이 노잼일 때
운전대를 잡았다

장 베로, 「샹젤리제의 원형교차로」

태생적으로 공간지각능력이 부족한 길치이자 방향치인 나는 살면서 나만큼 운전을 못하는 사람을 본 적이 없다. 자동차는 고사하고 모든 종류의 운전이 그랬다. 어린 시절 놀이공원에서 범퍼카를 탈 때면 혼자 줄곧 벽을 박으며 끙끙댔다. 균형감각을 상실한 안타까운 몸뚱이로 인해 자전거 배우기도 실패했다. 지금도 지하철을 내릴 때 오른쪽 왼쪽을 의식적으로 따지는 수준이니 운전면허 따기는 또 얼마나 험난했을까. 두 번의 낙방 끝에 겨우겨우 얻은 면허증을 고이 장롱으로 모시며, 평생 운전할 일 없는 서울에만 살겠다고 굳은 다짐을 했다.

그랬던 내가 아주 뜬금없게도 한 드라마에서 들려온 대사에 꽂혀 '급발진하듯' 운전을 마음먹었다. 드라마 「나의 해방일지」의 염창희는 매일 경기도에서 서울로 네 시간 동안 출퇴근하는 30대 편의점 본사 대리다. 집, 지하철, 회사, 또 지하철, 집. 늘 사람들 틈에서 갑갑했던 창

희는 '자차'를 꿈꾸지만 턱없는 경제력과 구두쇠 아버지의 불호령에 뚜벅이 생활을 이어가야 했다. 그러던 어느 날, 정체 모를 옆집 남자 구씨에게 무려 롤스로이스를 얻으며 기적 같은 새 일상을 맞이한다. 이곳저곳 달려가 원하던 휴식을 즐기던 창희는 운전이 가져온 변화를 한마디로 정리한다. '운전을 하니 다정해진다'라고.

운전할 때 다정해진다니? 그동안 목격한 숱한 난폭 운전자를 떠올리며 한국 도로에 익숙한 누구에게나 생소할 그의 말을 곱씹었다. 지금까지 창희는 제한된 공간에서 불특정 다수와 부대끼는 삶을 살았다. 연로한 부모님과 두 여동생, 눈치도 책임감도 없는 동료들, 그 사이를 '지옥철'로 오갔다. 반복되는 일상에는 자유나 편안함이 없었고, 자신에게도 타인에게도 다정하기 어려웠다. 자동차와 함께 자신을 옥죄던 시공간의 제약에서 벗어났을 때 창희는 비로소 자신에게 다정해질 여유를 찾았다. 창희가 말하는 다정함은 자동차가 선사한 '확장된 삶의 공간'에서 비롯되는 것이었다.

창희의 말이 귀에 들려올 무렵, 나는 인생 최대의 노잼 시기를 보내고 있었다. 겉으로만 보면 여느 때보다도 바빴다. 그러나 열심히만 살고 있을 뿐, 사실은 뭘 해도 재미가 없었다. 좋아하는 일을 해도 재미보다는 걱정과 스트레스가 앞섰고, 좋아하는 사람과 좋은 시간을 보내도 알 수 없는 허무를 느꼈다. 더 큰 문제는 앞으로 어떤 삶이 펼쳐져도 집 나간 재미의 감각이 돌아오지 않으리라는 불길함에 있었다. 인생 30년 차가 되니 기쁨에도 내성이 생긴 것일까.

창희를 바라보며 깨달았다. '내 삶도 확장시킬 때로구나!' 창희처럼

나도 꽤 오랫동안 한정된 삶의 반경에서 제자리걸음을 반복했다. 주기적으로 대면하는 비슷한 풍경에 나의 재미 세포들이 새파랗게 질린 것이 분명했다. 이제는 새로운 기동성을 장착해야 했다. 원하는 방향과 장소로 손쉽게 이동할 수 있다면, 그만큼 새로운 풍경, 새로운 가능성을 만날 것이다. 그것이 나의 무료한 일상에 엔진을 달아주기를 바라며, 큰마음을 먹고 운전석에 올랐다.

그녀의 한낮 대로 질주

장 베로Jean Béraud는 19세기 후반 벨 에포크 파리를 그린 인상주의 화가다. 언젠가 파리의 한 기념품 가게에서 파리 풍경이 담긴 엽서를 고르고 있었다. 그러다 내 손에 들린 대부분의 그림에서 'Jean Béraud'라는 동일한 서명을 발견했다. 이 화가의 존재를 처음으로 알게 된 순간이었다. 장 베로는 주로 패션과 문화로 북적이던 19세기 파리의 거리를 그렸다. 현장감 넘치는 그의 작품들은 마치 그 시절의 패션 잡지를 보는 듯한 느낌을 준다.

기념품 가게에서 고른 엽서 중 특히 내 눈을 사로잡은 그림은 「샹젤리제의 원형교차로」였다. 당시에는 작품의 제목도 몰랐지만, 샹젤리제 거리를 달리며 쿨하게 인사하는 두 여인, 특히 빨간 타이에 중절모를 쓰고 직접 마차를 운전하는 그 힙한 모습에 '이게 파리의 스웨그인가!' 하는 감탄이 절로 나왔다.

한동안 잊혔던 이 그림은 '운전'과 '확장'이라는 단어를 연결했을 때

인생이 노잼일 때 운전대를 잡았다

장 베로, 「샹젤리제의 원형교차로」, 패널에 유채, 37.4×56.2cm, 1880년경, 개인 소장

기억의 수면 위로 떠올랐다. 모든 운전자가 운전 수단의 힘을 입어 삶의 확장을 이루지만, 내가 목격한 그림 속 운전자 중 샹젤리제의 빨간 넥타이 언니(?)만큼 운전을 통한 해방감과 더 넓은 세상을 향한 발돋움의 기운을 느끼게 해준 인물은 없었다. 19세기 말까지도 유럽 여성의 삶은 가정을 중심에 둔 사적 영역에 엄격히 국한되어 있었다. 바깥에서 노동할 필요가 없는 중상류층 여성의 경우는 더욱 그랬다. 그 시대 여성의 수동적 위치를 고려한다면, 스스로 고삐를 쥐고 도심을 달리는 '신여성'의 모습은 꽤나 의미심장하게 다가온다.

운전 연수를 시작하고 이 그림을 보았을 때, 두 여인에게서 정해진 삶의 공간을 벗어나는 이들의 기대감과 짜릿함을 읽었다. 나 스스로 운전을 노잼 극복의 비책으로 여겼기 때문인지, 도심으로 향하는 두

1부 외롭지 않은 고독

장 베로, 「자화상」, 캔버스에 유
채, 100×65cm, 1909년경

여인에게서 새로운 재미를 찾아 집구석을 박차고 나오는 설렘이 느껴
졌다. 특히 왼쪽의 여성은 (당시로서는) 파격적인 복장을 하고 운전석에
올라타며 '정통'으로부터 더 멀리 달아난다. 외출을 한다 해도 한껏 꾸
민 드레스에 에스코트를 받는 편이 당시 여성에게는 더 어울리는 역할
이었다. 그런데 이 여인은 집이라는 제한된 공간과 사회적으로 기대되
는 역할을 모두 이탈해 자신이 설정한 방향대로 인생의 마차를 운행하
고 있다.

　　장 베로가 그때 그 순간 샹젤리제에서 목격한 그녀는, 어쩌면 벨 에

　　　　　　　　　　　　인생이 노잼일 때 운전대를 잡았다

포크 파리 여성 중 가장 드넓은 인생을 살다간 여인이었을지 모른다. 그녀는 삶이 무료해질 때마다 얼른 마차를 끌고 어디로든 달려가 새로운 재미를 발굴했을 것 같다. 그녀의 기동력을 배우고 싶다.

경계를 벗어나려한 여인들

남녀의 성역할 구분이 뚜렷했던 19세기 유럽에서 더 무료한 일상을 보낸 성별은 분명 여성이었다. 가정에 귀속된 여성의 삶을 공적 공간으로 확장시키며 재미를 불어넣은 데에는 도시, 상업, 자본주의의 역할이 컸다. 19세기 후반, 유럽 수도들이 본격적으로 대도시로 성장할 무렵, 사회는 하층계급 여성을 핑크칼라Pink collar 노동 수요의 공급자로서, 중상류층 여성을 새로운 소비문화의 주도자로서 집밖으로 불러냈다.

파리의 경우, 여성들의 영역 확장은 도시 외관의 대대적인 재정비와 함께 이뤄졌다. 19세기 전반만 해도 파리는 구불구불한 골목길에 악취를 풍기는 중세 도시의 외형을 답습하고 있었다. 비좁은 골목에 마차와 행인이 섞여 혼잡했기 때문에 운전이나 산책은 유쾌한 경험이 되지 못했다. 이런 상황에서 높은 신분의 여성은 더욱이 집을 벗어날 필요가 없었다. 이유 없이 도심을 거니는 여성이 있다면 매춘부로 봐도 무방했다.

상황이 바뀐 것은 1870년대부터였다. 1853~70년 사이 파리는 조르주외젠 오스만 남작의 도시 개조 사업을 통해 오늘날의 세련된 외관으로 변신했다. 일명 '오스만화Haussmanization'라 불리는 이 유명한 사업

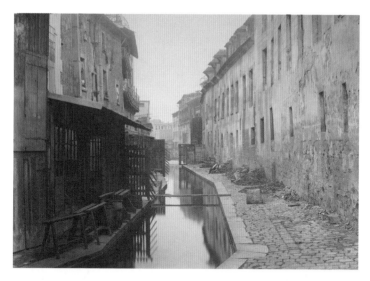

샤를 마빌, 「비에브르강」, 알부민 실버 프린트, 27.8×37.6cm, 1865년경, 뉴욕 메트로폴리탄
미술관
오스만의 도시 재정비 이전 파리 거리의 모습이다.

으로 도로, 건축, 위생 등이 근대적인 탈바꿈을 이룬 가운데, 가장 눈
에 띄는 변화는 대로의 신설이었다. 중세의 골목길은 널찍하게 직선화
된 도로로 바뀌었고, 개선문을 중심으로 뻗어나간 열두 개의 방사형
대로가 도심과 외곽을 이어주었다. 차도와 인도가 구분됨에 따라 마차
의 운행이 수월해졌다. 깔끔해진 도로변에는 카페, 상점, 극장, 광장, 백
화점 등 근대적 건축물이 줄지어 들어섰다.

　이때부터 도심 나들이와 산책은 파리 남녀노소의 새로운 취미가
되었다. 특히 이전에는 도심에 나올 일이 없던 부르주아 여성들 사이에
서 화려한 드레스를 뽐내며 고급 상점이 즐비한 거리를 거니는 행위가

　　　　　　　　　　　　　　　인생이 노잼일 때 운전대를 잡았다

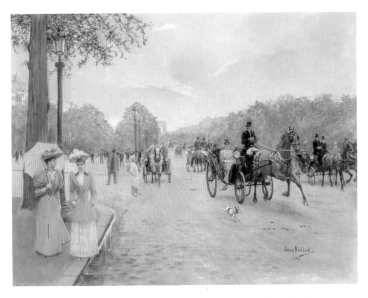

장 베로, 「샹젤리제 거리에서」, 캔버스에 유채, 64.8×81.3cm, 1892년, 개인 소장
오스만 파리에서 여성의 거리 산책은 흔한 현상이 되었다.

유행처럼 번졌다. 새로워진 도심은 확실히 여성들의 공적 영역이자 사
교와 휴식의 장이 되어주었다. 일요일 오후면 샹젤리제 같은 파리의 대
로들은 마차를 타고 삼삼오오 마실 나온 여성들로 가득찼다. 이것이
얼마나 건강한 현상이었는지의 문제와는 별개로, 벨 에포크 시대의 변
화는 처음으로 여성이 중추적인 역할로서 가담하는 새로운 문화를 창
출했다는 점에서 분명한 의의를 지닌다. 가정의 울타리를 지킬 것을 요
구받던 여성들에게는 주기적으로 달려나가 신선한 재미를 누리고 올
공간이 있다는 사실만으로 조금은 숨통이 트였을 터이다.

마차를 타고 도심으로 나오는 이들이 늘어났지만, 그 마차의 운전

1부 외롭지 않은 고독

자가 여성인 경우는 드물었다. 운전은 여성의 일이 아니라는 인식도 있었고, 그보다 앞서 일단 여자 힘으로 마차를 통제하기가 물리적으로 버거웠다. 베로의 작품을 포함해 여성의 운전을 담은 몇 안 되는 동시대 그림에는 거의 항상 카브리올레^{cabriolet}라 불린 이륜 포장마차가 등장한다. 바퀴 두 개에 지붕을 여닫는 구조여서 일반적인 사륜마차보다 훨씬 가벼웠다. 작은 말 한 필이면 마차를 운행할 수 있었기 때문에 여성이 충분히 고삐를 쥐어볼 만했다.

그래도 역시 '내 맘대로, 내가 원하는 곳으로'를 기준으로 본다면 마차라는 이동 수단이 여성에게 아주 만족스러운 동체는 아니었다. 여성이 운전하더라도 그녀의 뒷좌석에는 항상 만약의 사고에 대신 고삐를 잡아줄 남성 대기조가 타고 있었다. 무엇보다 애초에 당시 미혼 여성은 동반 보호자 없이 혼자 외출할 수 없었다. 부모나 하인을 대동하지 않은 여성의 단독 외출은 예의범절에 크게 어긋나는 행위였다. 이 동반 보호자 제도로 인해 여성은 어디를 가든 타인의 시선으로부터 완전히 자유로울 수 없었다. 따라서 19세기 후반 근대화된 파리에서 여성의 삶은 좀더 넓어진 울타리 안에서 약간의 활력을 추가로 얻은 정도였다. 그녀들이 독립적으로 진출할 수 있는 세상의 반경에는 분명한 한계선이 존재했다.

이런 점을 인식하고 「샹젤리제의 원형교차로」를 다시 보면, 처음 이 작품에서 느꼈던 완연한 상쾌함은 느껴지지 않는다. 그래도 새로운 도전에 대한 흥미였을지, 독립적 삶을 향한 열의였을지, 마차를 직접 몰게 한 그 원동력이 그녀의 삶을 통념적인 한계 너머로 확장시켰음은

인생이 노잼일 때 운전대를 잡았다

장 베로, 「마차」, 패널에 유채, 52.5×37.6cm, 제작 연도 미상, 개인 소장

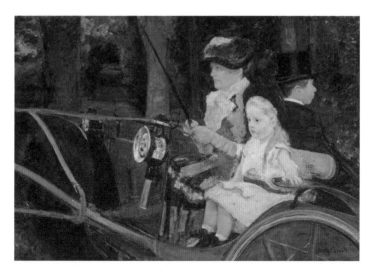

메리 커샛, 「운전하는 여인과 소녀」, 캔버스에 유채, 89.7×130.5cm, 1881년, 필라델피아미술관
이륜마차를 운전하는 여성. 그녀의 뒷좌석에는 남성 조수가 대기하고 있다.

분명해 보인다. 일상의 답답함을 해소할 수단으로 자동차를 원했던 창
희, 그리고 인생 최대 노잼의 위기를 겪으며 운전을 결심했던 나의 마
음과 그림 속 그녀의 마음이 크게 다르지는 않을 것이다. 한 발 더 나
아가자면, 그녀와 비슷한 생각을 품었던 그 시대 여성들에게 더 온전한
해방감을 선사한 수단은 따로 있었다. 바로, 다른 누군가의 도움 없이
100퍼센트 혼자만의 운전을 즐길 수 있게 해준, 자전거였다.

페달을 밟아 더 넓은 세상으로

1896년, 한 페미니스트대회에 참석한 프랑스 대표는 자전거를 "여

　　　　　　　　　　　　인생이 노잼일 때 운전대를 잡았다

성의 해방자"로 칭송하며 축배를 들었다. 3년 후 런던에서 열린 국제여성대회International Congress of Women에서는 자전거를 19세기 여권 신장의 최대 공로자로 인정하는 분위기가 펼쳐졌다. 자전거가 대중화된 시기가 불과 1890년대였음을 고려하면, 얼마나 단기간에 여성의 삶을 변혁하는 수단이 되었는지 가늠할 수 있다.

자전거를 상용화하려는 노력은 1817년 독일에서 시작되었고, 이후 반세기 동안 자전거의 기능과 편의를 개선하려는 시도가 계속되었다. 그러나 1880년대까지도 자전거는 모험적인 젊은 남성을 위한 위험한 이동 수단으로 남아 있었다. 운전자가 넘어지거나, 보행자를 들이받거나, 다리가 바퀴에 끼는 식의 사고가 빈번하게 발생해 도시마다 자전거 이용을 금지하는 경우가 흔했다. 19세기 중반부터 균형을 잡을 필요 없는 삼륜·사륜 자전거도 등장했지만, 이런 디자인은 무겁고 저항력이 너무 높다는 또다른 단점을 지녔다.

기본적으로 이 시기 자전거는 여성에게 적합한 수단은 아니었다. 치렁치렁한 드레스도 문제였지만, 여성이 다리를 벌리고 어딘가에 올라탄다는 사실 자체를 당시 통속으로는 받아들이기 어려웠다. 19세기 여성은 말을 탈 때도 양다리를 한쪽으로 모은 아주 어정쩡한 자세로 탔다. 이 모습을 바라보는 것만으로 골반이 틀어지는 고통이 느껴진다.

자전거가 남녀노소의 스포츠로 자리잡은 것은 1890년대부터였다. 결정적으로 1885년에 영국의 발명가 존 켐프 스탈리가 '안전 자전거'를 개발하면서 자전거를 향한 부정적 인식을 크게 바꾸었다. 현대 자전거의 시초로 여겨지는 이 모델은 이후 추진력과 편리를 보완한 차기

위　　루돌프 아커만, 「존슨, '목마'의 첫 탑승자」, 종이에 애쿼틴트, 23x18.5cm, 1819년
　　　목마Hobby horse는 페달이 없던 초기 자전거를 일컫던 이름이다.
아래　루이 다르시, 「가발의 불편」, 종이에 점각 인쇄, 34.3×34cm, 1797년, 영국박물관
　　　당시 다리를 한쪽으로 모으고 말을 타던 여성의 모습이다.

모델들에 이르러 대중적인 이용자층을 확보했다. 가볍고 저렴한 자전거가 빠르게 보급되자 처음에는 상류층부터, 곧 중하류층까지 자전거를 즐기는 여성이 늘어났다. 물론 이를 둘러싼 사회적 논쟁이 있었다. 여성이 자전거를 타려면 다리를 벌리는 '저속'한 자세를 취해야 한다는 문제와 더불어, 더 중요하게는 보호자가 외출에 동행하기 어렵다는 문제 때문이었다.

딸을 둔 부모들은 자전거가 초래할지도 모르는 신체적 위험보다 사회적 구설을 훨씬 더 우려했다. 딸이 보호자 없이 돌아다니며 어디서 무슨 짓을 할지 감시할 수 없는 데서 오는 불안이었다. 부모들은 굴하지 않고 자전거를 탈 줄 아는 동반 보호자를 구하기도 했으나, 1890년대 중반 이후 자전거 타는 여성이 급증하면서 동반 보호자 부족 사태가 심화되었다. 결과적으로 이 유서 깊은 전통은 몇 년 만에 빠르게 자취를 감췄다.

여전히 무거운 드레스가 운행을 방해하기는 했지만, 어쨌든 이제 여성들은 다리를 모으는 불편한 자세를 팽개치고, 보호자의 시선에서 벗어나 원래의 일상 반경보다 훨씬 더 먼 곳으로 민첩하게 이동할 수 있었다. 가까운 친지를 방문하거나, 바람을 쐬거나, 길 위에서 새로운 이성을 만나는 등 여성들은 자전거가 허락한 확장된 삶의 영역과 높아진 자율성을 즐겼다.

자전거는 상류층의 전유물이 아니었다. 노동계급 역시 자전거를 통해 처음으로 여가라는 것을 누렸다. 19세기 말 사무직에 진출한 여성들은 자전거로 출퇴근하며 사무실과 가정에서 쌓인 스트레스를 해소

장 베로, 「불로뉴 숲의 자전거 별장」, 캔버스에 유채, 63×74.5cm, 1900년경, 파리 카르나발레 박물관
자전거가 보편화된 1900년경 파리. 아직 자전거를 탈 때 드레스를 입는 편이 일반적이었지만, 점차 편리를 중시하며 바지를 착용하는 여성도 늘어났다.

했다. 이렇게 자전거가 선사한 물리적 해방감은 여성들의 자신감을 북돋아 더 큰 정치적·경제적 해방까지 열망하게 했다는 평가를 받는다. 혹은 그 반대로, 오랫동안 노잼 상태에 머물러 있던 여성들의 해방 욕구가 이미 포화점에 도달해 어떤 형태로든 표출될 수밖에 없는 상태였기에 자전거라는 물리적 수단이 등장했을 때 그녀들이 누구보다 더 열렬한 수용자가 되었다고 볼 수도 있다.

인생이 노잼일 때 운전대를 잡았다

안전지대를 벗어날 용기

"우선 아무데나 출발해볼까요?"

"아무데나요?!"

운전 연수 선생님은 어디든 가보자는 말씀을 자주 하셨다. 오늘의 목적지를 묻는 질문에 내가 항상 이런저런 핑계를 대며 결정하지 못했기 때문이다. '여기로 가면 끼어들기를 너무 많이 해야 돼요.' '여기는 너무 막힐 것 같아요.' '여기는 교차로가 너무 복잡하던데요!' 어디를 가려 해도 운전 초짜의 마음을 졸게 하는 장애물이 너무 많았다. 매일 출발 전 걱정부터 늘어놓는 것이 민망해 한번은 괜히 선생님께 물었다. "그동안 가르치셨던 학생 중 제 실력이 하위 10퍼센트에 들까요?" 선생님은 짧고 명확하게 "겁 많기로는 상위 10퍼센트"라고 했다. 얼마나 많은 불안을 토로했던지 마지막 수업까지도 선생님은 좀더 대범해져도 된다는 조언과 함께 "돈 워리!"를 작별 인사로 외쳤다.

그만큼 운전 졸보이기에 샹젤리제 여인의 늠름한 자태에 부러움을 느낄 수밖에 없었다. '보통의 여자'들과 다른 외양으로 굳이 직접 운전대를 잡기까지, 그녀에게도 많은 걱정이 스쳤을 것이다. 운전 자체에 대한 두려움, 익숙한 공간을 벗어나는 데서 오는 불안, 여성의 역할을 넘어서는 일에 대한 염려. 운전을 선택하지 않았다면 겪지 않았을 여러 고민과 씨름하는 시간을 보냈을 수 있다. 그러나 지금까지보다 더 넓은 인생을 누비겠다는 의지가 숱한 걱정을 꺾을 만큼 강력했기에, 그녀는

장 베로, 「샹젤리제의 원형교차로」(부분)

이 그림이 그려지던 그 순간 결국 도로 위에 나와 있었을 터이다. 그녀의 느긋한 미소에서는 확장된 삶의 공간을 확보한 이의 심리적 여유가 느껴진다.

극심한 노잼의 한가운데서, 나는 어디론가 달려가고픈 의지는 있지만 어디로 가야 할지, 갈 수는 있을지, 가면 뭐가 더 좋을지 재고 따지고 근심하느라 제자리에서 발만 동동 굴렀다. 그러다보니 똑같은 삶의 풍경에 갇힌 시야가 미래까지 한정 지었다. '어디를 가든 다 비슷하지 않으냐'는 허무주의. 그것이 달리고자 하는 나의 의지까지 꺾어 내 삶의 한계선을 스스로 긋게 했다. 미래가 기대되지 않는 삶은 뭘 해도 재미가 없을 수밖에 없다. 창희의 노잼은 경제적 현실에서, 19세기 여성

인생이 노잼일 때 운전대를 잡았다

들의 노잼은 사회적 구조에서 비롯되었다면, 나의 노잼은 번잡스럽고 나약한 생각에서 탄생했다.

30대 초반. 인생의 방향을 어떻게 설정하느냐에 따라 목적지가 완전히 달라질 나이라는 생각에 자꾸 주춤거렸다. 가다가 사고 나면 어쩌지? 못 간 길을 후회하면 어쩌지? 예측 불허한 가정들과 씨름하며 어디로도 선뜻 출발하지 못했다. 그러나 알고 있었다. '어디로든 가보자'던 운전 선생님의 말처럼, 무조건 고삐부터 잡아든 샹젤리제의 여인처럼, 이 갑갑함을 벗어날 유일한 방법은 마차든 자전거든 롤스로이드든 일단 올라타 달리는 것뿐이었다.

수년간의 걱정 끝에 실제 운전대를 잡았을 때, 나는 생각보다 더 괜찮은 운전자였다. 한번 운전을 시작하면 잔뜩 경직된 몰골은 그대로더라도 금세 운전의 재미를 만끽했다. 밀리는 도로든 고속도로든 골목길이든 난관을 통과했을 때 희열을 느꼈고, 타인의 힘을 빌려 온 장소들에 내 힘으로 왔을 때는 뿌듯했다. 아직은 문제투성이지만 언젠가 베스트 드라이버가 될 그날을 고대하며 일단 계속 달린다. 만약의 우려 때문에 운전을 포기하기에는 세상이 너무 넓고, 인생은 너무 짧다.

삶의 운전도 그러하지 않을까. 잡념을 뒤로한 채 마음 가는 곳으로 달리다보면, 분명 즐거움이 두려움을 능가하는 순간이 올 터이다. 달리고 있다는 사실 자체만으로 훨씬 더 살아 있음을 느낄 테고 그 순간 보고, 듣고, 경험하는 모든 것은 설령 잘못된 길에 들어서더라도 이내 올바른 방향으로 재정비하는 현명함을 가져다줄 것이다.

그러니 "돈 워리 투 머치!" 이렇게 다독이며 삶의 시동을 켜고 달

려보려 한다. 조금 두려워도 새로운 도전, 새로운 재미가 있는 저 미지의 공간으로 액셀을 밟아보고 싶다. 전에 없던 삶의 속도감이 나의 인생에 드리운 노잼의 먹구름을 단번에 쫓아주길 기대하며. 일단 달려보자, 어디로든.

인생이 노잼일 때 운전대를 잡았다

때때로
고독을 즐기는 사람들

에드워드 호퍼, 「밤을 지새우는 사람들」

몇 년 전 인터넷에 떠도는 밈 중 마음에 쏙 드는 글을 발견했다. 내용인즉 이러하다.

혼자 사는데 야근도 안 하고 뭘 그렇게 집에 가고 싶어하느냐는 상사의 물음에 "나는 1인 가정이라 내가 집에 가지 않으면 가정이 무너진다"라고 대답했다.

너무나 기발하고 똘똘한 답변에 무릎을 탁 치며 "맞네!" 하고 소리쳤다. 그때 나는 자취 4년 차 1인 가구의 집순이로서 누구보다 글쓴이의 입장에 공감할 수 있는 사람이었다. 언제든 바깥일이 끝나면 무리속에서 사라질 채비부터 하는 나를 설명하기 위해 "피곤해서 쉬고 싶다"라든지 "집에서 할일이 많다"는 말보다 더 그럴싸한 표현을 마침 찾

고 있었다. "'나'라는 1인을 지키는 '가장'의 의무를 다하기 위해 저만의 시공간으로 돌아갑니다." 이렇게 이야기할 생각을 하니 웃음이 나면서도, 굉장히 거창한 명분을 얻은 듯해 마음이 든든했다. 따지고 보면 아주 틀린 말도 아니었다. 집이나 편한 공간에서 혼자 취하는 휴식은 내가 최고로 좋아하는 시간이자, 내가 무너지지 않기 위해 꼭 필요한 시간이기 때문이다.

MBTI를 포함한 각종 성격 유형 검사는 나 같은 사람을 내향형 인간으로 분류한다. 외향인이 사람과의 관계 속에서 힘을 얻는다면, 내향인은 혼자만의 시간으로부터 힘을 얻는다고. 이 기준으로 보자면 나는 확고한 내향인이다. 아무리 친한 사람과 좋은 시간을 보내더라도, 일단 사람 속에 있으면 마치 충전기를 꽂지 않은 휴대폰처럼 서서히 배터리를 소모한다. 불편한 사람 앞이나 자리에서 일어나는 '배터리 광탈 현상'은 말할 것도 없다. 따라서 나의 무탈한 일상과 원활한 인간관계를 위해서라도 때때로의 고독은 반드시 사수해야 한다. 그 고요함 속에서 무엇을 하고, 어떤 자원을 얻느냐에 따라 삶의 에너지가 확연히 달라진다고 할까. 그러니 '내가 집에 안 가면 내 가정이 무너진다'는 그 말이 그저 농담만은 아니다.

그런 성격인지라 관계와 고독 사이 적절한 균형을 깨뜨리는 부류의 사람과는 가까워질 수가 없다. 그들은 주로 고독에서 어떤 유익을 얻을 수 있는지 이해하지 못하며, 따라서 누군가의 고독을 그저 외롭고 쓸쓸한 시간으로 치부한다. 그런 개인을 만나거나 집단에 속할 때마다 나의 고독을 그들에게 설명하고 정당화해야 하는 데서 많은 기력

때때로 고독을 즐기는 사람들

을 빼앗겼다. 그들은 내가 고독을 필요로 한다는 사실을 이 관계에 헌신적이지 않다는 증표로 여겼다. 관계와 고독의 균형점은 저마다 다르기에 어쩌면 그들 기준에서 나는 정말로 고립되고 외로운 사람이었는지도 모르겠다. 반대로 내 입장에서 그들은 누군가의 도움 없이는 자기 삶의 즐거움을 발굴하지 못하는 멋없는 사람들이었다.

나 역시 사회적 동물인 인간으로서 당연히 고독에 대해 본능적 두려움을 느낀다. 그렇지만 고독을 즐기는 능력을 갖춘 사람이 고독을 마냥 회피하려는 사람보다 내 눈에는 더 매력적이다. 특히 요즘같이 혼자 있어도 24시간 타인의 삶을 구경할 수 있는 시대나, 함께 보내는 시간에 비례해 관계의 충성도를 측정하는 집단주의 사회에서 질 좋은 고독을 누리기가 더욱 쉽지 않다. 그런 가운데 누군가 오롯한 자기만의 시간에 빠져 있다면, 섣불리 그의 적막을 깨뜨리기보다는 그가 충분히 고독할 수 있도록 한동안 내버려두고 싶다. 그가 나와 비슷한 부류의 사람이라면, 관계와 고독 사이 흐트러진 균형을 맞추기 위해 모든 사회적 의무와 타인의 관심을 벗어나 철저히 혼자일 수 있는 시간을 필요로 할 것이기 때문이다.

고독한 휴식을 취하는 사람들

코로나 시대에 유난히 자주 언급된 화가가 있다. '미국식 사실주의'의 선구자라 불리는 에드워드 호퍼Edward Hopper다. 호퍼의 작품들은 팝아트를 연상시키는 색채감, 영화 같은 극적인 화면 구성과 빛의 사용

조지 해리스·마르타 유잉,
「에드워드 호퍼, 뉴욕의
예술가」, 10.16×12.7cm,
1937년, 해리스앤드유잉컬
렉션

을 공통적인 특징으로 한다. 그 미적인 외관 아래 대도시의 단절과 고
독의 실상을 담아냈다는 점에서 호퍼는 지난 한 세기 동안 '현대인의
내면을 가장 예리하게 표현한 화가'라는 칭송을 받았다.

우리 도시가 뜻밖의 바이러스로 불가항력적 단절을 경험할 때, 여
러 지면에서 호퍼를 '코로나 블루'를 대변하는 작가로 소개했다. 가장
자주 언급되는 작품은 그의 대표작 「밤을 지새우는 사람들」이었다. 거
리가 텅 빈 늦은 밤, 잠들지 않는 뉴욕을 그린 작품이다. 한낮 도시의
불빛과 소음은 소거되고, 정적이 드리운 배경에 한 심야식당의 조명만
거리를 밝히고 있다. 바의 손님들은 과묵하고 무심한 얼굴로, 어떤 교
류나 대화 없이 그저 각자의 시간을 보내고 있다. 그 모습이 멍때리는
것 같기도 피곤한 듯하기도 한데, 분명 일말의 열심이나 역동성은 느껴

때때로 고독을 즐기는 사람들

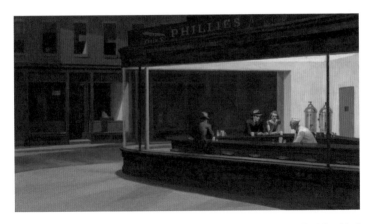

에드워드 호퍼, 「밤을 지새우는 사람들」, 캔버스에 유채, 84.1×152.4cm, 1942년, 시카고미술관

지지 않는다.

호퍼의 다른 작품에서도 작중 인물들은 대개 이와 흡사한 분위기를 풍긴다. 그로 인해 그들의 내면은 항상 쓸쓸함, 외로움, 우울 등의 멜랑콜리한 정서들로 해석되어왔다. 물리적으로는 가깝지만 심리적으로는 소외된 20세기 도시인들의 불안과 공허를 사실적으로 그려냈다는 평가가 호퍼를 향한 가장 흔한 찬사였다. 코로나 시대에 호퍼가 더 자주 소환된 까닭은 고립과 우울이 현재를 사는 우리만의 것이 아님을 보여주며 '그러니 힘내자'는 나름의 위로를 전하기 위해서였을까?

「밤을 지새우는 사람들」을 처음 마주했을 때, 마치 그림 속 거리의 행인이 된 듯 유리창 너머를 오래 주시했다. 작품은 그만큼 흡입력이 컸다. 그러나 그 안에서 내가 느낀 감정은 흔히 말하듯 단지 외로움과 쓸쓸함만은 아니었다. 작품에 대한 정보가 전무했던 덕분인지 지극

　　　　　　　　　　　　　　　　1부 외롭지 않은 고독

히 개인적인 시각에서 바라보니, 작품에 흘러넘치는 단절과 적막에서
외로움보다는 편안함이 느껴졌다. 호퍼의 피사체들은 늦은 밤 드디어
찾아온 고요한 시간을 가장 익숙하고 편한 장소에서 휴식하며 보내고
있었다. 아마도 관계에 지쳐 있던 때, 내가 갈구하던 시간을 그들이 누
리고 있다고 여겼기 때문일 것이다.

특히 홀로 앉은 남자의 뒷모습에 좋아하는 방식으로 시간을 보내
는 나의 모습을 투영했다. 퇴근 후 아늑한 카페에서 휴식하기, 멍하니
산책로를 거닐기, 늦은 밤 영화관에서 감성에 젖어 훌쩍이기. 집에서의
휴식도 좋지만, 가끔은 이렇게 낯선 이들 사이에서 익명성의 투명 망토
를 입고 다채로운 고독을 즐긴다. 그림 속 남자도 그러한 시간을 보내
고 있지 않았을까? 그 역시 신경써야 할 사람들을 벗어나 홀로 잠잠히
하루를 마무리하고 싶었는지 모른다. 만약 그렇다면, 어떤 방식으로든
적막을 깨뜨리는 행위는 그의 고독을 존중하지 않는 실례가 될 터이다.

나의 사적인 감상과는 별개로 대부분의 호퍼 해설은 호퍼 그림의
인물들이 '소외되고 공허하다'고 말했다. 각박한 삶에서 교감의 능력을
상실한 팍팍한 인간상을 논하며, 관계가 그들을 구원할 듯이 말했다.
작품의 시대 배경과 전반적 분위기를 고려할 때 그러한 해석은 충분히
상식적이지만, 사실 호퍼만큼 모든 작품이 뚜렷한 하나의 감수성으로
대변되는 경우도 극히 드물다. 호퍼의 그림이라면 두말하지 않고 '이것
이 바로 현대인의 외로움이다. 단절된 도시의 삶은 얼마나 고독한가!'
하는 식의 해석을 들을 때면, 도시에서 나고 자란 내향인으로서 고개
를 갸우뚱하게 된다.

때때로 고독을 즐기는 사람들

'초연결사회'를 살아가는 현대인에게는 온전히 자기에게 집중할 고요의 시간이 때때로 필요하다. 누군가 고독을 누리는 나에게 "넌 왜 이렇게 고립되어 있어? 그러니까 네가 외롭지"라고 충고한다면, 고독을 그저 부정적으로만 취급하는 태도에 기분이 상할 것이다. 호퍼 그림의 인물 중 그런 억울함을 가진 이들이 있지 않을까? 그저 무표정으로 앉아 있었을 뿐인데, 누구의 눈치도 보지 않고 조용히 그 시간을 즐기고 있었는데, 100년 가까이 '우울한 뉴요커'로 기억된다면 무척이나 당황스러울 것이다. 그들의 모습에서 안락함을 느끼는 나와 같은 내향인을 위해, 내 마음대로 호퍼를 읽는 지금의 시각에 그냥 머무르고 싶다.

고독한 시대가 사랑한 화가

호퍼에 대한 통념적인 해석은 그가 활동했던 시대와 직접적으로 맞닿아 있다. 모든 예술이 자기 시대의 영향을 받을 수밖에 없지만, 호퍼의 작품은 그보다 더 나아가 그 시대 자체를 '상징'한다. 호퍼를 해설하는 글들은 거의 항상 호퍼 개인의 삶 이상으로 그가 살았던 시대를 중점적으로 다룬다. 이는 그만큼 호퍼가 지금의 명성을 얻기까지 당대 사람들이 호퍼의 그림을 이해하고 수용했던 방식이 중요하게 작용했다는 의미다.

호퍼는 1882년, 뉴욕주의 작은 마을 나이액에서 태어나 1967년까지 한평생 뉴욕에서 살았다. 안정 지향적이었던 호퍼는 잠깐의 파리 유학과 몇 번의 해외여행을 제외하고는 고향을 벗어난 적 없는 '찐' 뉴

요커였다. 그의 일생은 뉴욕이 현대 도시로 변모하고, 몇 차례의 역경을 헤치며 세계 제일의 도시로 군림하는 모든 과정을 함께했다. 특히 호퍼는 1920~40년대에 가장 활발히 활동했는데, 이 시기 미국은 유례없는 성장의 명암 속에 아주 화려한 동시에 몹시 불안정한 날들을 지나고 있었다.

미국이 본격적인 성장 가도에 오른 것은 제1차세계대전(1914~18) 이후였다. 유럽이 전쟁의 상처에 허덕일 때 미국은 세계 최대의 채권국이자 수출국으로 명실상부 최고 호황기를 누렸다. '광란의 20년대 Roaring 20s'라고 불릴 만큼 이 시기 미국은 새로운 산업과 문화의 잭팟을 팡팡 터트렸다. 2차 산업 기술 혁신으로 자동차를 비롯한 새로운 제조업이 융성했고, 유전의 잇따른 발견으로 버젓한 산유국이 되었으며, 높아진 삶의 질을 따라 스포츠, 영화, 음악 등 대중문화가 꽃폈다. 1920년대의 분위기는 재즈음악에 몸을 맡기고 신나게 파티를 즐기는 젊은이들로 대변된다.

그러나 호화로운 외관의 이면에는 반드시 어둠이 존재한다. 소득 불균형과 양극화, 인종·지역·성별 간의 불평등, 버블 붕괴의 위험 등 지금은 우리가 예견할 수 있는 급격한 팽창의 부작용이 당시 미국 사회에 편재해 있었다. 결국 '광란의 20년대'는 1929년 10월 29일 '검은 화요일'의 주가 폭락으로 막을 내리며, 그동안의 징조와 불안이 괜한 망상이 아니었음을 확인시켰다. 대공황의 최고조에서 미국의 실업률은 25퍼센트까지 치솟았고, 전 세계 GDP는 15퍼센트 이상 하락했다. 미국은 비교적 이른 1933년부터 회복세를 보였지만, 불과 10년 사이 최

때때로 고독을 즐기는 사람들

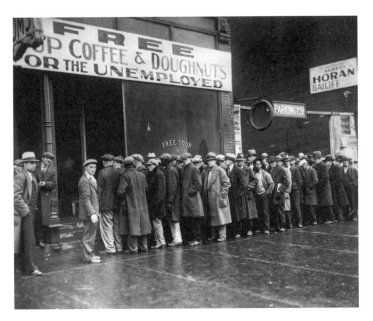

「무료 급식소에 줄 선 시카고의 남성 실업자들」, 1931년, 미국국립기록보관소

절정과 밑바닥을 오간 미국인들의 정신 상태는 혼미할 수밖에 없었다.

아마도 그들을 견딜 수 없이 괴롭힌 것은 고독에 대한 두려움 아니었을까. 그들 중 많은 이들은 불과 얼마 전까지 끈끈한 전통적 유대관계 속에서 살아왔다. 낯선 군중에 둘러싸인 치열한 경쟁사회에서, 그것도 생존 문제와 사투하며 개인으로 버텨내는 일은 그들에게 너무 벅찬 과제였을 것이다. 사회학자 데이비드 리스먼의 명명에 따르면, 이 시대 미국인들은 집단으로부터 고립되지 않기 위해 애쓰면서도 결국 내면의 고립감으로 번뇌하는 '고독한 군중'이었다. 이들이 호퍼의 작품에서 소외된 자신의 모습을 발견한 것은 꽤 필연적인 수순이었다.

「밤을 지새우는 사람들」이 공개된 1942년의 상황은 더 극단적이었다. 그때 미국은 제2차세계대전(1939~45)의 한중심에 놓여 있었다. 미국 참전의 도화선이 된 일본의 진주만공습이 1941년 12월이었으니 그 다음해의 분위기는 상상 이상으로 살벌했다. 사실 결과적으로 세계대전은 미국 경제의 돌파구이자 진정한 '팍스 아메리카나' 시대를 연 일등공신이었지만 그렇다고 전쟁의 긴장과 공포까지 비껴갈 수는 없었다. 특히 1942년은 미국 본토가 공격당할지 모른다는 두려움이 그 시대 정서를 더 피폐하게 만들 때였다.

이토록 불안정한 시대에 「밤을 지새우는 사람들」이 등장했다. 호퍼의 그림은 당시 대세였던 추상주의 회화보다 훨씬 쉽고 직관적으로 이해할 수 있었다. 덕분에 대중에게 접근성이 좋았고, 강한 정서적 몰입감을 유발했다. 첫 전시 때부터 관객들은 당대의 불안과 단절이 투영된 듯한 작품에 아낌없는 관심을 보냈다. 각종 미디어를 통해 작품이 재생산되며 호퍼는 쏟아지는 국민적 사랑을 한몸에 받았다. 그렇게 미국인들의 마음속에 호퍼는 감추어진 미국의 진실을 그려내는 '가장 미국적인 화가'로 각인되었다.

이것이 호퍼가 의도한 바였는지는 분명하지 않다. 그러나 설령 그러한 의도가 없었다 해도 호퍼는 '작가의 의도'라는 새장에 작품을 가둬두는 예술가가 아니었다. 원했든 원치 않았든 호퍼는 기꺼이 당대가 그를 사랑한 방식대로 그 시대의 고독을 상징하는 화가로 남았다. 지금도 그 해석에 충분히 공감할 수 있는 시대이기에 여전히 동일한 방식으로 그를 사랑하는 이들이 많은 것이리라 생각한다.

때때로 고독을 즐기는 사람들

그렇다고 해서 모두가 주어진 방식대로 그를 사랑할 필요는 없다. 가령 21세기 서울에 사는 내가 20세기 뉴요커와 조금 다른 이유로 그를 사랑한다고 해서 호퍼가 그 마음을 부정할 것 같지는 않다. 어쩌면 오랜만에 받는 색다른 애정을 설렘과 호기심으로 반기지 않을까.

고독 속에서 꽤 편안했던 화가

'호퍼는 정말 대도시의 외로움을 그리려 했을까?' 종종 이러한 논쟁이 발생한다. 어떻게 보면 이는 불가피한 논란인데, 호퍼가 거의 현대인의 고립을 상징하는 작가의 반열에 올라 있음에도 직접 이에 대해 남긴 말은 턱없이 부족하기 때문이다. 본래 호퍼는 자기 작품에 첨언을 삼가는 과묵한 예술가였다. 그의 의중을 알 수 있는 단서가 많지 않기에 관객들은 그가 살았던 시대와 직관적 느낌으로 그의 작품을 감상할 수밖에 없다.

남겨진 기록으로 조심스레 유추하자면, 호퍼는 그를 향한 일반적 기대만큼 '미국적 고독'을 그리려는 강한 의도를 지니지는 않았던 것 같다. 일단 호퍼는 그의 그림이 미국의 이면이나 진실을 구현한다는 평가에 그다지 동조하지 않았다. 호퍼가 화가로 성장할 당시 미국 예술계에서 애시캔파Ashcan School라는 새로운 사조가 일어나고 있었다. 이들이야말로 미국의 숨겨진 어둠을 그리겠다는 신념으로 뉴욕 빈촌을 배경으로 한 사실주의 회화를 주로 그렸다. 호퍼의 스승인 로버트 헨리는 애시캔파의 창시자이자 주요 일원이었다. 따라서 스승의 영향 아래 '미

로버트 헨리, 「뉴욕의 눈」, 캔버스에 유채, 81.3×65.5cm, 1902년, 워싱턴 D.C. 내셔널갤러리 오브아트

국적 사실'을 드러내는 호퍼의 그림이 탄생했다고 보는 시각도 분명 가능하다. 그러나 정작 호퍼 본인은 그들과 자신을 분리하며 "나는 그저 나의 것을 하고 싶었다"라고 강조했다. 자신의 예술이 특정 배경이나 스타일에 국한되는 것을 경계했기 때문인지 호퍼는 어떤 사조에도 공식적으로 속하려 하지 않았다.

그렇다면 「밤을 지새우는 사람들」은 어떠할까. 호퍼의 대표작인 만큼 호퍼는 생전에 이 그림에 대해 많은 질문을 받았다. 그러나 무엇을 표현했는지 뚜렷한 답변은 남기지 않았다. 다만 1962년, 호퍼의 말년에 진행된 한 인터뷰에서 작품의 정서에 대해 보다 구체적인 의견을 밝힌 바 있다. 호퍼에 따르면, 작품은 뉴욕 그리니치 거리의 한 레스토랑을 배경으로 그가 느끼는 밤거리를 표현한 결과물이었다. "외롭고 공허한 밤"이냐는 진행자의 물음에 "딱히 외롭다고 생각하지 않았다"는 것이 호퍼의 첫 대답이었다. 그러나 동시에 "어쩌면 무의식적으로는 대도시의 외로움을 그리고 있었을 수 있다"라고 덧붙였다. 적어도 내게 이 말은 '스스로 의도한 외로움은 아니지만 20년간 이어진 대중의 시각 또한 존중하겠다'는 의미로 들렸다. 같은 인터뷰에서 호퍼는 작가가 느낀 바를 "정확히 아는 것은 중요하지 않다"라는 소신을 전하며 해석의 전권을 감상자들에게 넘겼다.

「밤을 지새우는 사람들」에서 시대적 우울함과 도시의 공허함을 읽는 일반적인 해석 이외에 좀더 신선한 추론도 존재한다. 그중 꽤 그럴 듯하게 수용되는 관점은 호퍼의 영감이 어니스트 헤밍웨이의 단편소설 「살인자」에서 비롯됐다는 해석이다. 이 소설은 그림과 유사한 다이

닝 바에 두 명의 청부 살인업자가 찾아오면서 펼쳐지는 이야기다. 출간 당시 작품에 큰 감명을 받은 호퍼는 출판사에 극찬이 가득한 편지를 보내기도 했다. 「밤을 지새우는 사람들」을 「살인자」와 연결 짓는 이들은 그림의 제목에 특히 주목한다. 작품의 원제 '나이트 호크Nighthawks'에서 '호크hawk'는 명사로는 '매'를 의미하고, 동사로는 '매처럼 빠르게 습격하는 행위'를 가리킨다. 따라서 약간 문학적으로 원제를 번역하면 '밤의 포식자들' 정도가 된다. 이를 염두에 두고 그림을 다시 보면, 작중 인물들이 마치 비밀 임무를 마치고 돌아온 누아르 소설의 주인공처럼 느껴진다.

언제까지나 호퍼를 미국의 시대상이나 현대인의 고독이라는 단일 주제에 묶어둘 필요는 없다. 호퍼에게 예술이란 다른 무엇보다 개인의 내적 경험을 표현하는 수단이었다. 내성적이고 자기 성찰적이었던 호퍼는 내면에서 일어나는 다채로운 파동들을 말이나 행동보다는 캔버스 위에 옮겼다. 그 안에 담긴 모든 정서를 일단 고립과 외로움으로 치환하는 것은 지나치게 단순한 접근일 수 있다. 본래 요란하지 않은 사람의 감정 변화를 알아채기 쉽지 않듯, 호퍼가 생각보다 더 풍부한 감정선을 남겼다 한들 단편적이고 거시적인 시각만으로는 그 섬세한 표현들을 제대로 포착하기 어렵다. 호퍼의 모든 작품이 대개 외롭고 쓸쓸하게만 해석되어온 것은 우리가 그 고요한 외양으로부터 외로움 외에 다른 어떤 정서를 읽을 수 있는지 생각조차 못했기 때문일지도 모른다.

호퍼에 대해 알아갈수록 그가 고독 자체를 편안해하는 사람이 아니었을까 생각했다. 40년 동안 창작된 그의 작품들은 신기하리만큼 한

때때로 고독을 즐기는 사람들

결같이 소수의 등장인물과 최소한의 상호작용을 보여준다. 그중에는 부인할 수 없이 우울감을 발산하는 작품도 있지만, 그저 차분하고 고 즈넉한 그의 내면이 반영된 듯한 작품도 많다. 호퍼는 평소에도 아주 조용했다. 오죽하면 그의 아내 조지핀은 남편과의 대화가 "우물에 던진 돌이 바닥에 닿아도 쿵 소리조차 나지 않는 것과 같다"라고 하소연했 을까. 쾌활하고 외향적인 조지핀에게 대외적인 일을 맡기고 호퍼는 자 주 은둔생활을 즐겼다. 그 고요함 속에서 자기 눈과 마음에 편한 풍경 을 작품으로 남기고는 했을 것이다.

'외로운 자들의 화가'라는 계급장을 감히 직접 떼어내고 호퍼를 바 라보았을 때, 나는 그에게 진심으로 공감하며 그의 작품을 더 좋아할 수 있었다. 나의 감상이 그가 의도한 '진실'이어서가 아니라, 주어진 틀 에서 벗어났을 때 지극히 사적인 감정을 있는 그대로 작품에 이입할 수 있었기 때문이다. 작품 한 장 한 장에 남겨진 호퍼의 진심이 무엇인 지는 앞으로도 알 수 없다. 그러나 고독에 괴로워하는 이들만의 호퍼 가 아니라 그 고독에서 안정과 평안을 찾는 이들의 호퍼도 될 수 있다 면, 호퍼 역시 그 편을 더 선호할 것 같다.

고독을 즐기는 능력

호퍼를 향한 나의 첫인상과 일반적인 해석 사이의 거리감에 괜한 반발심을 가졌다. 나의 고독을 존중하지 않았던 사람들, 그래서 관계의 스트레스를 안긴 이들의 얼굴이 불현듯 떠올랐기 때문이다. "너 그러다

에드워드 호퍼, 「춥 수이」, 캔버스에 유채, 81.3×96.5cm, 1929년, 개인 소장

진짜 외로워져." "너는 개인주의야." "네가 잘 어울리려고 더 노력해야지." 등등. 마치 호퍼가 "외롭지?"라는 질문을 하도 받다보니 "무의식적으로는 그랬나보다"라고 답하는 것처럼, 나도 그들의 충고를 듣다보면 "정말 외로운가? 내가 이상한 건가?" 하는 의구심이 들고는 했다.

　그러나 지금도 나는 관계와 고독 사이의 균형을 깨뜨리지 않기 위해 노력하고 있다. 외로움이 꼭 고독에서만 피어나는 것은 아니다. 나의 경우, 과도한 관계 속에서 충분한 고독을 취하지 못할 때도 외로움은 찾아왔다. 사람들 틈에 있다보면 어쩔 수 없이 신경은 내가 아닌 타

때때로 고독을 즐기는 사람들

에드워드 호퍼, 「케이프코드의 아침」, 캔버스에 유채, 86.7×102.3cm, 1950년, 워싱턴 D.C. 스미스소니언미술관

인을 향했다. 그들을 의식하고, 그들과 나를 비교하고, 그들을 좇고 의지하다보면 내가 발 딛고 선 '나'라는 자아감은 서서히 움츠러들었다. 그때 드리우는 외로움은 내 삶의 기준과 나에 대한 정의가 흐려져 자기 자신을 상실했기에 오는 외로움이었다.

　나로서 나답게 존재하기 위해 가끔 사람들을 떠나 안으로 침잠해야 했다. 그 고요함 속에서만 들리는 진짜 내 목소리가 있었다. 그 진실 위에 중심을 잡고 설 때 나는 비로소 '주체'가 되어 관계의 풍랑에서도 요동하지 않았다. 나에게 좋은 사람들을 더 잘 알아보았고, 그들을 위

해 더 좋은 사람이 되고자 했다. 나를 갉아먹는 관계에 집착하거나 나를 바꾸면서까지 사랑받으려 하지 않았다. 고독은 나를 나로 만들었고, 그런 나를 지키고 사랑할 이들이 누구인지 알려주었다. 그래서 여전히 자기를 위해서나, 자기 곁의 사람들을 위해서나 때때로 고독할 줄 아는 사람이 되어야 한다고 믿는다.

물론 모든 고독이 반가울 수만은 없다. 나만 뒤처지고, 나만 문제에 허덕인다고 느낄 때의 사회적 고립감은 전혀 즐겁지 않았다. 그러나 그럴 때도 나를 위로해줄 사람을 찾는 것만이 능사는 아니었다. 고독이 두려운 이유는, 스스로 고독의 무게를 감당할 힘이 없어 그 아래 짓눌려 있기 때문이기에, 고독을 떨쳐낼 삶의 힘을 기르는 것이 근본 해법이었다. 고독하니 시야의 훼방 없이 내가 원하는 것, 잘하는 것, 할 수 있는 것이 더 또렷이 보인다는 장점이 있었다. 그것을 붙잡고 바둥거리다보니 점차 삶의 근력이 붙었고, 거기서 더 연마하니 그 자체가 나의 비밀 무기가 되었다. 그 힘으로 손수 고독을 떠받칠 수 있을 때 고독은 예전만큼 두렵지 않았다.

나는 고독에서 쉼을 찾고, 고독과 사투하며 발전하는 사람이기에 호퍼의 그림에서도 나와 비슷한 이들이 보인다. 지금 그들의 고독이 반가운 고독이든 괴로운 고독이든 그들은 이 고독을 그저 '무'로 끝내지 않으리라. 맘껏 고독한 이후의 그들은 저마다 자기에게 옳은 답을 들고 나올 것이다.

호퍼의 그림을 감상할 수많은 이들에게 '고독은 불가피하다'는 통상적인 위로 이상을 전하고 싶었다. 고독이 어떤 가치를 지니고 무엇을

때때로 고독을 즐기는 사람들

이룰 수 있는지를 말하며, 그들의 고독 또한 의미를 남기는 시간이 되
길 바랐다. 그렇게 아주 조금만 다른 시선으로 호퍼의 주인공들을 바
라봐준다면, 그들은 우리의 새로운 관심에 기꺼이 호응하며 고독을 즐
기는 각자만의 노하우를 하나둘씩 풀어놓지 않을까?

나 돌아갈래,
다시 책으로

안토넬로 다페시나, 「서재의 성 제롬」

틈틈이 유튜브를 보는 시간이 늘었다. 혼자 밥 먹을 때, 버스 안에서, 일하는 사이사이 무의식적으로 유튜브를 켜서 새로운 영상을 확인한다. 특별히 볼 게 없어도 그곳에는 없던 관심도 생기게 하는 재미난 영상이 무궁무진하다. 제일 위험한 시간은 자기 전이다. 폭신한 이불에 파묻혀 유튜브 바다에 발을 내디디면 알고리즘이라는 괴생물체에 발목이 잡혀 한두 시간은 생으로 공양하기 십상이다.

유튜브가 휴식시간을 점령하는 것이 달갑지 않다. 진짜 휴식이 되지도 않을뿐더러 클릭 한 번으로 얻는 즉각적인 즐거움에 뇌가 길들어 더 의미 있고 건설적인 휴식을 누리는 법을 잊어간다. 일상을 살아낼 긍정적 기운을 채울 중요한 시간을 평생 보지 않아도 될 영상에 할애하면서 요리조리 끌려다니고 싶지는 않다.

내게 진정한 휴식은 산책과 독서다. 이 둘을 합쳐 좋아하는 길을

따라 걷다가 서점에 들러 이 책 저 책 훑어보는 시간이 최고의 휴식이다. 늘 입버릇처럼 '한양에 살고 싶다'라는 말을 하고는 하는데, 종로의 고즈넉한 길을 거닐다가 잠시 고궁에도 들렀다, 새로운 독립서점을 발견하기도 하고, 광화문 교보문고까지 다녀오는 이 코스를 너무나 사랑한다. 무념무상으로 걷다보면 굳이 애쓰지 않아도 생각이 정리되고, 우연히 펼친 책에서 잔잔한 위로와 새로운 아이디어를 얻는다. 그렇게 새 책을 몇 권 안고 집으로 돌아오면 크고 작은 휴식시간을 채워줄 양식이 책장에 추가된 데 만족감을 느낀다.

물론 독서로 재미를 보려면 유튜브 영상을 시청할 때보다 더 큰 인내가 필요하다. 때로는 몇 페이지의 따분함을 이기지 못하고 금세 스마트폰을 집어든다. 그곳에는 최단 시간, 최소한의 노력으로 최대의 재미, 때로는 유익과 감동까지 얻을 수 있는 휴식거리가 보장되어 있다. 그러나 내가 살아가야 하는 일상은 그런 자극적 즐거움이 넘쳐나거나 누군가 모든 일의 핵심만 정리해주는 간편한 세상이 아니다. 다소 복잡하고 무료하고 갑갑하기도 한 이 세상을 살아갈 좀더 농축된 지혜와 힘을 얻기 위해, 지루함을 딛고 인내를 투자하면서 휴식을 취할 줄 아는 사람이 되고 싶다.

참 부러운 그의 휴식처

유명하지도 웅장하지도 않지만 시선을 사로잡는 그림이 있다. 안토넬로 다메시나Antonello da Messina의 「서재의 성 제롬」은 내게 그런 작품이

안토넬로 다메시나, 「서재의 성 제롬」, 석회에 유채, 45.7×36.2cm, 1475년경, 런던 내셔널갤러리

다. 높이 50센티미터도 안 되는 이 아담한 그림은 런던 내셔널갤러리 어딘가, 계단을 오르락내리락하는 정신없는 공간에 걸려 있었다. 그런 데도 작품 앞에 멈춰 선 이유는 작품이 주는 지적이면서 평온한 분위기에 순간 매료되었기 때문이었다.

작중 인물은 초대 기독교 신학자 성 제롬이다. 서방교회의 4대 교부教父 중 한 명으로, 가톨릭 공인 라틴어 성경 불가타Vulgate의 번역자다. 이것만 해도 엄청난 이력이지만, 여기에 더해 그는 역사서, 교리서, 주석서, 성인전을 망라하는 다채로운 집필활동을 폈다. 성 제롬은 '학자의 전형'과 같은 인물이었다. 그렇기에 안토넬로 다메시나뿐만 아니라 많은 화가가 그의 골방 같은 서재를 테마로 한 작품을 남겼다.

성 제롬을 주제로 한 작품들은 대개 비슷한 분위기를 풍긴다. 제롬은 정말로 '골방'이라 불릴 법한 공간에서 책 읽기에 몰두하고 있다. 그곳은 비좁고 흐트러진, 세상과 단절된 듯한 장소다. 제롬에게서 학자로서의 고뇌와 예민함이 느껴진다. 성경을 번역하고, 수많은 책을 쓰기 위해 그는 종일 난해한 텍스트에 골머리를 앓았을 것이다. 그의 사명과 위치를 생각할 때 이런 어두운 골방이 나름 잘 어울린다.

그러나 다메시나의 성 제롬은 사뭇 다르다. 골방이라 부르기에는 고딕 회랑처럼 아름다운 공간에 고요한 평화가 감돈다. 이 그림 속 제롬은 골치를 썩는 예민한 학자가 아닌 책 속에서 편히 휴식하는 모습이다. 책, 화분, 고양이 등 익숙한 것들에 둘러싸여 자기만의 시간을 보내는 성 제롬은 몸도 마음도 평온해 보인다. 창밖으로는 중세 장원莊園의 풍경이 펼쳐진다. 아주 작지만 신록, 말 타는 사람, 산책하는 사람,

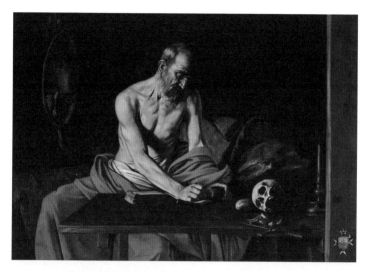

카라바조, 「글 쓰는 성 제롬」, 캔버스에 유채, 117×157cm, 1607년경, 발레타성요한대성당

나룻배 타는 사람, 강아지, 새 등이 보인다. 다른 작품 속 성 제롬이 속세와 절연한 모습이라면, 다메시나의 성 제롬은 독서를 하다 언제든 밖으로 나가 신선한 바람을 쐬고 지나가는 행인과 담소도 나눌 것만 같다.

성 제롬의 현실이 어떠했을지 몰라도, 다메시나가 그려낸 제롬에게 동질감과 부러움을 느꼈다. 나 역시 대학원 과정에서 엄청난 독서 분량에 허덕여본 터라 이 책 저 책 널브러진 그의 책상이 너무나 익숙했다. 그러나 그때 나는 바쁜 현실에 치여 자신과 주변을 돌아볼 여유를 갖지 못했다. 날이 곤두선 채 할일을 하다보면 일하는 중간, 혹은 일을 마치고서라도 건설적인 취미를 즐길 여력이 남아 있지 않았다. 가만히 누

나 돌아갈래, 다시 책으로

아르트헌 클라스 판레이던, 「촛불을 밝힌 서재의 성 제롬」, 오크 패널에 유채, 48×37.2cm,
1520년경~30년경, 암스테르담국립미술관

요스 판클레베, 「서재의 성 제롬」, 나무 패널에 유채, 39.7×28.8cm, 1528년, 프린스턴대학교 미술관

안토넬로 다메시나, 「서재의 성 제롬」(부분)
화면 왼편의 창밖의 풍경. 세로 45.7센티미터 가로 36.2센티미터의 작품임을 고려하면 놀라운 수준의 섬세함이다.

위 휴대폰 위에서 하는 손가락 운동이 최고로 효율 높은 휴식이었다.

그러니 누구보다 더 많은 책에 시달렸을 성 제롬이 책과 함께 휴식하는 모습이 아주 낯설고도 부러웠다. 마음의 쫓김 없이 읽고 싶은 책을 읽을 때 채워지는 기분좋은 에너지를 안다. 그러나 온갖 핑계로 그러한 시간을 갖지 못한 지 얼마나 오래되었던가.

작품의 평온한 분위기와 달리 제롬은 꽤 치열한 하루를 보내는 중일지 모른다. 그렇다 해도 적어도 자신과 자신이 아끼는 것들을 돌볼줄 아는 넉넉함이 엿보인다. 전체 그림의 오른쪽 하단 창틀을 보면, 이곳에 종종 놀러오는 듯한 자고새와 공작새를 위해 미리 물까지 받아두

1부 외롭지 않은 고독

었다. 그런 그라면, 빠듯한 일상에도 스스로에게 바람직한 휴식을 선사하는 지혜를 갖고 있을 것 같다.

아무나의 것은 아닌 독서

성 제롬의 시대뿐 아니라 대부분의 유럽 역사에서 독서는 아무나 할 수 있는 행위가 아니었다. 지금은 누구나 할 수 있으나 하지 않는 것이 독서이지만, 원래는 가진 자들만 누리는 특권 중 하나였다. 그러니 그 역사를 훑어보는 일은 나에게 주어진 독서라는 선택지의 가치를 상기하는 좋은 작업이 될 것이다.

고대에서 중세에 이르는 기나긴 시간 동안 독서는 지금보다 훨씬 더 고된 노동이었다. 문자를 몰라서가 아니었다. 문자를 알아도 '읽기' 자체가 어려웠다. 현대 서양 언어에서 당연한 존재인 소문자, 띄어쓰기, 문장부호 등이 당시에는 부재했기 때문이다. 예컨대 그리스·로마인들에게 글 읽기는 다음과 같은 문장을 끝없이 마주하는 일이었다.

READTHISSENTENCEDOYOUGETITNOWYOUKNOW-
WHYREADINGWASLABORDURINGANCIENTANDMEDI-
EVALTIMES.

Read this sentence. Do you get it? Now you know why reading was labor during ancient and medieval times(이 문장을 읽어보세요. 이해가 가나요? 이제 당신은 왜 고대와 중세에 독서가 노동이었는지 알 것입니다).

나 돌아갈래, 다시 책으로

고대인들도 우리와 같은 어려움을 느꼈겠지만, 그들에게는 이러한 표기가 큰 문제로 인식되지는 않았다. 기본적으로 구어가 우선이었던 고대사회에서 대부분의 글은 독서보다는 연설과 낭독을 최종 목적으로 하여 집필되었다. 발표자는 미리 글을 소리 내어 읽어볼 충분한 시간을 가졌기 때문에 글을 한번에 이해해야 한다는 의식 자체가 없었다. 따라서 더 편리한 기록의 필요성도 절감하지 못했다. 독자의 편의에 맞춘 기록법이 발전하기까지는 조금 더 오랜 시간이 걸렸다.

중세 유럽에서는 기독교 수용과 함께 책의 가치가 한결 높아졌다. 고대 로마인들이 주로 구전으로 전통을 계승했다면, 중세 기독교인들은 복음의 안정적 보존과 신학의 집대성을 위해 기록을 중시했다. 그러나 여전히 불친절하게 나열된 문장들로 인해 독서가 수월하지는 않았다. 혼자서 글을 읽더라도 소리 내지 않고 읽기란 어려웠기에 오히려 그런 사람이 놀라움의 대상이 될 정도였다. 신학자 성 아우구스티누스는 그의 스승 성 암브로시우스가 묵독하는 모습을 목격하고 다음의 글을 남겼다.

그가 독서를 할 때, 그의 눈이 책을 훑으면 그의 마음은 그 의미를 알아차렸다. 그러나 그의 목소리는 조용했고 혀는 멈춰 있었다. 우리는 종종 그의 방에 갈 때면 (……) 그가 독서하는 모습을 바라보고는 했다.
—성 아우구스티누스, 『고백록』(397~400)

우리에게 너무나 당연한 묵독은 그때까지만 해도 아주 이례적이

　　　　　　　　　　　　　　　　1부 외롭지 않은 고독

고 비범한 능력이었다. 그래서 통념과 달리 중세의 수도원은 각자의 글을 큰 소리로 읽어대는 수도사들의 목소리로 가득찬 아주 시끄러운 공간이었다. 이곳에서 묵독이 일반적 관례로 자리잡힌 것은 겨우 9세기 즈음으로, 이러한 변화는 읽기 쉬운 기록을 추구하는 필경사들의 오랜 노력이 있었기에 가능했다. 그들에 의해 먼저는 소문자가 사용되고, 그 다음 띄어쓰기가 적용되면서 8세기경부터는 글을 안다면 어렵지 않게 묵독할 수 있는 책들이 등장했다.

묵독과 함께 독서는 대중적이고 공개적인 행위에서 서서히 개인적이고 내면적인 행위로 변모했다. 이제 독자들은 타인의 개입 없이 글과 일대일 상호 관계를 맺을 수 있었다. 독서 장소도 기존의 공적 공간

알도브란디노 다시에나가 그린 중세 수도원 필경사 삽화, 13세기, 영국도서관

나 돌아갈래, 다시 책으로

에서 사적 공간까지 선택지가 늘어났다. 14세기 잉글랜드 작가 제프리 초서는 독서하기 좋은 공간으로 침대를 추천했다. 이러한 장소의 변화는 독서가 매우 편하고 사적인 일이 되었음을 보여준다.

그러나 이렇게 독서를 향유할 수 있는 계층은 여전히 아주 제한적이었다. 전체 식자율은 극히 낮았고 책은 고가의 귀중품이었다. 일반 농민과 소시민은 평생 책을 읽을 일도, 가져볼 일도 없었다. 그들도 누군가의 낭독을 듣는 즐거움은 누렸으나 정말로 책을 '읽는다'는 행위는 아직까지 돈과 여유를 가진 자들의 특권이었다.

신이 주신 최고의 선물

서양사에서 독서의 대중화를 논할 때마다 언급되는 두 가지 사건이 있다. 하나는 기술적인 사건인 금속활자 인쇄술의 발명이고 다른 하나는 이 기술의 힘을 빌려 발생한 종교개혁이다. 인쇄술이 책의 신속한 대량생산을 가능하게 했다면, 종교개혁은 실제로 그 기술이 사용되는 수요를 만들었다. 기술의 등장으로만 보면 아시아가 유럽보다 앞섰지만, 인쇄술을 향한 대중적 수요가 존재한 유럽에서 인쇄술은 훨씬 더 급격하고 강한 충격을 일으켰다.

독일의 세공업자 요하네스 구텐베르크가 금속활자 인쇄술을 발명하기 이전부터 유럽 내 책 수요는 서서히 증가하고 있었다. 자국어 성경을 향한 수요가 가장 큰 부분을 차지했다. 성 제롬이 라틴어 성경의 번역자라는 사실을 기억하는가? 그후로 가톨릭교회의 규정에 의해 성

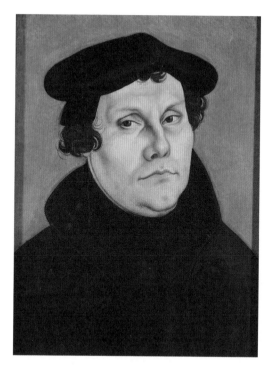

루카스 크라나흐, 「마르틴 루터의 초상」, 패널에 유채, 39.5×25.5cm, 1528년, 코부르크요새

경은 라틴어로만 읽고 쓰는 것이 원칙이었고, 당연히 대부분의 평신도는 평생 스스로 성경을 읽을 수 없었다. 14세기경부터 이에 대한 불만이 본격적으로 터져나왔다. 공식적으로는 여전히 금지되어 있었지만 인쇄술이 뒷받침되자마자 유럽 각국의 인쇄소는 암암리에 자국어 성경을 출판해 수익을 올렸다.

인쇄술의 진정한 위력이 확인된 계기는 마르틴 루터의 종교개혁이었다. 면죄부 판매를 비롯한 교회의 각종 '악습'을 비판한 루터의 『95개조 반박문Die 95 Thesen』은 중세 천년을 이어온 가톨릭교회에서 프로테스

나 돌아갈래, 다시 책으로

탄트 개신교 세력이 분립되는 도화선이 되었다. 종교개혁은 미디어의 가능성을 일깨운 최초의 운동으로 여겨질 만큼 그 시작부터 모든 과정을 인쇄기의 힘에 의존했다. 이 사건이 아니었더라면 인쇄술의 위력을 이렇게 단기간에, 범유럽적으로, 신분과 계층을 초월해 확인하기란 어려웠을 것이다.

루터가 개혁에 불을 지핀 1517년은 인쇄술이 상용된 지 이미 70년이 지나 유럽에 세워진 인쇄소만 200여 곳이 넘을 때였다. 교황과의 본격적인 싸움이 시작되자 루터를 포함한 개혁 세력은 인쇄술을 적극 활용해 자신들의 정당성을 설파했다. 그들의 글은 주로 성직자나 학자가 아닌 일반 대중을 겨냥했다. 대중이 읽을 수 있도록 라틴어가 아닌 자국어를 사용했고, 풍자만화를 삽입해 시각적인 충격을 안겼다. 이러한 전략은 그동안 종교적 논쟁에서 배제되었던 평신도들의 높은 호응을 이끌어내며 종교개혁에 유리한 여론을 형성하는 데 가장 큰 공을 세웠다. 루터의 책은 불과 3년 만에 유럽 전역에서 넉넉히 30만 부 이상 판매되었다. 특히 격했던 1520년 독일의 상황은 '팸플릿 전쟁'이라고까지 불린다. 이 전쟁에서만큼은 가톨릭교회가 분명한 패자였다.

인쇄술이 없었다면 불가능한 개혁이었기에 당시 독일의 개신교는 자국에서 발명된 인쇄술을 신이 주신 선물로 이해했다. 16세기 독일의 역사가 요한 슬라이단은 "신이 우리를 선택한 증거"인 인쇄술이 "독일인의 눈을 열고, 타국인의 몽매를 깨우치고 있다"라고 탄복했다. 그들에게 인쇄술은 인간을 무지로부터 구원하는 한 줄기 빛과 같았다.

종교개혁은 선전 도구로서 책의 위력을 확인시켰다는 성과도 있지

마티아스 스톰, 「촛불 맡에서 독서하는 젊은 남자」, 캔버스에 유채, 58.5×73.5cm, 1630년경, 스웨덴국립미술관

만, 실제로 독서 대중을 늘렸다는 점에서 더 큰 의의를 지닌다. 개신교 신앙의 중심에는 성경 읽기가 있었다. 이전에는 성경에 접근할 수 없었던 다수의 평신도에게 이제 자국어 성경이 쥐어졌다. 글을 모른다면 가르쳐서라도 읽게 해야 했다. 이에 따라 16세기 초부터 학교 설립을 요구하는 종교인들의 목소리가 높아졌고, 가정과 교회마다 읽고 쓰는 법을 가르쳤다. 아마 종교가 쪼개지고 뒤엎이는 규모의 사건이 없었다면, 글을 배우려는 의지가 이렇게 급속도로 지배층을 넘어 민중에까지 확산되지는 않았을지도 모른다.

나 돌아갈래, 다시 책으로

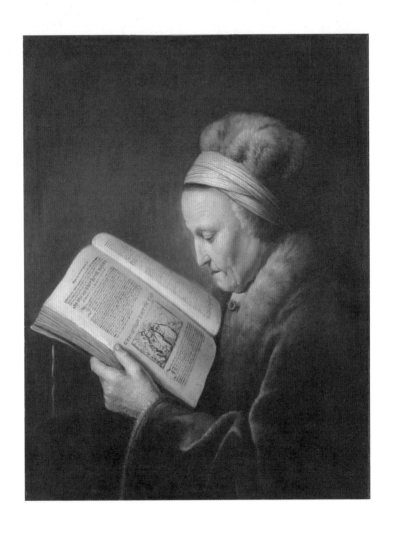

헤릿 다우, 「독서하는 노파」, 패널에 유채, 71.2×55.2cm, 1631년경~32년경, 암스테르담국립미술관
17세기가 되면 홀로 독서하는 모습이 네덜란드 회화에 자주 등장한다.

시작은 종교적 관심이었더라도 대중의 독서는 곧 종교 지도자들이 바라는 한계선을 넘어 훨씬 더 세속적인 영역으로 들어갔다. 그들 손에 잡힌 책의 종류가 무엇이었든, 과거처럼 타인의 말에 고개만 끄덕이지 않고 스스로 읽고, 생각하고, 즐기고 판단한다는 점이 중요했다. 외부의 정보와 이야기를 자기 내면에서 처리해, 그로부터 추출되는 사유와 감정을 온전한 자기 것으로 삼을 수 있었다는 점. 이것이 중대한 변화였다.

누군가 인쇄술이 신의 선물이었다고 말한다면, 나는 그것이 특정 사상을 전파하는 데 기여했기 때문이 아니라 인간이 자기 한계를 넘어 더 큰 세상을 마주하고 더 많은 생각과 감각 속에서 살 수 있게 해주었다는 점에서 그 말에 동의하고 싶다.

나에게 선물하는 특권의 시간

생각해보면 유튜브를 포함한 각종 모바일 콘텐츠도 더 큰 세상을 보여준다. 더 많은 지식도 주고, 감정도 느끼게 한다. 그것이 주는 실질적 유용성을 생각할 때 그저 비난만 하기에는 미안하다. 그러나 그것이 쓸모 있는 도구일지는 몰라도 긍정적인 휴식과 취미가 될 수 없다는 생각에는 나름의 확신이 있다. 왜냐하면 궁극적으로는 덜 생각하고, 덜 느끼게 만들기 때문이다.

책과 유튜브를 비교하면, 유튜브를 통해 훨씬 더 적은 노력으로 훨씬 더 큰 재미와 자극을 얻을 수 있다. 그렇지만 이런 '노력 없는 대가'

에 익숙해진 뇌는 금방 망가져버린다. 일상에서는 그만큼 쉽게 그 정도의 자극을 찾기 어렵기 때문에 '유튜브 중독자'는 빈 시간이 있을 때마다 다른 활동에 힘을 쓰기보다 누워서 휴대폰 보는 편을 택한다. 그러다 보면 어느 순간 뇌가 수동적 자극에 절여져, 능동적인 무언가를 하고 싶어도 몸을 일으키기부터 어려워진다. 결국에는 더 무기력하고 무감각한 삶의 굴레로 들어간다.

뇌를 망가뜨리지 않는 즐거움은 내가 투자한 노력과 수고의 대가로 얻는 즐거움이다. 힘들어도 운동을 하면 몸이 좋아지고, 귀찮아도 청소를 하면 삶의 환경이 깨끗해진다. 소소하지만 확실한 변화에서 우리는 뿌듯함을 느끼며 일상을 살아갈 긍정의 에너지를 얻는다. 이러한 즐거움에 익숙한 사람이라면, 바쁜 일상 속 찾아오는 소중한 휴식시간을 더 의미 있고 지속력 높은 행복을 만드는 시간으로 활용할 것이다.

마음과 생각을 집중해 문장 하나하나를 처리해야 하는 독서는 분명 노력을 투자해 즐거움을 얻는 활동이다. 그래서인지 독서가 모두의 것이 된 지금도, 독서하며 휴식하는 행위가 여전히 특권처럼 느껴질 때가 많다. 휘황찬란한 세상에서 수많은 쉬운 선택지를 물리치고 책을 펼치는 일이 점점 더 어려워지고 있기 때문이다. 아무나 할 수 있지만, 아무나 할 수 없는, 그래서 많은 이들이 부러워하며 도전하는 특권의 영역으로 독서는 남아 있다.

'독서가 휴식이 될 수 있을까?'라고 생각할 수 있지만 놀랍게도 휴식이 된다. 집중을 방해하는 것들을 물리치고 서서히 문장에 빠져들다 보면, 뇌리가 번쩍이고 심장이 쿵 하는 순간을 맞닥뜨린다. 그때 감도

는 진한 엔도르핀은 다른 어떤 휴식보다 더 상쾌하고 또렷한 쉼을 건넨다. 거기서 얻은 비전과 용기로 내 앞을 가로막은 문제의 장벽을 가볍게 넘어서기도 한다.

한동안 다른 즐길거리에 빼앗겼던 그 특권의 시간을 되찾아오고 싶다. 역사의 사람들은 독서를 누리기 위해 기술이 발전하고 통념이 전환되고 교육이 확산되는 수천 년의 시간을 기다려야 했다. 그러나 지금 독서의 특권을 누리려면, 그냥 선택하면 된다. 이 글쓰기를 마치고 제일 좋아하는 휴식시간을 가지리라. 부디 무뎌진 감각을 일깨우는 선물 같은 책을 만나길 희망하며 설레는 마음으로 마지막 문장의 마침표를 찍는다.

나 돌아갈래, 다시 책으로

그냥, 어쩌다,
멀어진 너에게

에드가르 드가, 「디에프의 여섯 친구들」

지난 몇 년간, 카카오톡은 줄기차게 그녀들의 소식을 알려주었다. A의 출산, B의 결혼도 카톡 프로필 사진을 통해 알고 있었다. 그러나 축하한다고, 한번 보자고 연락할 수 없었다. 그녀들 인생사의 굵직한 소식들을 고작 SNS 사진으로 염탐하고 있다는 사실이 메울 수 없이 벌어진 우리 사이를 방증하는 것 같았기 때문에.

우리가 멀어질 거라고는 상상조차 할 수 없는 때가 있었다. 중학교 이후 뿔뿔이 흩어진 우리는 그럼에도 불구하고 성인이 되도록 가장 절친한 관계를 유지했다. 그녀들의 존재는 어디서든 나를 든든하게 받쳐주는 뒷배와 같았다. 아무리 오랜만에 만나도 어제 본 것처럼 스스럼없고, 밤새 이야기가 넘쳐나고, 하도 웃어서 아픈 배를 부여잡아야 했다. 노래방에서 추억의 메들리를 불러 젖힐 때면, 마지막 선곡은 항상 조PD의 「친구여」였다. '우리 우정 영원하자!'라는 다짐이라기보다는

'당연히 영원할 우리 우정'을 기념하는 적절한 엔딩곡이었다.

언제부터였을까. 친구 사이가 멀어지는 데 꼭 거창한 이유가 필요하지 않았다. 살다보니 그냥, 조금씩, 서서히 멀어졌다. 그사이 크고 작은 오해가 쌓이고, 그러다 문득 돌이키기에는 너무 멀리 왔음을 깨달았다. 전혀 이유가 없었다고는 할 수 없지만 그렇다고 불화나 사건이 있던 것도 아니다. 그저 나이가 들며 보고 듣는 게 달라지고 삶의 방식과 생각이 달라져 우리의 대화가 이전만큼 편하지 않고 이전만큼 모든 것을 공유할 수 없었을 뿐이었다.

거기서 더 노력하기보다 회피하는 편을 택했다. 적어도 생일에는 꼭 연락하고 만났지만 "얘도 내 생일에 연락 안 했지?"라는 생각으로 넘겨버린 지 3년째였다. 싸운 것도 뭣도 아닌데 풀어야 할 무언가가 우리를 가로막고 있었다. 연락하면 대화하고, 대화하면 풀리겠지만, 과연 내가 이 관계를 다시 끌고 갈 에너지를 낼 수 있을지 자신이 없었다. 그들도 나와 같은 마음에 용기를 내지 못했을 수 있다.

그래도 서운한 마음은 어쩔 수 없었다. A가 아들을 낳았을 때도, B가 결혼했을 때도, 그 소식을 한참 후 카톡으로 접한 나는 꽤 충격을 받았다. 차라리 가벼운 사이였다면 왜 연락하지 않았냐며 편하게 문자를 보냈을 것이다. 그러나 그들은 내게 훨씬 더 무거운 존재들이었기에 그들의 인생에서 내가 지워진 사실을 알았을 때 몇 마디 단어로 관계를 회복할 수는 없었다. 지금까지보다 더 무거운 침묵과 오해가 짙은 안개처럼 내려앉았다. 그때 직감했다. 애매하게 끌어온 이 관계가 이제는 정말 끝났다고.

그냥, 어쩌다, 멀어진 너에게

에드가르 드가, 「자화상」,
캔버스에 유채, 92.5×
66.5cm, 1863년경, 리스
본 칼루스트굴벤키안미
술관

어릴 적에는 대판 싸우고 절교 선언까지 해야 친구 관계가 끝나는 줄만 알았지, 이유 없이 친해졌듯 이유 없이 멀어지는 현실이 있음은 미처 알지 못했다. 그녀들과 나는 정말로 그냥, 어쩌다, 멀어졌고 서로를 붙잡으려는 노력을 어느 쪽도 제대로 하지 않은 것이 문제라면 문제였다. 우리는 처음부터 딱 이 정도 사이였던 걸까. 어린 날의 소중한 우정을 완전한 과거형으로 묻으며 스스로에게 건네는 최선의 위로는 이것이었다. '누구의 잘못도 아니야. 그냥 원래 그렇게 될 사이였던 것뿐이야.'

멀어지는 친구들에 관하여

19세기 말 파리 예술계에서 '가장 친구로 사귀고 싶지 않은 화가'를 투표한다면 에드가르 드가Edgar Degar가 1위 후보에 오를 확률이 높다. 대쪽 같고 괴팍한 성미로 유명한 드가는 편히 다가갈 수 있는 유형의 사람은 아니었다. 모두가 인정을 갈망하는 세계에서 그는 어떤 인정도, 성공도, 명예도 바라지 않았다. 그런 그에게 당연히 사교성이나 처세술은 없었다. 때와 장소를 가리지 않는 촌철살인 돌직구로 어디를 가나 분위기를 싸하게 만드는 그였다. 그의 기준에서 '무늬만 예술가'인 이들에게는 우월의식을 갖고 티를 팍팍 내며 모멸감을 안길 정도였다.

친구 하나 없이 독단적인 삶을 살았을 듯한 드가이지만, 의외로 그의 삶은 우정을 빼놓고 논하기 어렵다. 인맥 관리를 전혀 하지 않았을 뿐, 한번 맺은 친구 관계에 그는 큰 가치를 두었다. 드가 자신은 소심하고 폐쇄적인 사람이었다면, 그의 친구들은 늘 그가 장벽을 걷어내고 세상 밖으로 나오도록 도왔다. 그에게 친구란 가족의 빈자리를 채워 삶에 안정을 주는 존재였다. 그랬기에 드가의 작품에는 친구가 주인공인 사례가 꽤 많다.

그중에서도 「디에프의 여섯 친구들」은 매우 눈에 띄는 작품이다. 무려 여섯 명의 초상을 그렸을뿐더러 딱 봐도 사연이 많은 그림 같다. 제일 먼저 작품의 구도가 눈에 들어온다. 일반적으로 우정을 주제로 한 작품의 인물들은 손을 잡거나 껴안거나 적어도 가까이 붙어 있는 구도로 그려진다. 어느 때는 너무 친밀해 동성애적 느낌을 자아내기도 한다. 반면 드가의 친구들은 이렇게 낯설 수가 없다. 여섯 명이 각기 다

그냥, 어쩌다, 멀어진 너에게

에드가르 드가, 「디에프의 여섯 친구들」, 종이에 파스텔, 114.9×71.1cm, 1885년, RISD박물관
왼쪽에 발터 지케르트, 오른쪽 아래에서 위로 알베르 불랑제카베, 앙리 제르벡스, 자크에밀 블랑
슈. 그의 뒤에 가려진 뤼도비크 알레비(위), 다니엘 알레비(아래).

른 방향으로 몸을 틀고, 다른 곳을 바라보고 있다. 마치 한자리에 있던 친구들이 각자의 삶으로 흩어지는 모습이다. 혹은 잦은 충돌로 서로에게 질려 고개를 돌리며 헤어지는 모습 같기도 하다.

무엇이 되었든 내게 이 작품은 '멀어지는 우정'을 표현한 그림으로 다가왔다. 처음 작품을 보았을 때, 자연스레 내게서 멀어져간 친구들이 떠올랐다. 아무리 좋은 시절을 함께했더라도 결국 인생은 각자의 방향대로 살아야 했다. 그러다보면 특별한 일이 없어도 조금씩 멀어지는 친구들이 있었다. 나의 경험에 빗대어 드가도 그런 우정의 현실을 그렸으리라 짐작했다.

그러다 재미있는 사실을 발견했다. 바로 이 그림을 그리던 당시, 드가는 그의 인생에서 가장 즐거운 추억이 될지도 모를 시간을 보내고 있었다는 점이다. 때는 1885년 늦여름, 프랑스 항구도시 디에프에서였다. 절친의 초대에 응한 드가는 디에프의 한 별장에 머물며 오랜 친구들, 새로운 친구들과 섞여 잊지 못할 여름을 지냈다. 그림 속 인물은 모두 이때 드가와 함께한 친구들이다.

드가는 친구들에게 따로 또 같이, 여러 번 포즈를 취하게 하며 그의 작품 중 가장 복잡하고 정교한 초상화를 완성했다. 독립된 환경을 선호하는 그가 여섯 모델을 데리고 통제가 어려운 그림을 그리기 시작한 것만으로도 친구들을 향한 애정의 깊이를 가늠할 수 있다. 내 예상과 달리 작품은 멀어지는 우정과 전혀 관련이 없었다. 그토록 즐거웠던 기억을 이렇게나 서먹하게 그려낸다는 게 한편으로는 너무 '드가'다워 웃음이 난다.

그냥, 어쩌다, 멀어진 너에게

그러나 작품이 미래를 예견했던 것일까? 그림 속 친구들과 드가의 관계는 결국 그림이 풍기는 분위기대로 흘러갔다. 소중한 시간을 나누었던 이들은 서로의 성격을 참을 수 없어 멀어지고, 신념 차이로 등 돌렸으며, 작은 불씨가 화근이 되어 갑작스레 절연하기도 했다.

드가에게 정말로 우정이 중요했다면 그는 왜 그리 쉽게 친구들을 떠나보냈을까? 내가 포기해버린 우정을 생각해서라도 드가의 사연을 더 깊이 알고 싶었다. 그가 친구들과 헤어질 수밖에 없었던 이유가 있다면, 그것을 나와 내 친구들의 이별까지 포장하는 그럴듯한 사유로 삼고 싶었기 때문이다.

우린 서로 너무 다르지만

드가는 1884년과 1885년의 여름을 디에프에서 보냈다. 1884년, 쉰 살의 드가는 막역한 친구 세 명의 연이은 죽음으로 극심한 우울에 빠져 있었다. 침울한 드가에게 힘이 된 것은 또다른 친구, 파리의 유명 극작가 뤼도비크 알레비였다. 그는 힘들어하는 드가를 디에프에 초대해 확실히 기분 전환을 하게 해주었다.

뤼도비크는 1870년대부터 드가와 극에 대해 교감하며 친밀한 사이로 발전했다. 미적으로 극히 예민한 드가에게 뤼도비크는 성에 차는 예술 감각의 소유자는 아니었다. 한번은 뤼도비크의 희곡을 출판하는 과정에서 드가가 손수 삽화를 그려준 적이 있었다. 그런데 뤼도비크는 두루뭉술한 이유로 그의 그림을 거절했다. 다른 사람이라면 드가가 그

취향을 경멸하며 관계를 끝장낼 법한 사건이었다.

그러나 드가에게 뤼도비크만큼은 예외였다. 드가와 달리 원만하고 포용적인 성격이었던 뤼도비크는 원래부터 드가의 예술적 동지이기보다는 더 중요한 정서적 필요를 채워주는 인물이었다. 뤼도비크는 드가를 자주 집으로 초대했고, 드가는 그의 가족에게 큰 위안을 얻었다. 다음은 뤼도비크의 아들 다니엘 알레비가 1891년 일기장에 남긴 글이다.

우리는 그를 그저 친한 친구가 아닌 가족의 일원으로 받아들였다. 그 자신은 세상에 흩어져 있지만, 우리는 우리의 친밀함으로 그를 그곳에서 꺼내 우리 가족 안으로 모아두었다. 이것이 내게 큰 기쁨을 준다.

「디에프의 여섯 친구들」에는 뤼도비크와 다니엘이 포함되어 있고, 나머지 네 명도 뤼도비크를 중심으로 맺은 인연들이다. 드가와 나눈 우정의 깊이로만 따지면 뤼도비크를 따라올 사람은 없었다. 그런데 뤼도비크와 다니엘은 그림 가장 후면에 실제 친밀도에 반비례하는 작은 크기로 묘사되었다.

얼굴만 빼꼼 내민 뤼도비크의 모습에는 무대 측면에서 공연을 주시하는 극작가의 정체성이 담긴 듯하다. 이런 표현은 다소 복잡한 그의 성격과도 잘 부합한다. 뤼도비크는 쾌활하고 상냥하지만 자기만의 경계가 분명했고, 인정을 원하지만 사회로부터 떨어져 있을 때 편안함을 느꼈다. 그런 면모 덕분에 드가와 의외의 케미스트리를 발휘했다. 뤼도비크는 정치나 종교 논쟁은 부드럽게 피하면서 드가의 강한 의견

그냥, 어쩌다, 멀어진 너에게

에드가르 드가, 「오페라 무대 뒤의 뤼도비크 알레비와 알베르 불랑제카베」, 종이에 템페라와 파스텔, 79×55cm, 1879년, 파리 오르세미술관
디에프의 여섯 친구 중 드가의 동년배는 이 둘뿐이다.

에 잘 맞춰주었다. 둘 다 서로에게 걱정과 불안을 쏟아내는 스타일도 아니었다. 이들의 우정은 상호 존중과 신중함을 기반으로 했다. 만약 이 균형이 깨진다면, 둘의 관계가 어떻게 변모할지는 모를 일이었다.

디에프의 추억에 즐거움을 더해준 또다른 핵심 인물은 작품 오른쪽 하단의 알베르 불랑제카베였다. 카베는 순수예술 정부 부처에 소속된 대중공연 검열관으로, 공연을 관람하며 검열 기준의 준수 여부를 감독하는 업무를 맡고 있었다. 그런데 검열보다 예술에 관심이 많았던 그는 제작진에게 위트 섞인 적절한 조언을 해주기로 유명했다. 언젠

가부터 리허설 직후 모두가 카베의 의견을 기다리고 있을 정도였다. 이 과정에서 카베는 극작가인 뤼도비크와 친해졌고, 뤼도비크를 통해 드가와도 안면을 텄다.

드가와 카베는 '반대라서 끌리는 사람들'이었다. 다니엘 알레비의 표현에 따르면 "드가는 일의 화신, 카베는 일의 원수"였다. 늘 일에 경도되어 있던 드가와 달리 카베에게는 일을 향한 열정이 전무했다. 두 사람의 성격도 너무 달랐다. 드가는 비사교적이고 끔찍한 유머 감각을 지닌 반면, 카베는 상냥하고 지적이고 유머러스하고 다가가기 편한, 한마디로 만인의 연인 스타일이었다.

드가는 카베의 자유로운 영혼에 본능적으로 이끌렸다. 카베도 사회적 성공이나 명망에 관심이 없다는 점에서는 드가와 같았다. 그런 카베를 "게으름뱅이"라고 시니컬하게 칭하면서도 그와 함께하는 시간을 얼마나 좋아했던지, 드가는 계획을 곧잘 틀어버리는 카베가 '또' 약속한 모임에 나타나지 않을까봐 늘 전전긍긍했다.

드가, 뤼도비크, 카베는 예술을 제외하면 공통분모가 없을 만큼 달랐다. 그런데 시간이 쌓일수록 서로의 다른 점은 서로를 보완하는 요소가 되었고, 이 관계에 신선함, 재미, 안정을 가져다주었다. 그들의 이야기에 몰입할수록 나의 친구들이 떠올라 자꾸 흐뭇한 미소가 지어졌다. 생각해보면 지금 내 곁에 있는 친구나, 곁에 없는 친구나 모두 신기할 정도로 나와 다른 사람들이다. 그 때문에 상대를 이해하지 못하고 "납득이 안 된다고, 납득이!"를 입에 달고 살던 때도 있었다. 그러나 우리가 비슷하기만 했다면 애초에 그렇게 친해지고, 그렇게 재미있는 시

간을 만들 수 있었을까? 나로서는 생각지 못했던 위로와 고민 해결의 열쇠도 얻을 수 없었을 터이다. 결국 우리는 적당히 달라서 친구가 될 수 있었다. 너무 같지도 다르지도 않은 그 적정선이 서로를 동경하게 하고 서로를 편하게 만들어주었다.

그런데 결국 누군가는 남고 누군가는 떠나갔다. 누구는 애써 붙잡 았고 누구는 그냥 놓아버렸다. 왜 그렇게 되었을까. 소중함의 차이였을 까, 아니면 그저 상황 때문이었을까? 나는 여전히 우정을 나누던 친구 들과의 이별에 많은 의문을 품고 있다. 「디에프의 여섯 친구들」 속에도 드가 곁에 남은 이들과 떠나간 이들이 있었다.

자크에밀 블랑슈는 뤼도비크 알레비 가족과 가까이 지낸 블랑슈 가문의 일원이었다. 디에프에서 두 가족의 거처는 나란히 붙어 있었는 데, 뤼도비크의 별장이 가족 중심의 공간이었다면 블랑슈의 저택은 젊 은 화가들의 게스트하우스 같았다. 뤼도비크와 블랑슈, 디에프의 두 가족은 드가의 인간관계에서 중심을 차지했다. 블랑슈 부부의 아들 자크는 이제 막 화가로서 길을 나선 다소 애매한 재능의 신예였다. 드 가는 자크를 어릴 적부터 봐왔지만 그를 화가로서 진지하게 여기지는 않았다. 다만 둘은 예술품 수집을 향한 열정을 공유했기에 작품 비평 에 있어서만큼은 말이 잘 통하는 편이었다.

「디에프의 여섯 친구들」 중 나머지 두 명은 자크의 가까운 지인이 었다. 앙리 제르벡스는 자크의 미술 선생이었고, 발터 지케르트는 자크 의 동료이자 친구였다. 제르벡스는 드가와 달리 대단한 야심가에 관종 기 넘치는 사람이었다. 대규모 프로젝트를 쫓아다니고, 인맥을 만들 수

있는 자리마다 달려가 사교활동을 했다. 드가에게 이는 참된 예술가의 자세가 아니었고, 그런 그를 얼마나 꼴사납게 여겼던지 드가는 디에프 초상 속 제르벡스를 실제 그와는 다르게 매우 수척하고 기죽은 모양새로 그려냈다.

발터 지케르트와 드가의 관계는 드가를 향한 지케르트의 무한한 존경과 애정을 바탕으로 했다. 독일 태생 영국인 화가 지케르트는 디에프에서 드가를 처음 만났다. 이후 드가를 따라 풍경화가에서 인물화가로 전향할 만큼 드가에게 큰 영향을 받았다. 그렇지만 그림이 제작될 당시 드가에게 지케르트는 오랜 프랑스 친구들과 구별되는 완전한 이방인이었다. 그 심리적 거리감을 표출하듯, 드가는 지케르트만 홀로 작품 왼편으로 떨어뜨려놓았다. 하지만 이후 긴 세월 동안 둘은 누구보다 가까운 사이로 발전했다. 디에프를 떠난 후에도 지케르트는 항상 먼저 드가를 찾았고, 드가 역시 그를 "젊고 아름다운 지케르트"라 부르며 신뢰했다.

각기 다른 일곱 명이 함께한 1885년 디에프의 여름은 드가의 파스텔 끝에서 작품으로 탄생했다. 그림이 그려진 장소는 블랑슈 저택에 딸린 자크의 스튜디오였다. 이곳은 원래 드가와 친구들이 '단체 사진 촬영 놀이'를 즐기던 공간이었다. 드가는 이곳에서 이런저런 포즈의 설정샷을 찍는 재미에 빠져 있었다. 그랬기에 그들의 초상을 그릴 장소를 선택할 때도 그곳이 가장 먼저 떠올랐을 것이다.

드가는 완성된 작품을 자크의 어머니 블랑슈 부인에게 선물했다. 추억을 쌓을 공간을 내어준 상냥한 안주인에 대한 감사의 표시였다.

그냥, 어쩌다, 멀어진 너에게

월터 반스, 「드가의 신격화」, 알부민 실버 프린트, 9×11cm, 1885년, 파리 오르세미술관
1885년 자크의 스튜디오 앞에서 찍은 사진. 가운데 남성이 드가, 오른쪽 소년이 다니엘 알레비다.

그녀가 별세한 후에는 아들 자크가 작품을 소장했다. 1903년, 그림을 돌려달라는 드가의 갑작스러운 요청이 있기 전까지는 말이다.

우정이 끝나는 갖가지 이유들

'고립적인, 까다로운, 냉정한, 따분한, 과민한' 등등. 드가를 설명하는 일반적인 수식어들에 비해 그는 그렇게 외로운 사람은 아니었다. 다

에드가르 드가, 「뤼도비
크 알레비의 초상」, 젤라틴
실버 프린트, 8.1x7.8cm,
1895년, 매사추세츠 클라
크미술관

행히 곁에는 항상 그를 아끼는 친구들이 있었다. 드가는 그들로부터 받는 위안을 절대 가볍게 생각하지 않았다. 그러나 그 소중함을 얼마나 잘 지켜내느냐는 다른 문제였다. 성미에 거슬리는 무엇이든 참지 못했던 드가는 순간의 판단으로 우정을 떠나보내는 일이 잦았다. 가장 치명적인 이별은 1897년 12월, 뤼도비크 알레비 가족과의 이별이었다.

1890년대 프랑스는 '드레퓌스사건'이라 불리는 거대한 정치 스캔들에 휘말려 있었다. 1894년 9월, 프랑스군 내부에 독일 간첩의 존재가 드러나며, 육군 대위 알프레드 드레퓌스가 범인으로 지목되었다. 당시 프랑스 국민 전반은 거센 반독일주의와 반유대주의에 경도되어 있었다. 그 편견 속에 드레퓌스는 독일계 유대인이라는 이유만으로 확실한 범인으로 취급되었고, 결국 같은 해 12월 드레퓌스에게 종신형이 선고

그냥, 어쩌다, 멀어진 너에게

되었다. 더 큰 문제는 이때 시작되었다. 1896년 군 내부에서 진범이 적발되었으나 비난 여론을 우려한 프랑스군이 사건 조작을 통해 진실을 은폐하려 했던 것이다.

조금씩 조작의 정황이 드러나자 프랑스 지식인 사회는 분노하며 일어났다. 국민 여론은 친드레퓌스파와 반드레퓌스파로 나뉘어 격렬한 여론전을 벌였다. 드레퓌스 편에서 앞장선 지식인 중에는 뤼도비크의 두 아들, 다니엘과 엘리도 있었다. 이들은 드레퓌스 재심 서명운동을 진행했고, 뤼도비크는 그런 아들의 활동을 적극 지원했다. 애석하게도 드가는 확고한 반드레퓌스파였다. 그는 프랑스군을 향한 비난에 강한 거부감을 드러내며 끝내 드레퓌스의 무죄를 인정하지 않았다.

지금까지 뤼도비크는 드가와 이념적 논쟁을 벌이지 않았다. 할말을 애써 참았다기보다는 특정한 신념이 그들 우정에 큰 걸림돌이 되지 않았기 때문이었다. 그러나 드레퓌스사건에서만큼은 달랐다. 어느 한쪽도 뜻을 굽히지 않자 관계는 빠르게 파국으로 치달았다. 1897년 12월, 드가는 뤼도비크의 집에서 저녁식사를 하던 도중 자리를 박차고 나와버렸고, 이것이 드가와 뤼도비크의 마지막이었다. 드레퓌스의 무죄가 확정된 후에도 둘의 관계는 회복되지 못했다. 결국 드가는 뤼도비크의 장례식 때에야 다시 그의 집을 찾았다.

드가가 사랑한 자유로운 영혼, 알베르 불랑제카베는 그 유유자적한 성향답게 드레퓌스사건에 뚜렷한 입장을 표하지 않았다. 그럼으로써 양 진영과 사회적 관계를 지속했다. 그러나 뤼도비크가 드가와 그의 우정의 연결고리였기 때문인지, 뤼도비크와 드가의 절연 이후 비슷한

자크에밀 블랑슈, 「에드가르 드가 초상화」, 캔버스에 유채, 55.9×69.8cm, 1903년경, 노스캐롤라이나미술관
자크와 드가의 우정을 끝장낸 문제의 초상화다.

시기에 카베와 드가도 연락이 끊겼다. 이로써 드가는 그 고집스럽고 자멸적인 도의심 때문에 가장 소중했던 친구 둘을 동시에 잃었다.

앙리 제르벡스와 드가는 이미 멀어진 지 오래였다. 제르벡스는 1891년에 그의 제자 자크에밀 블랑슈와 거리를 두고 싶다는 의사를 표하며 블랑슈-뤼도비크 가족을 중심으로 한 친교 모임에서 빠졌다. 아마 자크의 동성애적 성향이 의심받던 때라 그와 엮이는 것이 두려웠을 수도 있다. 사회적 평판을 중시하는 제르벡스다운 일방적 절교였다.

「디에프의 여섯 친구들」의 소장자인 자크에밀 블랑슈와 드가의 관계도 드라마틱하게 끝났다. 정치적 인물이 아니었던 자크는 드레퓌스 사건 이후에도 드가와 원만한 관계를 이어가고 있었다. 문제는 자크가

그냥, 어쩌다, 멀어진 너에게

그린 드가의 초상화로부터 불거졌다. 일단 그림 속 드가가 너무 늙고 수척하다는 사실이 드가의 심기를 거슬렀다. 드가는 작품이 대중에게 공개되기를 원치 않았다. 자크가 드가에게 그림을 선물하며 "오직 기록용"으로 사진을 찍어두겠다고 하자, 드가는 "절대 출판하지 말 것"을 당부하며 허락했다.

약속과 달리 이 사진은 몇 년 후 어느 잡지의 한 페이지를 장식하며 떡하니 세상에 나왔다. 자크는 사진사의 실수라고 주장했지만, 드가에게 이 사건은 우정의 배신을 의미했다. 드가는 즉시 초상화를 돌려주며 자크의 어머니에게 선물했던 「디에프의 여섯 친구들」의 반환을 요구했다. 디에프의 추억을 담은 이 그림은 절교의 증표로서 다시 드가에게 돌아왔다. 그림을 돌려받았을 때 드가는 이미 그림 속 세 명(뤼도비크, 카베, 제르벡스)과 우정을 끝낸 상태였고, 이에 더해 자크와도 이 사건 이후 다시는 만나지도, 대화하지도 않았다.

아이러니하게도 「디에프의 여섯 친구들」 중 끝까지 드가 곁에 남은 친구는 다니엘 알레비와 발터 지케르트였다. 앞서 말했듯 다니엘은 드레퓌스사건 당시 최전방에서 드레퓌스를 옹호했다. 바로 이것 때문에 그의 아버지와 드가의 관계는 완전히 틀어졌다. 그런데 어떻게 원인 제공자인 다니엘과 드가의 관계가 유지될 수 있었을까? 디에프의 그림이 그려질 때 열세 살 소년이었던 다니엘은 성인이 되어서도 드가를 가족으로 사랑했다. 정치적 문제로 드가와 얼굴을 붉혔지만, 그는 드가가 식사 자리를 박차고 나간 지 3개월 만에 다시 드가를 찾았다. 그들의 우정은 쉽게 재개되었고 남은 평생 견고했다.

드레퓌스에 대한 둘의 입장은 바뀌지 않았지만 다니엘의 무조건적 애정은 신념의 차이를 보란듯 무력화했다. 이는 뤼도비크와 드가의 싸움도 화해가 가능했음을 보여준다. 처음에는 '고귀한' 이념 충돌이었을지 몰라도 나중에는 서로에 대한 선택의 문제만이 남아 있었다. 그들이 얼마나 다르건 간에, 다름 자체는 애초에 그리 중요하지 않았다. 처음부터 그 사실을 알고, 혹은 그것 덕분에 친구가 되지 않았던가. 그러니 문제는 그 다름을 인내하고 극복하면서까지 상대와 함께하고 싶은지였다.

다니엘은 드가가 어떤 사람이건 그와 같이 가는 편을 택했다. 뤼도비크와 드가는 이쯤에서 서로를 포기하기로 했다. 알량한 자존심 때문이었을까, 아니면 길고 깊었던 우정 가운데 쌓이고 곪은 것이 많아 서로에게 투자할 에너지가 고갈되어버렸던 것일까. 이유가 무엇이든, 넘치게 행복한 시절을 공유한 친구들이 멀어지고, 연락이 끊기고, 죽을 때까지 다시 보지 못하는 이 이야기는 슬프고 안타깝기만 하다.

남아 있는 우정을 위하여

드가의 사연을 접하며 이 상황에 정서적으로 완전히 몰입했다. 드가는 내 마음에 드는 사람은 아니지만 어쩔 수 없이 그에게 가장 감정이입이 되었다. 인간관계에 미숙하고 빈틈없이 야박하면서도 자신을 포용해주는 이에게 약하고 그에게 깊이 의지하는 모습이 어딘가 나와 닮았다. 나의 성격이 드가만큼 괴팍하지는 않다고 믿고 싶지만 나 또

한 그리 개방적이거나 처세술이 좋은 사람은 아니다. 한번 아니라고 판단되면 두 번의 고민 없이 마음에서 잘라내는 냉정함도 가지고 있다.

그래서 더욱 드가의 이야기에 마치 나의 우정을 제삼자의 시선에서 바라보는 듯한 느낌을 받았다. 진심으로 아끼던 친구들을 하나둘 잃어가는 드가를 지켜보며 무거운 한숨을 내뱉었다. 모든 이별의 책임이 그에게 있는 것은 아니지만 그토록 좋아했던 친구들을 그렇게 쉽게 떠나보내고 먼저 다가가지 못하는 모습에 화가 났다. 그렇게밖에 할 수 없었나? 그게 최선이었나? 자꾸 드가에게 항의했다.

그것은 사실 나에게 하는 말이었다. '나는 왜 그렇게 할 수밖에 없었을까? 그게 최선은 아니었는데.' 떠나보낸 친구들을 생각하며 원래 그렇게 될 사이였다고 스스로를 다독였지만 그렇지 않았다. 우리가 최고의 파트너였던 시간들이 있었고 그것이 영원할 수도 있었으나 지켜내지 못한 것뿐이다. 드가처럼 나 역시 이대로라면 돌이키지 못할 것을 알기에, 괜히 끝까지 고집스럽고 자존심만 부리는 드가에게 화풀이했던 것이다.

마지막까지 드가 곁을 지킨 친구들은 그런 그를 한없이 이해해준 이들이었다. 그에게 먼저 다가서고, 기다려주고, 이유 없이 좋아해주었다. 사람을 쳐내는 능력을 지닌 드가에게 그런 친구의 존재는 큰 행운이었다. 내 곁의 친구들을 떠올렸다. 그들 역시 나의 모순을 덮어주고 이해하기 어려운 면을 참아준 고마운 존재들이다. 그들이 없었다면 지금 나는 훨씬 더 무료하고, 이기적이고, 불안정한 사람이었을 터이다.

어떤 우정이든 아무 노력 없이 유지되지는 않는다. 그러니 힘들었

든 전혀 힘들지 않았든 결과적으로 모든 친구 관계는 무사히 서로를 지켜낸 결과다. 30대에 뤼도비크와 친해져 60대에 절연한 드가에 비하면 아직 우리 우정의 갈 길은 멀다. 이는 우리가 함께 누릴 즐거움이 많이 남아 있다는 말이기도, 서로를 지키기 위해 계속 더 큰 수고를 들여야 한다는 말이기도 하다. 어쩌면 지나간 친구들에게 그랬듯 그 수고를 다하지 못하고 '너' 또한 떠나보낼지도 모른다.

서로를 떠나는 듯한 「디에프의 여섯 친구들」의 모습이 실은 그들 우정의 가장 행복한 시간이었다는 사실이 내게는 이 작품 최고의 반전이었다. 이렇게 생각했다. 앞으로 만약 이 그림처럼 내가 너에게 고개를 돌리고 싶은 순간이 찾아온다면, 반대로 네가 나의 기쁨과 위로가 되었던 순간들을 반드시 기억해내 다시 한번 너를 바라보고 붙잡겠노라고.

포기해버린 우정은 그 상대가 누구든 마음에 분명한 생채기를 남긴다. 그 아픔을 감당하기보다 상대방을 인내할 수 있을 때 인내하려 노력하고 잡을 수 있을 때 잡으려는 용기를 낼 것이다. 이것이 드가의 긴긴 우정과 이별 이야기가 나에게 남긴 신신당부의 조언이다.

2부

아름답게 치열할 것

그 시절 우리가
스우파를 사랑한 이유

주세페 카데스, 「아이아스의 자살」

2021년 겨울, 여성 댄스 서바이벌 프로그램 「스트리트 우먼 파이터」(이하 「스우파」)의 인기가 절정일 때 "그게 그렇게 재밌냐"는 친구의 물음에 아주 결연하게 답했다. "나는 스우파에서 인생을 배워."

농담이 아닌 진지한 진담이었다. 난생처음 보는 댄서들. 그들이 선보이는 춤과 무대도 물론 내 마음을 사로잡았지만 화려한 공연이 전부였다면 그렇게까지 '과몰입'을 하지는 않았을 것이다.

「스우파」의 마력은 댄서들의 내공과 사연이 빚어내는 강력한 드라마에 있었다. 그들이 펼치는 도전, 갈등, 좌절, 우정, 꿈, 자존감의 이야기는 누구에게나 한번쯤 찾아오는 보편적 이야기였다. 춤과는 서먹한 나 같은 시청자도 그 안에서 현실을 발견했고, 내가 실제 맞닥뜨린 삶의 과제들을 너무나 멋있게 풀어가는 댄서들의 매력에 빠져들었다. 그래서인지 '울 언니들(멋있으면 다 언니!)'의 춤사위를 넋 놓고 바라보다가

알 수 없는 벅찬 감동이 몰려와 혼자 훌쩍일 때가 많았다.

「스우파」는 예능이지만 동시에 우리 주변에 있을 법한 인물들이 펼치는 한 편의 연극 같았고 그 극 전체를 아우르는 테마는 바로 '경쟁'이었다. 경쟁의 드라마를 부각시킨 공신은 스트리트 댄스 장르 고유의 '즉흥 배틀' 문화였다. 그들의 댄스 배틀을 볼 때마다 내가 종종 올라서야 하는 현실의 링이 떠올라 나도 모르게 손에 땀을 쥐었다. 그곳은 간절한 소망을 이룰 수 있는 기회의 자리. 그러나 반드시 승패는 갈리고, 목표를 위해서는 상대를 꺾어야만 한다. 잔혹하면서도 어쩌면 당연한 경쟁사회의 단면을 그들의 배틀 문화는 가감 없이 담아내고 있었다.

아주 거창하게 말해, 나는 「스우파」가 대중적 사랑을 받은 가장 큰 이유는 댄서들이 보여준 '경쟁자의 존엄'에 있다고 생각한다. 경쟁은 원하는 것을 얻는 가장 정당한 수단이지만, 때로는 인간이 자기 존엄을 상실하는 원인이 되기도 한다.

승자와 패자, 강자와 약자, 합격과 불합격이 갈리는 경쟁에서 우리는 후자가 될지 모른다는 두려움에 기꺼이 경주마가 되어 달린다. 승리하지 않으면 의미가 없고, 모든 수고는 허사가 된다. 그러한 경쟁의 장에는 시기와 자기비하, 야비한 수법이 난무한다. 그저 도태되지 않기 위한 몸부림 속에서 패자의 존엄은 고사하고 승자의 존엄도 기대하기 어렵다. 그러니 '아름다운 경쟁'이라는 말만큼 비현실적이고 위선적인 자기 위로가 또 있을까.

그러나 「스우파」가 내게 보여준 것은 다름 아닌 이기지 못한 경쟁에도 의미가 있고, 도전 자체로 감동을 줄 수 있으며, 승자와 패자 모

두가 빛날 수 있다는 아름다운 경쟁의 가능성이었다. 물론 그들에게 도 결과는 중요했다. 심사위원과 대중의 선택이 공개될 때마다 희비가 엇갈렸다. 그러나 적어도 그들에게는 하고 싶은 무대를 했는지, 전심을 다했는지, 스스로에게 만족한지가 더 중요해 보였다. 그랬기에 저마다 멋진 무대를 만들어냈고, 패배가 예견된 경쟁이더라도 끝까지 혼신의 힘을 다했다. 그러한 경쟁 끝에는 승자도 패자를 '리스펙트'했기에 패자 의 자존감은 무너지지 않았다.

대부분의 경쟁자는 경쟁의 결과로 자기 삶의 장르를 결정짓는다. 같은 경쟁이라도 승자에게는 희극으로, 패자에는 비극으로 끝이 난다. 어느 때는 내 삶이 비극이 될까 두려워 도전조차 하지 않거나 경쟁의 과정을 고통스럽게 겪는다. 그러나 「스우파」의 댄서들은 패배가 꼭 비 극이 되리라는 법은 없음을 보여주었다. 결과가 나를 결정하는 것이 아니라 살아온 삶이 나를 결정함을 보여주었다. 승리? 좋다. 그러나 승패와 무관하게 자기를 인정하고 사랑할 수 있어야 진짜 인생의 실력 자이다. 그것은 정말 치열하게 싸워본 경쟁자만이 보일 수 있는 존엄 이었다.

이것이 그 시절 내가 우리 언니들을 열렬히 사랑할 수밖에 없는 이 유였다.

희극과 비극의 갈림길에서

'패배가 비극이 되지 않게 하는 능력'. 어쩌면 이기는 능력보다 우

리에게 더 절실한 능력은 이것일지 모른다. 때로는 경쟁의 결과 자체가 아니라 이 능력의 유무로 희극과 비극이 나뉘기 때문이다.

이탈리아 화가 주세페 카데스Giuseppe Cades의 그림 「아이아스의 자살」은 고대 그리스 비극 『아이아스』의 한 장면을 묘사한 작품으로 중앙에 자살을 감행하는 남자가 극의 주인공 아이아스다. 한눈에 봐도 작품 전반을 지배하는 비극적 정서가 느껴진다. 남자는 칼로 자신을 찌르며 고통과 절망이 가득한 표정을 짓고 있다. 작품 왼편에는 필사적으로 남편을 막아서는 그의 아내와 아이가 보인다. 오른편에는 그를 만류하려는 남자와 괜히 나서지 말라고 하는 듯한 또다른 남자가 얽혀 있다. 아이아스는 왜 이런 비극적 죽음을 선택했을까? 결론부터 말하면 아이아스는 그리스 최고의 전사였으나 어떤 한 경쟁에서 패배한

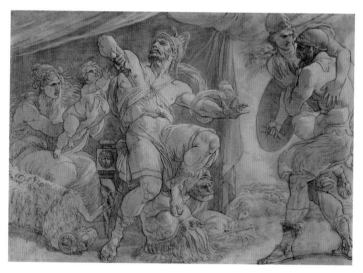

주세페 카데스, 「아이아스의 자살」, 종이에 분필과 잉크, 48×68.5cm, 1770년대, 개인 소장

그 시절 우리가 스우파를 사랑한 이유

후 수치심을 견디지 못하고 자살했다.

『아이아스』는 고대 아테네의 시인 소포클레스의 대표작이다. 『오이디푸스왕』『안티고네』 등으로 유명한 소포클레스는 아이스킬로스, 에우리피데스와 함께 그리스의 3대 비극 작가로 꼽힌다. 모두 기원전 5세기 아테네를 중심으로 활동했다.

이 시기 비극 문학의 발전은 우연이 아니었다. 당시 아테네는 정치, 경제, 문화의 최고 황금기를 보내고 있었다. 페르시아전쟁(B.C. 492~449) 이후 에게해 전역의 맹주가 된 아테네는 주변국에서 들어오는 세금으로 번영을 구가했다. 덕분에 아테네 시민들은 탄탄한 노예경제를 바탕으로 발전된 민주정치와 풍부한 문화생활을 즐겼다. 급격한 사회 변화를 경험한 그리스인들은 이때부터 비로소 '인생'에 대한 진지한 성찰을 시작했고, 그 결과 인간 삶의 역경과 내면을 직시하게 하는 비극 문학이 유행했다. 비극은 주로 만인이 우러러보는 영웅이 극도의 절망에 빠지는 모습을 제시하며 '나'라면 어떻게 했을지 고민하고 선택하게 만들었다.

소포클레스는 『아이아스』를 통해 경쟁의 패자가 파멸에 이르는 과정을 적나라하게 보여준다. 그 광경을 보다보면 아름다운 경쟁의 가능성, 경쟁을 대하는 삶의 자세에 관한 복잡한 생각들이 스친다. 「스우파」의 경쟁이 설렌다면, 『아이아스』의 경쟁은 착잡하다. 내게 중요한 것은 무엇이 좋고 나쁘다가 아닌, 경쟁의 다양한 면모를 인정하고, 나의 경쟁은 어떤 모습이 되게 할지 결정하는 일이다. 「아이아스의 자살」이 탄생한 기원전 5세기 그리스에서 경쟁의 의미와 역할을 살펴본다면 당대의

「소포클레스」, 기원전
30년경, 바티칸 그레고
리아노프로파노박물관
ⓒMarko Rupena

경쟁과 오늘날 경쟁의 차이를 이해하고 내가 원하는 아름다운 경쟁을
상상해볼 수 있을 터이다.

모든 경쟁이 희극일 수 있다면

현대사회에서 '바람직한 경쟁'을 논할 때마다 아테네의 경쟁 문화가
빠짐없이 거론된다. 그만큼 고대 그리스는 다른 문명에 비해 유난히 경
쟁의 유산을 많이 남겼다. 예컨대 오늘날 국제사회의 가장 큰 축제인
올림픽경기가 그리스의 유산임을 모르는 사람은 없다. 그들의 경쟁은

그 시절 우리가 스우파를 사랑한 이유

스포츠에 국한되지 않았다. 멀리 갈 것 없이 지금 이 글에서 다루고 있는 비극 문학도 그들이 사랑해 마지않던 '비극 경연 대회'의 산물이었다. 춤, 노래, 문학, 공예 등 실로 다양한 분야에서 각양각색의 공모전과 경합이 벌어졌다. 그리스인들은 저마다 경쟁자, 심사자, 관객으로서 이 문화에 적극 동참했다.

고대 사람들이 경쟁을 즐겼다는 사실도 중요하지만 무엇을 위하여 경쟁했는지, 그 목적에 주목할 필요가 있다. 일반적으로 고대인은 자신의 힘을 과시하기 위해 경쟁했다. 피 튀기는 결투나 군사훈련을 통해 뛰어난 전사를 양성하는 것이 공동체의 안녕을 위하는 가장 중요한 일이었기 때문이다. 오늘날의 경쟁은 주로 직업, 스펙, 명예, 인기 등 원하는 바를 얻기 위한 수단으로 기능한다. 고대의 군사훈련과 외형만 다를 뿐 '남을 앞질러 생존한다'는 목적에서는 근본적으로 유사하다. 그리스인들의 경쟁에도 비슷한 특성이 없지는 않지만, 그것만으로는 다 설명할 수 없는 독특한 면이 있다. 이론만 보면 그들의 경쟁은 사실상 패자가 없는 경쟁, 모두에게 희극이 될 수 있는 경쟁이었다.

고대 그리스의 경쟁은 한마디로 '아레테arete'를 위한 경쟁이었다. 단어의 사용 범위가 워낙 넓어 그 의미를 특정하기 어렵지만 가장 흔하게는 '탁월성'으로 번역된다. 그리스인들은 인간, 사물 할 것 없이 모든 존재물에 자기 본연의 성질, 즉 저마다의 개성이 있다고 믿었다. 예를 들어 펜에는 기록하는 본성이, 새에게는 나는 본성이, 인간에게는 각자 나름의 재능과 소질이 있다. 이러한 본성은 누가 부여했는가? 신이 부여했다. 따라서 인간이 자기 능력을 최고치로 끌어올려 모든 잠재력을

아테네 파나티나이코 경기장 ①◎George E. Koronaios

발휘할 때, 그것이 신에게 바치는 최고의 헌신이 되었다. 그 같은 탁월
함에 이른 상태 혹은 탁월함에 이르려는 노력을 '아레테'라고 칭했다.

그런데 일상생활 중에는 인간 혼자서 아레테의 실현을 위해 애쓸
만한 동기가 부족하다는 점이 문제였다. 이 대목에서 그리스의 수많은
경쟁이 등장한다. 일단 경쟁의 환경이 조성되면, 모든 경쟁자는 자기 실
력을 갈고닦으며 탁월성을 향해 전진할 터이다. 이 과정에서 인간은 과
거보다 더 발전한 상태에 도달하고, 이전에는 상상하지 못한 능력으로
더 뛰어난 무언가를 만들어내기도 한다. 이렇게 아레테를 향해 최선을
다하는 삶이 도시의 수호신을 기쁘게 해 더 큰 번영을 가져올 것이라
고 그리스인들은 생각했다. 그들에게 경쟁은 신이 준 재료를 놀리지 않

그 시절 우리가 스우파를 사랑한 이유

고, 자신이 살아낼 수 있는 가장 훌륭한 삶을 살게 하는 원동력이었다. 그러니 결과에 상관없이 모두에게 희극일 수 있었다.

이러한 경쟁관을 엿볼 수 있는 흥미로운 지점은 그들의 다채로운 경쟁 문화 대부분이 종교 축제를 기반으로 형성됐다는 사실이다. 그리스 도시마다 매년 성대하게 열린 축제들은 신들에게 즐거움을 드리며 한 해를 잘 부탁하는 종교적 성격을 띠고 있었다. 축제의 하이라이트는 다양한 분야의 경연과 경합이었다. 인간의 탁월성을 통해서만 신을 만족시킬 수 있다고 믿었던 그리스인들은 신체와 영혼의 탁월성을 고취시키는 경쟁 프로그램을 중심으로 축제를 진행했다. 모든 경쟁은 신께 바치는 의식과 같았기에 거짓과 야비한 술수는 더욱 질책받았다. 인간으로서 어떻게 아예 승패에 연연하지 않았을까만은, 타인에 대한 승리가 그들 경쟁의 본질이 아니었음은 분명하다.

아테네의 '비극 경연 대회'는 술의 신 디오니소스 축제의 가장 인기 있는 행사였다. 1년에 한 번, 봄에 열리는 이 축제를 위해 극작가들은 1년 내내 작품에 매진했다. 그들에게 주어진 임무는 '공익을 장려하는 작품'의 집필이었다. 축제는 총 5일간 진행됐다. 첫째 날에는 신을 영접하는 희생 제의와 축하 연회가 열렸다. 다음날부터 본격적인 드라마 경연이 펼쳐졌다. 축제 이튿날 희극 다섯 편이, 남은 3일간 비극 열두 편이 공개됐다. 희극보다 비극의 비중이 훨씬 컸기 때문에 대회는 '비극 경연 대회'로 불렸고, 대개 비극 장르에서 우승자가 나왔다.

이 대회의 대표 수상작들은 지금까지도 '극의 전형'으로 수없이 읽히고 연구되고 있다. 이 정도면 경쟁을 통해 최상의 탁월함이 발휘된다

암포라에 그려진 파나티나이코 경기 장면, 6세기
운동 경기를 통해 경쟁하는 그리스인의 모습이다. 에드워드 노먼 가드너가 쓴 『그리스 운동 경기와 축제Greek Athletic Sports and Festival』(1910)에 삽입되었다.

는 그리스인의 믿음이 증명되었다고 봐도 무방할 듯하다. 소포클레스는 '비극 경연 대회'가 낳은 최고의 스타였다. 스물여덟 살의 첫 우승을 시작으로 총 24번이나 우승했으니 그만큼 경쟁에 특화된 인물이었다. 경쟁을 통해 불멸의 이름을 얻은 소포클레스 본인은 경쟁에 관해 어떤 메시지를 전달하려 했을까? 경쟁은 모두에게 희극일 수 있고, 희극이 되게 해야 한다는 그리스 관객들에게 그가 선보인 『아이아스』의 '경쟁의 비극'은 어떤 교훈으로 다가왔을까?

그 시절 우리가 스우파를 사랑한 이유

경쟁이 저주가 될 때

소포클레스의 『아이아스』는 트로이전쟁을 배경으로 한다. 두 명의 전쟁 영웅, 아이아스와 오디세우스 사이의 경쟁이 서사의 중심에 있다. 이 둘은 판이한 성격의 영웅이었다. 아이아스는 말 그대로 전사 중의 전사였다. 위압적인 체구에 엄청난 힘을 자랑하는 무장으로, 아킬레우스 다음으로 뛰어난 군사라는 평가를 받았다. 반면 오디세우스는 몸보다는 머리를 쓰는 사람이었다. 지략과 전술의 대가로, 전투 외에도 전쟁중 발생하는 다양한 요구에 적재적소의 기지를 발휘하며 위기를 막았다. 실제 전쟁이라면 두 사람 모두 꼭 필요한 유형의 인물이었다.

문제는 자타 공인 그리스 제일의 전사 아킬레우스의 죽음 이후 발생했다. 그의 유물인 칼과 방패를 누가 물려받을지를 놓고 아이아스와 오디세우스 사이에 경쟁이 벌어진 것이다. 아킬레우스의 무구는 무적의 검과 방패로 유명했다. 그만큼 최고의 전사만이 가질 수 있는 무구로 여겨졌고, 최종 후보로 아이아스와 오디세우스가 올랐다. 승자를 가릴 경쟁의 방식은 '설전'이었다. 자신이 적임자임을 어필할 수 있는 시간이 두 후보에게 주어졌다. 판정은 총사령관 아가멤논과 그의 동생 메넬라오스, 몇몇 그리스 장수들이 맡았다. 이는 마치 아킬레우스의 무구를 둘러싼 일대일 즉흥 배틀 같았다.

먼저 나선 아이아스는 굉장한 자신감에 차 있었다. 그는 전사로서 쌓아온 자신의 공적을 나열하며 오디세우스를 조롱하는 데 집중했다. 그에게 오디세우스는 겁쟁이 주제에 세 치 혀로 싸우는 꾀쟁이일 뿐이었다. 오디세우스에게는 전투의 공이 없었고, 심지어 언젠가 아이아스

아고스티노 마수치, 「아킬레우스의 무구를 둘러싼 아이아스와 오디세우스의 논쟁」, 캔버스에 유채, 116×168.5cm, 제작 연도 미상, 개인 소장

가 그를 직접 구해준 적도 있었다. 오디세우스의 주특기는 도망치는 것인데 저 큰 무기를 들면 제대로 도망치지도 못해 스스로 파멸하고 말것이며, 트로이 적장 헥토르를 상대할 사람은 자신뿐이라는 아이아스의 주장에는 분명 일리가 있었다.

그런데 오디세우스의 반격이 만만치 않았다. 오디세우스는 아이아스의 무공을 높이 평가하면서도 자신의 지략으로 꼭 필요한 여러 번의 공을 세웠음을 강조했다. 대표적으로 아킬레우스를 회유해 참전까지 이끈 장본인이 바로 자신이었다. 그는 언술의 대가답게 설득에 필요한 '톤 앤드 매너'를 갖추고 있었다. 변론에 나설 때부터 무기에 욕심내는 모습보다는 잔뜩 슬픈 표정으로 위대한 전사의 상실을 애도하는 분위

그 시절 우리가 스우파를 사랑한 이유

기를 이끌었다. 또한 아이아스의 능력을 인정하면서도, 아이아스는 몸으로 그리스를 섬기지만 자신은 온몸과 온 마음으로 섬긴다며 확실한 차별화를 두었다. 덕분에 상대를 헐뜯기 바쁜 아이아스보다 오디세우스의 말에 더 호소력이 실렸다.

결과는 만장일치로 오디세우스의 승리였다. 소포클레스 『아이아스』는 바로 이 지점에서 시작한다. 오디세우스에게 아킬레우스의 무기가 돌아가자 아이아스는 분노를 참지 못했다. 자신이 받아 마땅한 명예가 실추되었다고 느낀 아이아스는 광기에 차올라 그리스 군대를 모조리 죽일 결심을 한다. 한참을 미쳐 날뛰며 상당수의 아군을 살해했다고 믿은 그 순간, 아이아스는 그것이 착시현상이었음을 깨닫는다. 위험을 감지한 아테나가 아이아스의 눈을 어둡게 해 소·양 등의 가축을 그리스 전사로 혼동하게 만든 것이었다. 제정신을 차리고 보니 눈앞에는 무참히 살육당한 가축만 널브러져 있을 뿐이었다.

아이아스는 자신의 명예가 손쓸 수 없이 훼손되었다는 수치심에 괴로워한다. 끝까지 결과에 승복하지 못하며 "내 신세, 내 신세!"라고 한탄하다가 마지막으로 이룰 수 있는 업적은 명예로운 죽음뿐이라는 결론에 이른다. 결국 헥토르와의 결투에서 받아낸 자신의 명예와도 같은 칼로 자살을 단행한다.

내 이것만큼은 잘 안다 여기노라. 만일 아킬레우스가 살아 자신의 무구들을 누구에게 줄지, 힘의 뛰어남을 판정하려 했다면, 나 대신 다른 누가 그것을 채가지 못했으리란 것을. 한데 지금 그것을 아트레우스의

자식들(아가멤논과 메넬라오스)이 사악한 자에게 넘겼구나. 나의 힘은 제쳐두고서. 그러니 만일 이 눈과 마음이 비틀려 나의 뜻 바깥으로 뛰쳐나가지만 않았더라도, 그자들은 결코 다시는 다른 이에게 이따위 판정을 표결하지 못할 것이로다. (……) 어떤 위업을 추구해야만 하리라. 늙으신 아버지께, 내가 그의 아들로서 적어도 용기를 타고나지 못한 건 아님을 보여드릴 일을. 불행 중에 아무것도 바꾸지 못하는 자가 오래 살기를 원하는 것은 수치스러운 일이로다. (……) 고귀한 혈통에 속한 자는 명예롭게 살거나, 아니면 명예롭게 죽어야 하는 법.

─소포클레스, 「아이아스」(『오이디푸스 왕』, 강대진 옮김, 민음사, 2009, 231~33쪽)

아이아스는 왜 꼭 죽음을 선택해야 했을까? 그는 전사로서 명예를 가장 중시하는 사람이었다. 그러나 그에게 명예란 타인의 평가와 인정을 통해서만 주어지는 것이었다. 아킬레우스의 무구는 바로 그 인정을 상징하는 선물이었다. 그러니 경쟁의 패배는 치명적인 명예의 손상이자, 그동안 믿어온 자신의 존재 가치에 대한 부정이었다. 패배가 확정된 후 아이아스는 이 세상에서는 자기 삶이 '저주'받았으니 죽어서만 명예를 지킬 수 있다고 말한다. 그에게 패배란 곧 삶에 대한 저주였다. 그렇다면 패배가 비극이 되지 않게 할 방법은 없었다. 그 안에서는 더이상 살아갈 힘도 의미도 없기에, 그는 죽음으로 저주를 벗어나 자기 가치를 되찾아야만 했다.

『아이아스』는 현존하는 소포클레스 비극 중 가장 먼저 쓰인 작품으로 추정된다. 첫 작품은 아니더라도, 적어도 그의 오랜 경력에서 아

그 시절 우리가 스우파를 사랑한 이유

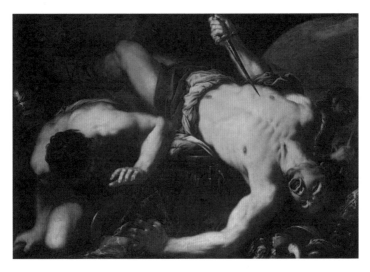

안토니오 잔키, 「아이아스의 죽음」, 캔버스에 유채, 117×168cm, 1660년, 개인 소장

주 초반에 집필된 작품이다. 그래서 어쩌면 그가 '문학 경쟁의 세계'에 뛰어들며 스스로에게 하는 각오를 담아 이 비극을 집필한 것은 아니었을까 추측해본다. 고대 그리스인들은 경쟁의 본질을 아레테를 향한 빛나는 노력에서 찾았다. 결과보다는 과정에, 승리보다는 성장에 경쟁의 의미를 두었다. 그러나 그들에게도 이것은 어디까지나 이상이고 바람일 뿐 100퍼센트 현실은 아니었다. 현실에선 분명 결과도 중요했고, 패자의 이름은 잊히는 한편 승자에게는 각종 명예와 이익이 따라붙었다. 경쟁의 본질이 무엇이든 이러한 현실에서는 패배에 대한 두려움과 승리를 향한 집착이 커지기 마련이었다. 그러한 현실을 익히 알고 있던 소포클레스가 경쟁을 앞둔 자신과 동료 시민들을 향해 경쟁의 변질을 경계하자는 메시지를 전하고 싶었던 것은 아닐까.

아이아스의 경쟁은 꼭 비극이 되지 않을 수도 있었다. 그는 그리스 최고 전사가 되기 위해 최선을 다해 살았고, 그 과정에서 많은 업적을 이뤘다. 만약 그가 패배라는 냉혹한 현실 앞에서도 이 사실을 잊지 않았더라면 타인의 인정은 받지 못했더라도 자기가 자신을 인정해주며 미래의 승리를 기약했을 것이다. 예컨대 아킬레우스의 무구를 능가하는 더 뛰어난 전투력을 갖추겠다는 일념으로 투지를 다지는 방법도 있고, 혹은 아직 전쟁중이니 조국을 구하는 영웅이 되리라는 원대한 목표를 설정할 수도 있었다. 그랬더라면 당장의 패배가 완연한 희극은 못 되더라도 희극을 향해 내딛는 발돋움 정도는 되었을 테다.

"우리 경쟁의 목적, 즉 인간으로서의 아레테를 드높이는 목적을 잊을 때, 그 경쟁은 비극이 되고, 저주가 되리라." 아이아스의 파멸을 바라보며 그리스인들은 자신들이 추구하는 경쟁의 아름다움을 상기하지 않았을까. 이상과 현실의 간극은 뚜렷하고, 이상의 실현은 어렵다. 그럴지라도 나의 존엄과 행복을 위해 추구할 가치가 있는 이상이라고, 다시 한번 그 믿음을 확고히 했으리라.

아름답게 지는 법 배우기

「스우파」와 『아이아스』. 극과 극의 작품을 보며 다다른 결론은 하나였다. 나의 경쟁이 비극이 되도록 내버려두지 않겠다는 다짐이다. 늘 이기기 위해 애쓰겠다는 의미가 아니다. 경쟁의 잔혹한 현실은 분명히 존재하고 그 속에서 인생의 쓴맛을 보기도 하겠지만, 그때에도 나만은

나를 향한 믿음과 애정을 거두지 않겠다는 뜻이다.

오디세우스와 경쟁하기 전의 아이아스처럼 나에게는 패배의 경험이 많지 않았다. 정말 노력하면 원하는 것은 대부분 이뤄졌고, 기대하지도 않았던 1등을 해 그 위치를 지키려고 갖은 애를 먹기도 했다. 사람들은 내게 똑똑하다고 하기도 대단하다고 하기도 타고났다고 하기도 했다. 그런 그들에게 항상 "나는 거품이야"라고 말했다. 내가 이룬 모든 성취는 엄청난 노력을 들인데다 운까지 좋아서 얻은 것이었기에, 항상 그러기를 바랄 수는 없는 노릇이었다. 그래서 언젠가 나를 둘러싼 거품이 꺼지고 나의 실체가 드러날 것을 걱정했다. "조만간 까발려진다. 한번 봐라?"라며 농담 반 진담 반 웃으며 이야기했지만 사실은 정말로 그렇게 될 때를 대비해 미리 깐 '밑밥'이었다.

경쟁에서 이기면 남들의 인정과 부러움, 시기를 샀다. 그것으로 나의 자신감과 자존감을 채웠다. 그러니 경쟁에서 지면 무엇이 제일 두려울까? 원하는 것을 얻지 못하는 것? 그것은 근본이 아니다. 나를 지탱하던 사람들의 인정과 부러움이 사라져 나의 모든 자신감과 자존감이 무너질까봐 두려웠다.

참 아이러니였다. 경쟁에서 이겨 승자가 될수록 나는 패배 앞에서 한없이 약자가 됐다. 언젠가 패배의 파도가 나를 덮칠 때 그 싸움에서 생존할 수 있을까? 내게 아무리 자신감이 넘쳐도, 그것이 승리의 전리품 위에 쌓아올린 자신감이라면 승리가 사라졌을 때도 내가 나를 지켜낼 수 있을지 확신할 수 없었다.

아이아스는 이것에 실패했다. 그는 그를 떠받쳐온 타인의 인정이

사라지자 모래성처럼 무너졌다. 위대한 전사라지만 그에게는 스스로의 노력과 가치를 인정해줄, 자기를 향한 탄탄한 믿음의 근력이 없었다. 그의 죽음을 목격하며 왠지 모를 동질감에 뜨끔했으나 다행히도 그와 나는 완전히 다른 사람이었다. 그는 대단한 영웅이라 끝까지 지는 법을 배우려 하지 않았고, 그럴 바에야 차라리 죽겠다는 아주 강단 있는 (?) 사람이었다. 반면 나는 지극한 범인凡人이고, 어떤 순간에도 삶은 살아갈 것이라, 지는 법을 배울 것이고 지금도 이미 배워가고 있다. 나의 패배가 그와 같은 비극으로 끝나게 두지 않을 것이다.

그리스인들은 경쟁이 모두에게 희극이 되길 바랐고, 「스우파」라는 TV 속 가상현실도 경쟁이 얼마나 아름다울 수 있는지에 대해 말했다. 그것이 너무나 유토피아적 망상이고 연출된 쇼라 할지라도 나는 그 이상의 실현 가능성을 믿어보기로 했다. 나의 꿈을 위해 묵묵히 최선을 다할 때, 내가 임하는 모든 경쟁이 아름다울 수 있음을 믿기로 했다. 그 믿음이 있을 때, 두려움 없이 도전하고 그 과정에서 이루는 나의 모든 성장을 애정어린 눈으로 바라봐줄 수 있기 때문이다. 그렇게 해서 전리품 위에 쌓은 허울 좋은 자신감이 아닌, 비바람에도 무너지지 않는 견고한 자존감을 갖춘 경쟁자가 되고 싶다.

이기는 법은 이미 충분히 배웠다. 이제 아름답게 지는 법을 배울 차례다. 그것이 나를 진정한 삶의 강자로 만들어주리라는 사실을 알고 있다. 그러다보면 언젠가 과거의 처절했던 승리와는 비할 수 없이 아름다운 승리를 이루는 날도 올 것이다.

46킬로그램이라도
김고은은 안 되더라고요

안티오크의 알렉산드로스, 「밀로의 비너스」

나는 n년 차 '유지어터'다. 다이어트를 결심한 때는 스물다섯 살.
59킬로그램에 가까운 몸무게를 찍은 후였다. 자취를 시작하며 불규칙
한 식사에 익숙해진 탓에 불과 1년 만에 5킬로그램이 늘었다. 체중계
에 뜬 숫자를 믿을 수 없었다. 어쩐지 갑자기 허리도 아프고 발목도 아
파오더라니, 이게 다 내 살이 나를 짓눌러서였다니! 앞자리가 바뀌기
전에 얼른 살을 빼야 한다는 조바심이 났다. 그렇게 평생 칼로리 계산
도 안 하고 살던 나의 첫 다이어트가 시작됐다.

혹독하고 무자비한 다섯 달을 보내고 나니 몸무게는 어느덧 46킬
로그램까지 줄어 있었다. 처음부터 이만큼이나 빼려고 한 것은 아니었
다. 그런데 다이어트 3개월 차에 앞자리가 '4'로 바뀌자 조금만 더 빼보
자는 욕심이 났다. 그때 나의 워너비 롤모델은 배우 김고은이었다. 이
목구비와 몸매의 자기주장이 강한 다른 연예인도 많지만, 내 눈에는

수수하고 호리호리한 김고은이 제일 예뻐 보였다. 46킬로그램 정도면 그렇게 야리야리한 분위기를 풍길 수 있지 않을까 하고 내심 기대했다.

그런데 냉정한 현실은, 46킬로그램까지 빼도 김고은은 될 수 없다는 것이었다. 애초에 그녀의 몸은 내 몸과 달랐다. 나보다 키도 크고 얼굴도 작고 다리도 길고 뼈대도 얇았다. 그러니 마치 성형을 해서 누군가의 얼굴이 될 수 없듯, 살을 빼고 운동을 한다고 해서 그녀와 똑 닮은 몸이 될 수는 없었다. 그럼 46킬로그램에 도달했을 때 내 몸은 내 몸대로 예뻤느냐 하면 그것도 아니었다. 그 몸무게의 나는 매가리도 없고 건강하지도 않았다. 근육량을 고려하지 않고 살만 빼니 언젠가부터 몸무게는 줄어드는데 체지방률은 늘어나는 이상한 현상도 발생했다.

시행착오 이후, 특정 이상향을 향해 무작정 살을 빼는 것이 아닌 나 자신에게 초점을 맞춘 관리법을 찾으려 노력했다. 지금은 전반적으로 균형잡힌 식단을 유지하면서 필요한 운동들을 병행하고 있다. 그 과정에서 기존의 잘못된 습관들을 교정하고, 건강한 삶의 방식을 배울 수 있었기에 다이어트 이전보다 관리와 절제에 익숙해진 지금이 더 좋다.

그러나 가끔은 내가 '관리'를 열심히 하는 것인지, '강박'에 갇혀 있는 것인지 헷갈릴 때가 있다. 예를 들어 체중계에 뜨는 '50'이라는 숫자를 무척이나 두려워하게 되었다. 50킬로그램에 가까워지면 바지가 점점 끼기 시작하는데, 그 느낌이 싫어서 내 몸이 '안전 구간'을 벗어나지 않도록 계속 예의 주시한다. 평생을 그보다 무거운 몸으로 살아왔으면서 말이다. 이것은 관리일까 아니면 강박일까?

한 가지 확실한 것은, 내 마음속에 김고은이라는 이상은 지웠을지

(혹은 포기했을지) 몰라도 여전히 '예쁜 몸'에 대한 나만의 기준과 갈망은 남아 있다는 사실이다. 그 기준에 도달할 수는 없어도 최대한 가까이 머물고 싶다. 이러한 미적 기준이 아예 없을 수 있다거나 없는 게 마냥 좋다고만은 생각하지 않지만, 이것이 내 삶에 얼마만큼 건강한 동력이 되고 얼마만큼 나를 옥죄는 강박이 되고 있는지, 그 경계의 문제는 나조차 판가름하기 어렵다.

호모사피엔스들의 한결같은 취향

이상적인 아름다움을 향한 열망은 어느 시대에나 존재했다. 지금은 '여신'이라 불리는 최고의 셀럽들이 그 이상을 대변한다면 유럽 역사에서는 '진짜 여신'이 오랫동안 그 역할을 도맡았다. 바로 사랑과 미의 여신 비너스(아프로디테)였다. 고대로부터 지금까지 살아남은 비너스의 이미지는, 시대마다 뭇 남성들이 사모하고 여성들이 동경하는 미의 기준이 되었다.

「밀로의 비너스」는 세계에서 가장 유명한 비너스상이다. 어정쩡한 포즈에 팔을 잃은 이 여신을 미디어에서라도 접해보지 않은 사람은 없을 것이다. 이 작품은 1820년 에게해 부근 밀로스섬에서 발견되었다. 현재 그리스 영토인 밀로스섬은 당시 오스만제국의 영토였다. 그곳에서 근무중이던 프랑스 해군 장교 쥘 뒤몽 뒤르빌은 새 조각상의 발굴 소식을 접하자마자 프랑스 대사를 설득해 작품을 구입하게 했다. 프랑스 손에 넘어온 여신상은 1821년, 루이 18세에게 헌정되며 그때부터

지금까지 파리 루브르박물관에 소장되어 있다.

루브르가 이 비너스에 공을 들인 이유는 작품의 제작 연대를 그리스 문화의 융성기인 고전기(B.C. 510~323)로 추측했기 때문이었다. 기대와 달리 작품은 헬레니즘시대(B.C. 323~30)인 기원전 100년경에 안티오크의 알렉산드로스라는 인물에 의해 조각되었음이 밝혀졌다. 비록 고전기 작품은 아니었지만 '진짜' 고대 그리스의 유물이라는 사실만으로도 루브르박물관의 총애를 받기에 충분했다. 게다가 작품의 주인공은 모두가 흠모하는 비너스였다! 바다의 여신 살라키아라는 주장도 있었으나 비너스만큼 대중의 이목을 끌 만한 화두는 없기에 작품은 빠르게 비너스상으로 결론 내려졌다.

비너스로 불리는 것이 전혀 어색하지 않을 만큼 여신상은 아름다운 모습을 자랑한다. 수려한 외모, 탄탄하고 볼륨 있는 몸매, 상·하체의 완벽한 황금 비율까지, 그녀는 고대 그리스와 르네상스 작품에서 말하는 아름다운 여성상에 제대로 부합한다. 오른쪽 다리에 무게를 실어 허리와 골반을 약간 비튼 자세(콘트라포스토) 덕분에 S라인의 곡선미까지 뽐낸다. 곧 흘러내릴 듯한 하의는 작품에 관능미를 더하고 관객의 호기심을 한껏 자극한다.

고급한 감상평은 못 되지만 이 작품을 볼 때마다 나는 '호모사피엔스들의 취향은 참 한결같다'고 생각했다. 그리스 최초의 누드 여신상이 등장한 이후 비너스는 늘 비슷한 몸매를 하고 있었고, 「밀로의 비너스」도 그 전형을 답습했을 뿐이었다. 그것이 지금도 최고의 미라고 칭송받는 것을 보면, 예나 지금이나 결국 사람 보는 눈은 다 똑같나보다.

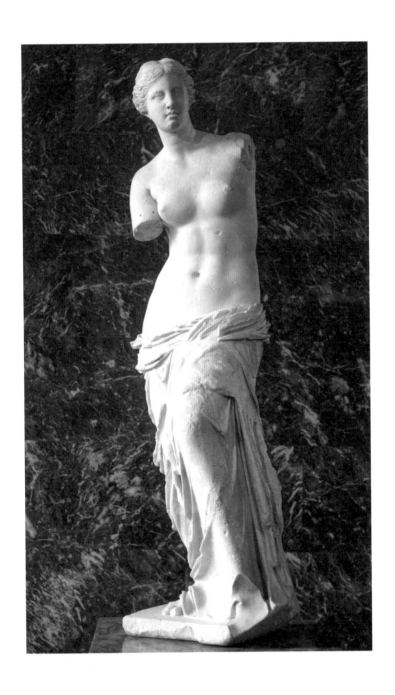

안티오크의 알렉산드로스, 「밀로의 비너스」, 대리석, 204cm, 기원전 150~125년, 파리 루브
르박물관 ①⑩Mattgirling

그럼에도 불구하고 내가 이 작품을 마냥 찬양할 수 없는 이유는 비너스라는 이름의 무게감과 달리 관객을 압도하는 '여신'의 아우라가 없기 때문이다. '미의 여신'이라지만 그래도 '신'인데, 인간과 구별되는 신의 권능이나 특별히 인간이 경외할 만한 특징은 보이지 않는다. 팔까지 잘린 상태라 더 연약하고, 인간사를 다스리기는커녕 인간의 보호가 시급해 보인다. 그렇다면 비너스가 그저 섹시함이 전부인 신이었나 하면 역사적으로는 전혀 그렇지 않았다. 늘 문명 팽창 서사의 중심에 있던 비너스는 고대 로마에서 "한계 없는 제국" 건설의 동력으로 추앙되기도 했다. 오죽하면 카이사르가 비너스의 후손임을 자처했을까.

그러나 인간들이 기억하는 비너스는 항상 외모와 몸매가 빼어난 비너스이다. 예술품을 통해 살아남은 비너스의 이미지는 사실상 좀더 예쁜 인간 여성에 지나지 않는다. 비너스상에 신의 능력이 배제되어 있다면, 뭇 여성들도 비너스의 외모를 닮기만 하면 충분히 여신의 대접을 받을 수 있다는 말이 된다. 그랬기에 근대 유럽 여성들에게 비너스는 항상 추앙해야 할 신이 아닌 '워너비 모델'이었다. 작품 속 비너스의 몸매는 아름다운 몸의 표본이 되었고, 여성들은 여신의 권능은 가질 수 없어도 그 외모만큼은 본받기를 원했다.

선한 몸과 악한 몸

「밀로의 비너스」가 발견된 19세기 서구사회에서 마른 몸에 대한 집착과 비만 혐오가 본격적으로 시작되었다. 그러나 그전에도 뚱뚱한 몸

46킬로그램이라도 김고은은 안 되더라고요

이 미의 기준인 적은 없었다. 오늘날과 정도의 차이는 있으나 전반적으로 항상 날씬한 몸이 신체적·정신적으로 건강한 몸으로 인식되었다. 다이어트는 음식이 넘쳐나는 시대를 사는 현대인들만의 고민은 아니었던 것이다.

고대 그리스인들은 '좋은 몸'의 소유를 매우 중시했다. 이들의 사고관에서 육체는 정신의 거울이었다. 그래서 신처럼 아름다운 몸은 그의 정신의 아름다움을 드러내는 표지라고 믿었다. 반대로 뚱뚱함은 외관상의 추함만이 아니라 정신적 불균형까지 의미하는 결함이었다. 이 때문에 그리스인들은 일찍부터 다이어트에 힘썼다. 의학의 아버지 히포크라테스는 비만을 여러 질병의 원인으로 꼽으며, 비만인들에게 엄격한 식단 관리, 강도 높은 운동, 심지어 구토를 추천하기도 했다.

신체를 보는 이러한 관점은 그들의 문화, 예술에도 고스란히 담겨 있다. 예컨대 연극 공연에서 뚱뚱한 배우는 주정뱅이, 허풍쟁이, 게으름뱅이 등 부정적인 캐릭터를 전담했다. 우리가 '포토샵'에 열중하듯, 당시의 조각가들도 다리를 늘리고 뱃살을 집어넣는 식의 신체 보정을 당연시했다. 그 결과, 현존하는 고대 예술품에서는 비만인의 몸을 보기 어렵다.

이상적인 몸에 관심이 많았던 고대 그리스인들은 누드화 제작도 즐겼다. 그러나 원래 누드화는 철저히 남성의 몸에만 해당했다. 벌거벗은 비너스를 너무 자주 본 현대인에게는 의아할 수 있지만, 원래 여성의 나체는 오랫동안 금기의 영역이었다. 여기에는 남녀의 신체를 향한 뿌리깊은 인식의 차이가 깔려 있다.

미론의 「원반 던지는 사람」 로마시대 복제본, 2세기경, 로마국립박물관 ①◎Carole Raddato

그리스 남성에게 나체는 육체와 정신의 선함을 드러내는 자랑거리였다. '좋은 몸은 곧 좋은 사람'이라는 그리스 정신에 따라, 잘 만들어진 몸은 곧 내면의 용기, 결단, 끈기, 지성 등을 의미했다. 그래서 남성 시민들은 종일 나체로 운동하며 몸을 가꿨고, 그 몸을 뽐내기 위해 올림픽경기에 나가 나체로 열심히 뛰어다녔다. 그런 그들의 몸은 고귀한 예술의 대상이 되었다.

반면, 그리스 시인 헤시오도스의 표현을 빌려 말하자면 여성의 몸은 '아름답고 악한 것kalon kakon'이었다. 선과 악의 이중성을 지닌 여성의 신체는 남성보다 열등하며, 예측 불허한 위험을 지닌다고 여겨졌다. 그리스·로마신화에는 여신의 나체를 봤다가 그녀의 심술과 저주에 봉변을 당하는 남성들이 등장한다. 그런 여성의 누드를 굳이 예술화하는 것은 고귀하지도 않고 위험한 일이라는 인식이 존재했다.

이 금기를 깬 예술가가 프락시텔레스였다. 그는 기원전 4세기경 최초로 실물 크기의 나체 여신상 「크니도스의 아프로디테」를 제작했다. 그의 파격적인 여신상은 곧 그리스 최고의 화젯거리로 떠오르며 수많은 순례자를 크니도스로 불러모았다. 작품이 아름답기도 했지만 작품을 둘러싼 수많은 풍문이 사람들의 호기심을 자극했다. 특히 작품의 모델이 당대 최고의 미녀, 고급 매춘부 프리네였다는 사실에 대중의 관심이 폭발했다.

발가벗은 여신의 인기가 높아지자 그뒤로는 옷 입은 여신을 보기가 어려워졌다. 프락시텔레스 작품의 복제본이 수없이 제작되었고, 색다른 포즈의 나체 비너스도 계속 등장했다. 「밀로의 비너스」와 마찬가

「크니도스의 아프로디테」 로마시대
복제본, 대리석, 205cm, 4세기경,
로마국립박물관 알템프스궁 ①ⓒ
Marie-Lan Nguyen

지로 이 여신들은 신체의 관능미를 제외한 어떠한 신적 권능도 가지고
있지 않았다. 비너스는 더이상 진지한 숭배의 대상이 아니었다. 남성들
에게는 인간 여성을 대체한 미적 대상이었고, 여성들에게는 이상적인
미적 기준이었다. 비너스의 몸에 쏟아지는 찬양만큼 더 많은 여성들이
그녀처럼 되기를 꿈꿨다.

정리하자면, 고대인의 인식에는 신체의 뚜렷한 선악 구도가 존재했
다. 먼저는 '날씬함과 뚱뚱함', 그리고 '남성과 여성'의 구도였다. 전자의
기준에 따라, 남자든 여자든 탄탄하고 좋은 몸을 가져야 선하다고 보

46킬로그램이라도 김고은은 안 되더라고요

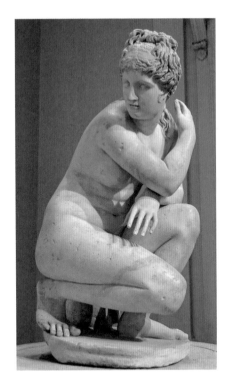

「웅크리고 있는 비너스」로마시대
복제본, 대리석, 112cm, 2세기경,
영국박물관

았다. 그러나 기본적으로 남성의 몸이 선한 몸인 반면 여성의 몸은 선
악이 혼재된 몸이었다. 남성이 뚱뚱한 것도 분명 악한 일이지만, 여성
의 뚱뚱함은 더 거센 비난을 받을 수 있었다. 여성의 몸으로 뚱뚱하기
까지 하니 얼마나 악하단 말인가?

　이때 여성들에게 이상향이 되어준 비너스의 몸매는, 선악이 섞인
여성의 몸이라는 '한계'는 벗어날 수 없지만 적어도 '보기에는 선한 상
태'였다. 그러니 여성들은 자신이 이룰 수 있는 최대한의 선을 이루기
위해 그 이상향에 도달하고자 애썼다.

거룩한 몸과 타락한 몸

중세 유럽에서는 기독교 교리의 영향으로 신체를 향한 태도가 크게 달라진다. 고대세계에서 인간의 몸은 신과 그 형상을 공유하는, 본질적으로 아름다움의 대상이었다. 그러나 중세인들에게 육신은 죄의 근원이자 타락의 결과물이었다. 육신 자체가 영혼 구원의 방해물로 정죄되자 뚱뚱함은 아주 속되고 불경한 상태가 되었다. 고대와는 사뭇 다른 이유로 비만은 중세 유럽에서도 악으로 남았다.

변화된 신체관은 식생활에도 영향을 주었다. 고대인이 아름다운 몸을 위해 절제된 식습관을 추구했다면, 중세인은 성스러움을 위해 금식을 마다하지 않았다. 음식은 종교적 수행을 저해하고 육신을 태만과 정욕으로 이끄는 지름길로 여겨졌다. 이 때문에 성직자들은 늘 굶주림의 고행을 통해 영적인 충만함을 유지하려 했다. 물론 금식은 평신도에게도 해당했다. 중세 말에는 공식 지정된 금식일만 약 150일에 달할 정도였다.

'이렇게 단식을 밥 먹듯 하는데 애초에 살이 찔 수 있나?'라고 생각할 수 있지만, 오히려 중세인들은 단식 때문에 비만에 취약했다. 계절, 재난, 여기에 종교적 의무까지 더해져 음식이 풍족한 나날과 그렇지 못한 나날, 먹어도 되는 시기와 금식의 시기가 주기적으로 오갔다. 그러다 보니 우리가 다이어트를 하다 '입이 터져서' 요요를 겪듯 굶다가 많이 먹는 시기에 급격히 체중이 증가했다. 특히 결핍에 대한 두려움이 큰 하층민일수록 먹을 수 있을 때 많이 먹어두는 안 좋은 식습관을 가졌을 가능성이 크다.

46킬로그램이라도 김고은은 안 되더라고요

이처럼 비만은 꼭 탐욕과 무절제의 결과만은 아니었다. 그러나 중세 미술에서도 비만은 항상 성결하고 고귀한 것의 대립점에 놓여 있었다. 모든 육체미가 부정된 이 시대에 인간을 주제로 한 예술은 초상화 정도가 전부였다. 그 그림 속의 통치자나 성인은 늘 마르고 수척한 모습을 하고 있었고, 그것이 그들의 거룩함을 상징했다. 혹여나 작품에 비만인이 등장한다면 그는 노인, 병자, 하인, 악인 중 한 명일 가능성이 컸다.

조토 디본도네, 「가나의 혼인잔치」, 프레스코, 200×185cm, 1305년경, 파도바 스크로베니예 배당
결혼식장의 하인들이 탁자에 앉아 있는 성인들에 비해 비만으로 묘사되었다.

　　　　　　　　　　　　　　2부 아름답게 치열할 것

코르셋에 맞는 몸과 끼는 몸

중세 말 근대 초, 인간의 몸은 다시 예술의 중심에 섰다. 여기에는 여러 사회경제적 요인이 있었다. 문화적으로는 단연 르네상스의 역할이 컸다. 부활, 재생을 뜻하는 '르네상스'는 14~16세기 유럽에서 발생한 문예부흥운동을 일컫는다. 이탈리아를 중심으로 그리스·로마 문화에 대한 재탐구가 이루어지며 다시금 인간성을 향한 관심이 높아졌다. 그리스 예술의 영향을 받은 르네상스 화가들은 인체를 형이상학적 아름다움의 결정체로 다루었다. 예술 향유층의 다양화도 중요한 변화였다. 교회는 여전히 강력한 예술 후원자였지만, 경제적으로 성장한 부유한 평신도의 존재감도 무시할 수 없었다. 예술 시장의 규모가 커지고, 성속에 걸친 다방면의 작품이 제작되자, 그 안에서 인간의 몸은 상품 가치를 띠게 되었다.

이 시기에 비너스는 화려하게 부활했다. 중세 내내 터부시되고 성모마리아의 이미지에 감춰져 있던 비너스는 다시금 나체의 모습으로 인간 앞에 나타났다. 그 시작을 알리는 작품은 보티첼리의 「비너스의 탄생」이었다. 서양화 최초의 여성 전신 누드화로, 금욕적인 중세 천년을 보낸 15세기인들의 '동공 지진'을 일으킬 만한 작품이었다. 이것이 '몸'의 부활을 알리는 신호탄이 되었다. 이제 예술가들은 저마다 생각하는 이상적인 여성의 신체를 비너스라는 이름 아래 자유롭게 표현했다. 회화·조각·연극·오페라 등 분야를 가리지 않았다.

당시 예술은 지금의 대중 미디어와 같았다. 그만큼 하나의 예술품이 유럽 사교계 전체에 일으키는 화제성은 대단했다. 비너스의 이미지

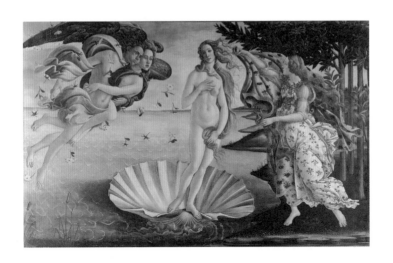

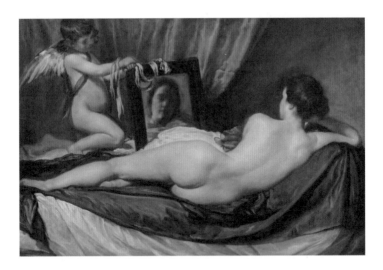

위　산드로 보티첼리, 「비너스의 탄생」, 캔버스에 템페라, 172.5×278.5cm, 1485년경, 피렌
　　체 우피치미술관
아래　디에고 벨라스케스, 「비너스의 단장」, 캔버스에 유채, 122.5×177cm, 1647~51년, 런던 내
　　셔널갤러리

프랑수아 부셰, 「비너스의 몸치장」, 캔버스에 유채, 108.3×85.1cm, 1751년, 뉴욕 메트로폴리
탄미술관

가 반복해 재생산될수록 여성들은 자연스럽게 그녀를 자신이 도달해야 할 목적지로 여겼다.

그러나 비너스 같은 몸매를 원하는 이들에게 문제가 생겼다. 16세기를 기점으로 유럽의 먹거리가 풍족해지는 사회경제적 변화가 찾아온 것이다. 이는 대부분 아메리카 신대륙에서 도입된 쌀, 감자, 옥수수 등 고칼로리 작물 덕분이었다. 염장 기술의 발전으로 고기와 생선을 장기간 보존할 수 있게 된 점도 한몫했다. 이때부터 유럽은 과거보다 훨씬 더 '잘 먹는' 사회로 나아갔다. 여기에 중세인을 굶주리게 했던 종교적 규율도 완화되어 근대인은 더 자유롭고 균형잡힌 식생활을 누릴 수 있었다.

그러다보니 진짜로 잘 먹어서 살이 찌는 사람들이 늘기 시작했다. 특히 새로운 먹거리의 최대 수혜자인 부유층에서 보기 좋게 살이 오르고, 그것을 넘어 비만에 시달리는 이들이 늘었다. 이런 상황에서 비너스의 몸매를 원하는 여성들은 어떻게 했을까? 여기서 그 유명하고 악명 높은 코르셋이 등장한다. 살을 빼기는 어려우니 뻣뻣한 소재에 뼈대를 덧댄 복대로 허릿살을 강제로 조였다.

종종 중세의 유산으로 오해받기도 하지만, 우리가 아는 형태의 코르셋이 등장한 것은 16세기 프랑스에서였다. 코르셋은 인체에 대한 관심이 부활하고, 먹을 것이 풍족해진 시대에 개미허리를 유지하고 싶은 여성들을 위해(?) 태어난 아주 근대적 산물이었다. 첫 등장부터 20세기 초까지 여러 단계로 진화하며 여성들의 기본 속옷으로 정착했다. 뼈대는 고래수염부터 강철까지 사용해 점점 단단해졌고, 길이·연령·체

1886년 블루밍데일
봄·여름 카탈로그에
실린 아동용 코르셋
광고

형별로 수많은 변종이 개발되었다. 19세기에는 유리잔 모양의 코르셋
이 가장 인기 있었다.

19세기 말에는 마른 몸을 선호하는 경향이 짙어지며 미의 기준이
다시 한번 강화된다. 19세기 중반까지만 해도 깡마른 몸은 비만 못지
않은 조롱의 대상이었다. 상대적으로 좀더 통통하고 살집 있는 여성이
더 아름답다고 간주되었다(그러면서 허리는 얇아야 했지만). 건강의 위험
신호로 읽힌 것도 비만보다는 마른 몸이었다. 그러다 세기말에 다소
갑작스럽게 호리호리한 몸이 남녀 모두에게 바람직한 상태가 되더니,
다이어트를 향한 사회 전체의 열기가 뜨거워졌다.

변화의 결정적 원인은 고열량 저가 식품의 등장이었다. 19세기 말
이전에는 가난한 계층까지 배부른 식사를 하기는 여전히 어려운 환경

46킬로그램이라도 김고은은 안 되더라고요

이었다. 잘 먹어서 살을 찌우는 것도 나름 부자들만의 특권이었던 셈이다. 그랬기에 근대 유럽에서 비만은 높은 사회경제적 지위의 표지라는 긍정적 의미를 덧입기도 했다. 그런데 19세기 말, 농업기술의 비약적 발전과 함께 식품 가공 공정 및 운송 시스템이 크게 개선되자, 거의 모든 계층이 다양한 고열량 식품을 소비하는 시대가 열렸다. 이는 많이 먹어 비만이 될 가능성이 최빈층에게까지 열렸음을 뜻했다.

사회 전반에서 비만이 증가하자, 비만은 본격적으로 심각한 사회문제로 다뤄지기 시작했다. 이때부터 상류층을 중심으로 돈을 들여서라도 마른 몸을 만들려는 움직임이 나타났다. 마른 몸은 산업사회의 기동성, 효율성, 생산성을 상징하는 '가장 현대적인 몸'으로 추앙되었다. 비만에 관한 연구와 다이어트 책이 쏟아졌고, 최초의 다이어트 클럽이 결성되었다. 이러한 흐름은 상류층으로부터 시작해 노동자계급으로 빠르게 확산되었다. 마른 몸을 향한 사회적 열망이 자본주의를 만나며, 먼저는 미국에서 대규모 다이어트 산업이 탄생했다.

마른 몸이 미의 기준으로 견고해질수록 비만은 더 가혹한 비난의 대상이 되었다. 비만 여성을 향해 그들의 게으름, 무식함, 무절제, 문란함, 정신이상을 지적하는 온갖 심한 말이 쏟아졌다. 일례로 이탈리아 범죄학자 체사레 롬브로소는 그의 책 『여성범죄인The Female Offender』(1895)에서 비만과 매춘 사이 정적 상관관계가 있다는 황당한 주장을 폈다. 엘라 아델리아 플레처의 「아름다운 여성The Woman Beautiful」(1899)이라는 논문에는 다음과 같은 문장이 등장한다. "모든 결함이 본질적으로 다 추하지만, 어떤 결함은 다른 것보다 더 수치스럽다. 그중 비만

체중 감량 비누 광고
19세기 말은 말도 안 되는 다이어트 상품이 속출하는 시기였다.

은 분명히 더 저급하다." 이들에게 비만은 악이었고, 악을 악하게 평가하는 일은 정당했다.

고대로부터 끈질기게 이어져온 신체의 선악 구도는 20세기를 앞두고 '마름과 뚱뚱함'의 대립 구도로 확실히 자리잡았다. 그와 같은 역사의 그늘 아래 살고 있어서일까. 정도만 다를 뿐이지 그 시대의 험한 말들이 지금의 나에게도 그리 낯설게 들리지는 않는다.

비너스들의 고충

「유 퀴즈 온 더 블록」이라는 TV 프로그램에 모델 최소라가 나와 이

46킬로그램이라도 김고은은 안 되더라고요

런 이야기를 한 적이 있다. 루이비통 전속 모델로 계약되어 있던 그녀는 쇼 하루 전날 "좀 부어 보인다"는 한마디 말로 쇼 출연 취소 통보를 받았다. 그 충격으로 5주 동안 물만 마시며 179센티미터에 45킬로그램의 몸을 만들었다고 한다. 그러자 사람들은 "소라, 너무 예뻐! 너무 멋져!"라고 극찬했고, 이후 그녀는 모든 브랜드가 사랑하는 톱 모델이 되었다. 그녀가 했던 이 말이 잊히지 않는다. "내 몸은 지금 속이 다 걸레짝인데 사람들은 다 너무 예쁘대."

그 말에 뜬금없이 「밀로의 비너스」를 떠올렸다. 언젠가 이 작품을 보러 갔을 때, 열심히 여신의 아름다움을 설명하는 가이드에게 "팔이 없어 좀 무섭다"고 말했다. 농담 섞인 진담이었다. 그런데 그 가이드는 "그게 작품을 더 아름답게 해주는 요소"라고 답했다. 팔을 복원하려는 시도도 있었지만, 잘린 팔이 오히려 고대의 작품에 '모던함'을 불어넣어 작품의 세련미를 극대화한다는 평가를 받는다고 했다. 예술을 논하자면 그럴 수 있겠다 싶었다. 그러나 무언가 찜찜한 기분은 남았다.

최소라의 말에 '밀로의 비너스도 그러지 않았을까?' 하는 생각이 스쳤다. 사람들은 두 팔 잘린 여신을 보며 "팔이 없으니 더 아름다워! 너무 모던해!"라고 품평하지만, 사실 그 여신은 팔이 없어서 불편하고, 아프고, 수치스러울 수도 있다. 그래도 사람들이 다들 예쁘다 하니 그 모습 그대로 서 있는 여신상의 모습이, 몸이 다 상하도록 극한의 저체중을 유지하는 최소라의 모습과 겹쳐 보였다. 비너스들도, 그들 나름의 비너스를 좇기 위해 여러모로 고충을 겪고 있는 듯했다.

그 속사정도 모른 채 그녀들처럼 되고 싶어 몸과 마음의 건강을 해

치면서 다이어트에 열을 올리는 '비너스 워너비들'도 떠올랐다. 그중에는 나도 있었다. 스스로 꽤 건전한 다이어트를 했다고 자부했으나, 돌이켜보면 다이어트를 하는 반년 동안 생리가 끊겼고 머리카락도 빠졌다. 밤이 되면 머리가 띵 하면서 빈혈기가 돌았다. 그때는 그 증상들을 갑작스러운 생활 방식의 변화로 나타난 당연한 현상으로만 생각했지, 내가 내 몸을 축내며 '미'를 향해 달리고 있다는 사실은 몰랐다.

지금도 주변에서 혹은 미디어에서, 비너스를 좇는 이들의 여러 속사정을 듣는다. 그 안에는 자기혐오, 식이장애, 각종 질병의 이름이 아주 당연하게 등장한다. 이게 정상인가 싶으면서도 나 역시 속시원하게 "야 때려치워!"라고 말해줄 수도, 적절한 해결책을 줄 수도 없어 답답하기만 하다.

지나치게 현실적인 나는, 저마다 갖고 있는 비너스라는 이상향을 없애는 것이 가능하다고 생각하지 않는다. 인간이 몸을 가지고 살아가는 한, 외적 아름다움의 추구도 어쩔 수 없는 본능이라고 생각한다. 그러나 지금은 어느 때보다 각양각색의 비너스가 넘쳐나고, 그만큼 아주 혹독한 미의 기준이 많은 이들의 이상 속에 자리잡은 시대다. 이런 때에 어떻게 하면 건강한 정신으로, 건강한 생활을 하며, 건강하기만 한 아름다움을 추구할 수 있는지, 이는 내게 풀기 어려운 숙제로 남아 있다.

역사를 보면 호모사피엔스들은 미에 관해서만큼은 참 변함이 없었다. 그들에게 외면은 항상 중요했고, 늘 모두의 신체를 선악의 구도에 넣어 선의 잣대로 악을 평가했다. 역사가 정말로 진보한다면, 그 역사

46킬로그램이라도 김고은은 안 되더라고요

의 연장선에 살고 있는 우리는 건강한 아름다움에 대한 더 나은 해답
을 찾을 수 있을까? 뾰족한 수는 없다. 부디 그럴 수 있기를 희망할 뿐
이다.

관종 시대의
자기표현법

아르테미시아 젠틸레스키, 「자화상」

'관심을 원하지만, 지나친 관심은 원치 않는다.' 모순적이지만 나는 타인의 관심에 대해 이중적인 마음이었다. 나라는 개인이 아무런 관심을 받지 못하고 도태되는 것도 슬프지만, 그렇다고 지나친 관심 속에 골머리를 앓고 싶지도 않다. 관심을 향한 기대와 두려움, 그 상충하는 감정들로 인해 원한다면 언제든 자기를 드러내고 표현할 수 있는 시대에 살면서도 늘 수동적인 미디어 소비자에 머물러 있었다.

글쓰기를 시작하면서 많은 것이 달라졌다. 창작활동에 돌입한 이상 관종의 길을 피할 수는 없었다. 왜 글을 발표하는가? 읽히기 위해서, 나의 이야기를 들어줄 상대를 찾기 위해서다. 물론 창작 자체가 주는 즐거움도 있지만 그것이 전부였다면 그 글은 일기장이나 노트북에 묻어둬도 충분하다. 글을 발행하겠다 결심하고 글을 쓰는 순간부터 나는 잠재적 독자를 염두에 두었다. 내가 발표한 모든 글은 지금도 꾸준

한 인내로 독자를 기다린다.

어디 글쓰기만 그럴까. 사진, 영상, 음악 등 형태를 불문한 모든 창작물은 관심을 바라며 만들어진다. 인스타그램에 쏟아지는 사진들, 유튜브에 넘쳐나는 영상들, 온·오프라인의 각종 콘텐츠들은 오늘도 '많관부!('많은 관심 부탁드립니다'의 줄임말)'를 외치며 유저들의 관심에 호소하고 있다. 그 관심은 조회 수, 좋아요 수, 구독자 수 등으로 수치화되며 그 총량으로 냉정하게 가치를 평가당한다. 이에 모든 창작자는 관심을 쫓는 종자가 될 수밖에 없다.

처음으로 '관종들의 세계'에 입문한 소심 관종으로서 마주한 고민은 '어떻게 나를 표현할까?'였다. 원하든 원치 않든 내가 쓰는 언어에는 내가 담긴다. 주로 지식을 다루는 글쓰기를 하고 있지만, 그럼에도 불구하고 나의 경험, 생각, 철학을 거치지 않고는 한 문장도 원활하게 조립되지 않는다. 결국 모든 창작물은 '나'라는 사람을 저마다의 방식으로 소리치게 되어 있다.

어떠한 나를, 얼마만큼, 어떻게 드러낼지는 전적으로 나에게 달렸다는 바로 이 지점에서 종종 주저하고 머뭇거렸다. 자기표현이라고 해봤자 비공개 SNS 운영과 카톡 프로필 사진 바꾸기가 다였던 내가 누구보다 적극적으로 자기를 증명하는 세계에 들어왔으니 주춤거릴 만도 했다. 이건 너무 감정적인가? 너무 사적인가? 이거 너무 위선 아니야? 내가 이런 생각을 했다고? 이건 너무 염세적인데. 이건 너무 자랑이잖아! 등등. 내가 드러나는 지점마다 스스로를 검열했고, 이게 진짜 나인지 확인해야 했다.

창작물 속 '나'는 나의 여러 모습 중 내가 표현하고 싶은 나를 취사선택한 결과다. 문제는 이를 얼마나 진솔하고 담담하게 풀어가느냐였다. 나의 전체를 담을 수는 없으나 그렇다고 내가 아니어서도 안 됐다. 온갖 감정과 생각을 토로하며 지나치게 솔직하고 싶지도, 과도한 연출로 행복하고 멋진 나를 꾸며내고 싶지도 않았다. 양극단의 선을 넘는 즉시 내 모습이 민망하고 낯설었기 때문이다.

자신을 전면에 내세워 관심을 구하는 사람이라면 누구나 거쳐가는 관문일까? 초보 창작자이자 초보 관종으로서 여전히 조금은 헤매며 나를 표현하는 세련되고 적절한 방법을 찾아가는 중이다.

생존 전략으로서의 자기표현

아르테미시아 젠틸레스키Artemisia Gentileschi의 그림을 볼 때면 작가의 자기표현과 관련해 많은 귀감을 얻는다. 젠틸레스키는 17세기 초중반 바로크시대에 활동한 흔치 않은 이탈리아 여성 화가이다. 예술가 길드인 아카데미아 디 아르테 델 디세뇨Accademia di Arte del Disegno의 높은 성별의 벽을 넘은 첫 여성 회원이었다. 여성은 정식 교육을 받을 수 없던 시절, 예술의 중심지 피렌체에서 미술가로 인정받을 만큼 그녀는 뛰어난 재능의 소유자였다.

젠틸레스키는 본인 작품에 자기 얼굴을 자주 등장시키는 화가였다. 성경·역사·신화의 장면이 그녀 작품의 주 소재였는데, 그녀는 종종 그림 속 여주인공의 외모에 거침없이 자기 모습을 그려넣었다. 이런 관행

아르테미시아 젠틸레스키, 「류트 연주자 모습의 자화상」, 캔버스에 유채, 77.5×71.8cm, 1615~17년, 하트포드 워즈워스아테네움미술관

은 그 시대에 꽤 흔했지만, 대부분의 작가가 남성이었기에 그들이 자신의 모습을 덧입히는 인물도 남성에 한정되었다. 그런데 혜성처럼 나타난 한 여성 작가가 상징적인 여성 캐릭터들을 자신의 얼굴로, 그것도 빼어난 실력으로 그려냈다는 점에서 그녀는 독특한 위치를 차지했다.

　　젠틸레스키는 왜 작품에 자신의 이미지를 적용했을까? 다양한 가

능성이 제기되었지만 당시 피렌체의 상황을 고려했을 때 '관심 받기 위해서'라는 이유도 빼놓을 수 없을 듯하다.

젠틸레스키는 1612년 피렌체에 정착해 작품활동을 시작했다. 르네상스 천재들이 한바탕 휩쓸고 간 유럽의 미술계는 이미 다른 차원에 올라와 있었고, 비범한 신예로 북적이는 냉혹한 경쟁의 장이었다. 그녀와 동시대에 활동한 화가들은 렘브란트 하르먼스 판레인, 페테르 파울 루벤스, 안토니 반 다이크 등 서양미술사의 한 페이지를 장식하는 거장들이다. 그들과 같은 무대에 서서 예술 애호가들의 이목을 끌어야 했으니 실력과 더불어 적극적인 자기 홍보가 필요했다. 젠틸레스키는 그 치열한 세계에서 살아남기 위해 작품을 통해 자신의 이미지를 전파하는 전략을 사용했다.

이는 단지 화가의 외양을 알리기 위함만은 아니었다. 젠틸레스키는 자기 이야기를 전하는 데도 능통했다. 그녀가 특정 인물을 본인의 모습으로 그리기로 결정했다면 거기에는 그만한 이유가 있었다. 물론 뚜렷한 의도 없이 편의상 자기를 그려넣을 때도 있었지만, 그녀의 작품 중에는 대상에 자아를 투영해 본인에 관한 메시지를 던지는 경우가 많았다.

세간의 관심을 받고 국제적 화가로 도약하느냐, 한 명의 천재 지망생으로 잊히느냐. 관심이 곧 생존인 혹독한 '관종들의 세계'에서 젠틸레스키는 자기라는 소재를 의욕적으로 사용하는 승부수를 뒀다. 젠틸레스키는 무슨 이야기를, 어떻게 전달하고 싶었던 걸까? 이를 알아보기 전에 그녀가 살았던 시절에 자기표현이 지녔던 중요성을 이해할 필요가 있다.

아르테미시아 젠틸레스키, 「수산나와 장로들」, 캔버스에 유채, 170×119cm, 1610년경, 포메르
스펠덴 그라프폰쇤보른컬렉션

아르테미시아 젠틸레스키, 「유디트와 하녀」, 캔버스에 유채, 114×93.5cm, 1618~19년, 피렌체
피티궁팔라티나미술관

나를 표현하고 싶은 욕망

젠틸레스키의 시대는 '자아'와 '개인'의 개념이 괄목할 만한 성장을 이룬 때였다. 이러한 흐름은 14세기 말에서 15세기를 거치며 서서히 진행되었다. 이 시기 르네상스 인문주의자들은 중세의 신학적·철학적 권위에서 벗어나 보다 주체적이고 객관적으로 세계를 이해하고자 했다. 이들에게는 자기 자신도 객관화의 대상이었다. 그만큼 깊은 자아 성찰을 통해 자기라는 존재를 뚜렷이 인지하려 했다. 그 결과 자서전, 일기, 편지, 소설 등 개인의 삶과 감정을 기록하는 작업이 활발해졌다.

미술계에서도 개인을 주제로 삼은 예술이 부상하며 초상화의 시대가 열렸다. 15세기 이래 군주부터 부유한 시민에 이르기까지 '돈 좀 있는' 사람들은 모두 자기 존재를 역사에 영원히 새기기를 원했다. 이들에게 초상화는 단순한 기록이 아닌 자신의 권력, 명예, 아름다움, 성격, 취향 등을 개성껏 표출하고 불멸의 상태로 각인하는 수단이었다.

이렇게 개인의 인생을 담을 만큼 정교한 초상화가 가능했던 배경에는 회화 기법의 획기적 발전이 있었다. 바로 유화의 등장이다. 중세 미술에서 주로 쓰인 프레스코나 템페라는 원료가 빠르게 굳고 수정이 불가하다는 치명적 단점으로 인해 화가가 충분한 시간을 들여 대상을 묘사할 수 없었다. 그런데 15세기 초 얀 반에이크에 의해 유채의 활용이 본격화되면서 미술계는 완전히 새로운 시대를 맞았다. 건조 속도를 조절할 수 있고, 추가 수정까지 가능한 유채의 발견은 그야말로 회화법의 혁신이었다. 덕분에 화가들은 시간과 장소에 구애받지 않고 자기가 보는 세상을 자기 실력만큼 정밀하게 그려낼 수 있었다.

레오나르도 다빈치, 「비트루비우스적 인간」, 종이에 잉크, 34.4×24.5cm, 1490년경, 피렌체 아카데미아미술관
자아와 세계에 대해 객관적으로 탐구하고 그것을 통해 개성을 발견하고 표출하는 것. 이것이 르네상스의 핵심 정신이었다.

자기표현의 욕구와 향상된 기술력이 맞물리면서 초상화는 종교화에 버금가는 예술 장르로 성장했다. 여기에는 알브레히트 뒤러, 한스 홀바인과 같은 16세기 화가들의 역할이 컸다. 초상화는 화가들의 핵심 수입원이 되었고, 초상화 실력이 화가의 인기를 결정하는 중요한 기준이 되었다. 그렇기에 화가의 자화상은 아주 트렌디한 자기 홍보 수단이자, 화가의 개성을 강하게 표출해 화가 자체에 대한 관심을 일으킬 수 있는 매개체였다.

젠틸레스키는 이를 너무나 잘 알고 있었다. 앞서 말했듯 일단 젠틸레스키는 뛰어난 실력의 여성 화가라는 사실만으로 바로크 미술계에

관종 시대의 자기표현법

서 특별한 위상을 점했고, 게다가 당대인들의 시선을 끄는 미모의 소유자였다. 또한 이미 10대부터 제법 굴곡진 인생을 살아와, 전달하고자 하는 뚜렷한 메시지까지 갖고 있었다. 이에 젠틸레스키의 초상은 어디서 등장하든 강력한 스토리텔링의 힘을 발휘했다.

강인하고 담담한 자기표현법

젠틸레스키는 주로 여성을 소재로 한 그림을 그렸다. 우리에게 알려진 57점의 작품 중 49점이 여성을 주인공으로 삼거나 남성과 동등하게 묘사하고 있다. 여성을 많이 그렸다는 단순한 사실보다 더 주목할 지점은 젠틸레스키가 여성을 표현하는 방식이다. 40년 넘는 활동 기간 동안 화풍의 변화도 있었기에 그녀의 묘사 방식을 하나로 단정할 수는 없지만, 분명 활동 초반에는 강인하고 도전적이고 대범한, 심지어 폭력적인 여성을 자주 등장시켰다.

젠틸레스키가 여러 번 반복해 그린 여성 중에는 구약성서 외경『유디트서』의 주인공 유디트가 있다. 유디트는 조국을 정복한 아시리아의 적장 홀로페르네스를 미인계로 유혹하고, 그의 목을 칼로 베어버린 신화적 여성이며, 카라바조를 비롯한 저명한 화가들의 오랜 사랑을 받아온 주제이다. 그중에서도 젠틸레스키의 유디트는 가장 강렬하고 극적인 연출로 유명하다.

당대인들은 이 작품을 보며 크게 세 가지에 놀랐다. 첫째로 여성의 실력이 이렇게 훌륭할 수 있다는 사실에, 둘째로는 그림의 과격성과 잔

아르테미시아 젠틸레스키, 「홀로페르네스의 목을 베는 유디트」, 캔버스에 유채, 199×162.5cm,
1620년경, 피렌체 우피치미술관

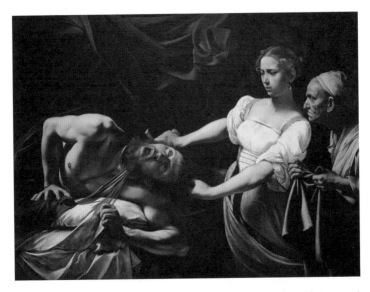

카라바조, 「홀로페르네스의 목을 베는 유디트」, 캔버스에 유채, 145×195cm, 1599년경, 로마 바르베리니궁 국립고대미술관

여기서 유디트는 앳된 얼굴에 두려움 가득한 표정, 몸을 뒤로 젖힌 수동적 자세를 취하고 있다.

인함에, 마지막으로 유디트의 모습이 화가를 너무 닮아서였다.

작품 속 유디트는 아주 결연한 표정으로 한 치의 망설임 없이 적장의 목을 썰어버리고 있다. 한껏 앞으로 기운 몸을 통해 그녀가 매우 적극적으로 살해에 가담하고 있음을 알 수 있다. 유혈로 물든 침대는 너무나 사실적이라 등골이 오싹할 정도다. 젠틸레스키의 유디트는 그동안 그림에 등장해온 여성의 전형과는 거리가 멀었다. 그녀의 신체만 봐도 여성에게 기대되는 가냘픈 몸이 아닌 근육으로 다부진 몸이다. 어떤 두려움이나 소극성도 보이지 않는다는 점에서 이전의 유디트들과는 차이가 있었다.

이만큼 강인하고 잔혹한 여성을 보는 것도 충격이었지만, 그 여성을 화가 자신의 모습으로 그렸다는 사실이 더욱 흥미를 자극했다. 젠틸레스키는 왜 이토록 대범한 여성에게 자기 얼굴을 입혔을까? 소문으로라도 그녀를 아는 사람이라면 이 그림이 그녀의 개인사와 무관하다고 생각하기는 어려웠다.

젠틸레스키는 로마 전역을 시끄럽게 한 스캔들의 주인공으로, 피렌체에 오기 전부터 논란의 중심에 있었다. 1593년, 로마에서 나고 자란 젠틸레스키는 화가였던 아버지 오라치오 젠틸레스키의 가르침 아래 17세부터 화가로서 활동을 시작했다. 그러나 곧바로 아버지의 동료 아고스티노 타시에게 성폭력을 당하며 깊은 상처를 입고, 원치 않은 법적 공방에 휘말렸다.

세간의 관심은 피해자인 젠틸레스키를 향했고, 재판은 그녀의 '순결' 여부에 집중되었다. 타시가 정말로 그녀를 강간했더라도 그전에 이미 성경험이 있었다면 타시의 행위가 죄로 인정되지 않기 때문이다. 7개월의 재판 끝에 타시의 유죄가 밝혀졌으나 선고는 끝내 집행되지 않았고, 젠틸레스키는 이미 문란한 여성이 되어 있었다. 재판 후 1개월 만에 그녀는 가난한 피렌체 화가와 결혼하며 쫓기듯 로마를 떠나 피렌체로 왔다.

새로운 장소에서 새 삶을 시작하며 그녀는 굳은 결의를 다졌을 터이다. 피렌체에서 그녀는 화가로서 성공을 이루고, 개인의 명예도 회복해야 했다. 좋지 않은 상황에서 그녀는 정면 돌파하는 방법을 택했다. 스캔들이나 트라우마의 그늘 아래 파묻혀 있기를 거부하며 오히려 자

관종 시대의 자기표현법

신의 어두운 경험을 작품에 적극적으로 개입시켰다.

피렌체에 정착한 첫해에 젠틸레스키는 첫번째 「홀로페르네스의 목을 베는 유디트」를 완성했다(두 버전이 제작되었는데, 하나는 1612년, 다른 하나는 1614~20년 사이에 그려졌다). 작품을 본 이들은 백이면 백, 유디트에 화가의 자아가 이입되어 있다고 믿었다. 홀로페르네스는 젠틸레스키가 당한 폭력의 실체를 표현하고, 유디트는 그 폭력을 직접 심판하는 작가의 의지를 드러내는 것으로 읽혔다.

대중의 해석을 익히 알고 있으면서도 젠틸레스키는 반복적으로 유디트를 주제로 한 또다른 작품들을 발표했고, 얼마 지나지 않아 단숨에 가장 화제성 있는 화가에 등극했다. 그 결과 피렌체에서 활동한 지 3년 만에 자신을 향한 자극적 관심을 화가에게 보내는 존경과 작품을 향한 관심으로 바꿔놓았다. 자신을 숨기거나 거짓 자아를 꾸미는 방식이 아니라 자기 실력으로 자기 삶과 의지를 표출하며 이룬 성과였다.

「홀로페르네스의 목을 베는 유디트」가 극적이고 강렬한 자기표현이었다면, 「알렉산드리아의 성 카타리나 모습의 자화상」은 담담하고 차분한 버전이다. 카타리나는 4세기경 이집트 알렉산드리아에서 순교한 성인으로, 젠틸레스키가 자주 그린 인물 중 하나다. 손에 들린 종려나무잎과 못 박힌 수레바퀴를 통해 그녀가 성 카타리나임을 알아볼 수 있다. 기독교 미술에서 종려나무 잎은 순교자를 상징하며, 못박힌 바퀴는 순교 당시 그녀의 사형 도구로 쓰였다.

전설에 의하면 카타리나는 로마 막센티우스황제의 기독교 박해에 저항하다 붙잡혀 심한 고문을 받았다. 끝까지 저항하자 황제는 못이

아르테미시아 젠틸레스키, 「엘렉산드리아의 성 카타리나 모습의 자화상」, 캔버스에 유채,
71.4×69cm, 1615~17년경, 런던 내셔널갤러리

박힌 바퀴로 카타리나를 찢어죽이려 했다. 그런데 바퀴가 그녀의 손
에 닿자마자 부서지는 놀라운 일이 일어났다. 카타리나는 결국 참수형
에 처했지만, 그녀 손에 부서진 수레바퀴는 그녀의 강단과 신념을 상징
하는 성물로 남았다. 젠틸레스키에게도 카타리나와 마찬가지로 고문의
경험이 있었다. 타시와의 법정 다툼 때 재판부는 타시가 아닌 젠틸레
스키의 손톱을 찌르며 고문했다. 끝까지 고통을 참고 피해를 주장해야

만 고발의 진실성을 인정할 수 있다는 이상한 이유에서였다.

젠틸레스키의 카타리나는 고통에 분노하고 몸부림치는 여인이 아닌, 고통을 차분히 감내하고 마침내 극복해낸 여인으로 보인다. 고문의 당사자라고는 믿기지 않을 만큼 침착한 표정에 절대 꺾이지 않을 강한 눈빛을 하고 있다. 그녀의 손에는 부서진 바퀴가 들려 있다. 감당하기 힘든 고통을 겪었으나 결국 부서진 것은 그녀가 아니라 그녀를 죽이려 했던 나무 바퀴다. 사실 이 그림에는 '젠틸레스키의 모습을 한 카타리나'인지 '카타리나의 모습을 한 젠틸레스키'인지 구별이 어려울 정도로 두 자아가 혼재되어 있다. 젠틸레스키는 관객이 두 여인을 구분하지 않고 카타리나라는 프리즘을 통해 자신을 바라봐주기를 기대했을 수도 있다.

상이한 방식으로 젠틸레스키를 표현하는 '유디트'와 '카타리나'이지만, 두 여인 모두 고통을 두려워하지 않는다는 점에서는 같다. 오히려 스스로 고통을 처단하고 억제하는 통제자의 모습이다. 고통을 이기고 전설로 남은 것은 그녀에게 고통을 준 대상이 아닌 그녀 자신이었다. 아마 이것이 젠틸레스키가 말하고 싶은 바였을 것이다. "내게 고통을 안긴 이들에 나는 굴하지 않아. 두고 봐, 고통을 꺾고 전설이 될 나의 모습을." 젠틸레스키의 자화상은 그 자체로 훌륭한 예술품이자 그녀 삶의 투지를 표명하는 대변인이었다.

기억되고 싶은 나

화가의 길을 나설 때부터 젠틸레스키의 삶은 원치 않은 소용돌이와 소문으로 얼룩졌다. 그 경험은 필연적으로 그녀의 작품에 폭넓은 영향을 미쳤다. 그녀는 화가로서 관심을 받는 데 이를 영리하게 역이용하기도 했다. 그러나 그녀는 개인사라는 프레임 속에서만 기억되기를 원치는 않았던 것 같다.

젠틸레스키는 타인의 가면을 쓰고 말하는 방식을 자주 사용했기에, 그녀의 초상에는 항상 그림 속 모델이 얼마나 젠틸레스키를 반영하고 있는지에 대한 논쟁이 따라붙는다. 그러나 그중에서도 가장 그녀다운 모습이자 가장 기억되고픈 모습을 표현한 작품이 있다면 아마 이 그림일 것이라 추측한다.

이 작품은 그림을 그리는 젠틸레스키의 역동적 움직임을 포착하고 있다. 화가들이 작업중인 자기 모습을 그릴 때는 주로 이젤 앞에 앉아 근엄한 표정으로 정면을 응시하는 구도를 사용한다. 그래야 화가의 권위도 표현하고, 본인 얼굴을 관찰하며 그리기에도 편리하기 때문이다. 그런데 그림 속 젠틸레스키는 헝클어진 머리에 반쯤 몸을 뒤튼 채 관객의 시선은 안중에도 없는 듯 작업에만 몰두하고 있다. 회화를 즐기는 고상하고 우아한 모습이 아닌, 팔을 걷어붙이고 거침없는 붓질을 이어가는 전문가의 자태다.

상징과 비유를 좋아하는 그녀가 그저 실제 모습을 표현하기 위해 이런 자화상을 남기지는 않았을 것이다. 그림 속 화가는 젠틸레스키의 현실이기도 하지만, 그보다 더 큰 이상과 꿈을 드러내는 존재다. 먼저

아르테미시아 젠틸레스키, 「회화의 상징으로서의 자화상」, 캔버스에 유채, 98.6×75.2cm, 1638~39년, 영국왕실컬렉션

왜 작품의 제목이 '회화의 상징으로서의 자화상'인지부터 살펴보자. '회화'는 추상적인 개념이지만, 당시 '회화를 의인화하면 이런 모습일 것'이라고 통용되는 정형화된 이미지가 있었다. 이러한 이미지는 이탈리아 도상학자 체사레 리파에 의해 구체화되었다. 다음은 그의 책 『도상학 Iconologia』(1603)에 등장하는 '회화'의 외형에 관한 설명이다.

> '회화'는 아름다운 여인이다. 그녀의 머리는 완전히 검고 부스스하며 여러 갈래로 꼬여 있다. 창의력을 보여주는 반달 같은 눈썹을 지녔고, 그녀의 입은 귀까지 연결된 천으로 덮여 있다. 그녀의 목에는 가면이 달린 금목걸이가 걸려 있다.

젠틸레스키의 자화상은 '회화'의 도상을 닮았다. 천으로 덮여 있지 않은 입 부분을 제외하면 젠틸레스키는 거의 완벽하게 자신을 '회화'의 전형으로 표현했다. 얼핏 보면 여느 화가의 일상적 모습이지만, 그 안에는 이 여인이 바로 '회화'의 화신이라는 과감한 자기소개가 포함되어 있다.

이러한 시도에는 역시나 그녀가 여성이라는 사실이 이점으로 작용했다. 리파가 설명하는 '회화'의 외관이 일단 여인이라는 점에서, 다른 남성 화가들은 아무리 뛰어난 실력이라도 '회화'를 본인으로 묘사할 수 없었다. 성공한 여성 화가가 거의 전무하던 시절에 이런 시도를 할 수 있는 사람은 사실상 젠틸레스키밖에 없었고, 그녀는 다시 한번 이 상황을 잘 활용했다.

체사레 리파가 그린 회화의 알레고리

젠틸레스키는 이 작품에 가장 화가다운 자신의 모습을 새겨넣었다. 어떠한 사적 서사도 남기지 않고, 오직 한 화가의 자아만을 담았다. 그녀는 아마 그녀를 따라다니는 풍문들과 '피해자'라는 꼬리표로부터 일평생 자유로울 수 없었을 것이다. 그것이 그녀의 이력에 유리하게 작용하기도 했지만 동시에 그녀가 넘어서야 할 장벽이기도 했다.

'나를 영원에 새겨 후대에 남긴다면 어떤 모습을 기록할 것인가?'

젠틸레스키는 화가로 남기를 원했다. 자신을 둘러싼 모든 소음을 소거

　　　　　　　　　　　　　　　　　2부 아름답게 치열할 것

한 채 화가로서 평가받고, 화가로서 영원히 존재하길 원했으리라. 그래서인지 이 자화상에서는 한 여인의 직업적 열성 뒤에 고이 숨겨진 '나를 화가로서 기억해달라'는 간곡한 호소가 들리는 듯하다.

나라는 존재가 당신에게 닿기를

젠틸레스키의 인생에서 관심은 꼭 필요하면서 피할 수 없는 것이었다. 관심은 양날의 검이 되어 그녀에게 명예도 주고 상처도 입혔다. 그 가운데 그녀는 항상 할 수 있는 최선으로 목소리를 냈고, 작품을 통해 자신의 진심이 사람들에게 닿기를 바랐다. 물론 작품으로 그녀의 전부를 알 수는 없다. 누구나 자기에게 유리하게 자기를 해석하고 드러내기 마련이니까. 그보다 더 중요한 것은, 그녀가 가장 하고 싶었던 말, 그래서 애써 기록으로 남긴 그 말들을 지금 우리가 400년의 시차를 극복하고 듣고 있다는 사실이다.

글을 쓰며 발견한 희열도 여기에 있다. 혼자의 생각으로 끝났다면 무로 사라졌을 말들이 기록되는 순간, 유형의 실체가 되어 평생 만나지 못했을 누군가에게 닿는다. 시공간을 초월해 나의 세계를 보여주고, 언제든 새로운 대화를 할 수 있다는 점이 기록이 지닌 신비함이다. 다만 기록의 주체도, 대화를 시작하는 주체도 나다. 내가 표현한 내가 영원히 남을 것이고, 내가 표현한 나로 사람들은 나를 기억하고 대할 것이다. 고로 이 대화의 진정성은 나에게 달려 있다.

글을 쓰면서 나의 세계에 관심을 갖고 내 말을 진지하게 들어주는

관종 시대의 자기표현법

이들이 있음을 안 순간부터 '나'를 더 무겁게 돌아보았다. 적어도 나의 이야기를 경청해주는 이들에게 거짓과 위선으로 나선다거나 알아들을 수 없이 어지러운 말들을 무책임하게 내뱉고 싶지는 않았다. 그렇기에 내게 더 관심을 쏟으며 무심히 흘려보냈을 만한 생각과 경험을 다시 한번 점검하고, 진짜 하고 싶은 말이 무엇인지 고심하게 되었다. 그 과정에서 나 자신을 더 이해하기도 했고, 무수한 생각에 묻혀 있던 진심을 발견하기도 했다.

좋든 싫든 모든 창작자는 자신을 팔아 얻은 관심을 먹고 산다. 자신의 재능, 생각, 경험, 매력, 그 모든 것이 창작물에 담겨 창작자를 표명한다. 작품 속 나는 현실의 나보다 더 오래 살아남아 더 많은 사람을 만나고 다닐 테니 그 만남이 허황되지 않도록 가능한 한 '진짜 나'를 가장 멋진 방법으로 새겨넣고 싶다. 젠틸레스키의 그림이 더 큰 울림으로 다가오는 이유는, 전하고 싶은 자기를 표현하기 위해 밤낮 골치 아파하며 그 방법을 찾고, 온 재능을 다해 그려나간 그녀의 시간들이 작품과 함께 보이기 때문이다.

나 역시 내가 보는 세계와 나의 생각들을 한 문장 한 문장 정성스럽게 써내려가려 한다. 그런다면 아주 작은 관심만 받게 된다 하더라도 큰 의미가 남을 터이다. 이것이 이제 막 관종들의 세계에 뛰어든 병아리 작가인 나의 생존 전략이자 스스로에게 하는 초심의 다짐이다.

우리들의
행복한 덕질을 위하여

요제프 단하우저, 「피아노 치는 리스트」

'BTS, 빌보드 10주 연속 1위'. 2021년 어느 여름날 아침, 눈을 뜨자마자 다음과 같은 헤드라인이 떴다. BTS가 빌보드에 올랐다는 뉴스에는 어느 정도 내성이 생긴 상태였지만, 이것이 얼마나 이례적이고 역사적인 성과인지 상세히 설명해주는 기사를 읽고 있자니 새삼 내 마음까지 뿌듯했다.

바로 다음 나의 할일은 지인 A에게 축하 메시지 보내기였다. 내 주위에 몇 없는 열성적 '아미'인 그녀는 즉시 기쁨으로 화답하며 현지 언론 반응과 유튜브 분석 영상까지 보내주었다. 그녀는 시도 때도 없이 영업을 시도하며 주변 사람을 귀찮게 하는 풋내기 덕후가 아니다. 다만 때를 잘 봐가며 '우리 아이들'을 홍보할 수 있는 기회는 절대 놓치지 않는다. 입이 근질근질했을 그녀가 맘껏 열정을 전파할 수 있도록 내가 먼저 멍석을 깔아준 셈이다.

그녀의 마음을 한껏 이해하는 이유는, 나 역시 누구와 견주어도 뒤지지 않는 두터운 덕질의 이력을 지니고 있기 때문이다. '덕후는 만들어지는 것이 아니라 태어나는 것'이라는 말을 사실로 가정한다면, 나 역시 상당한 덕후의 유전자를 타고났다. 열한 살에 해리 포터 덕후가 되어 영국이라는 나라에 빠져들었고, 그곳의 차茶 문화, 원디렉션, 셜록 홈즈 등을 덕질하다가 결국 영국사까지 전공했다. 한번 좋아하면 끝장을 봐야 하는 성격 때문에 웬만하면 새로운 관심사가 생기지 않게 조심하지만, 확고한 취향의 길을 따라 덕질의 계보는 꾸준히 확장되고 있다.

자기 취향을 좇는 일이 행복하기만 한 것은 아니다. 나의 경험에 따르면, 덕질은 큰 몰입과 기쁨을 선사하는 동시에 예기치 않은 물리적·정서적 출혈도 수반한다. 적지 않은 시간과 돈을 들여야 하고, 덕질이 아니라면 없었을 감정 소모도 발생한다. 그래서 덕후 주변에는 그를 현실감각이 떨어지는 철없는 사람으로 바라보는 이들이 꼭 있기 마련이다. 덕후 이전에 비슷한 의미로 사용된 마니아mania, 긱geek 등의 표현에도 그들을 향한 비호감의 시선이 깔려 있다.

세상에는 별의별 덕후가 다 있겠지만, 적어도 내가 만난 덕후들은 덕질을 향한 애정만큼 자신의 삶을 사랑하는 이들이었다. 자신이 무엇을 좋아하는지 알고, 그것을 통해 최대한의 기쁨과 재미를 자기에게 선사할 줄 알았다. 덕질의 브레이크가 고장나 삶을 해칠 만큼 과속주행을 하는 덕후는 생각처럼 많지 않다.

타고난 덕후는 아닐지라도 지금은 누구나 덕후가 될 수 있는 시대

다. 삶이 다양화되고 미디어가 발달하면서 자기 취향을 찾고, 추구하고, 공유하기 쉬운 때가 되었다. 연예인 덕후부터 시작해 책, 음악, 사진, 영화, 운동, 여행, 특정 브랜드에 이르기까지. 다 거론할 수 없는 실로 다양한 분야의 덕후들이 존재한다. 이런 시대에 나만의 뚜렷한 기호가 없다면 오히려 더 지루하지 않을까.

나는 모험이나 일탈을 즐기는 부류의 인간은 전혀 아니다. 그렇지만 심심한 '머글('해리 포터' 시리즈에서 마법 능력이 없는 평범한 인간을 이르는 말)'에 머무르기보다는 조금은 별나도 행복한 덕후가 되고 싶다.

최초의 아이돌과 그의 덕후들

프란츠 리스트는 역사상 첫번째 아이돌로 꼽히는 헝가리 출신 피아니스트다. '최초의 아이돌'이라 하면 엘비스 프레슬리나 비틀즈 같은 20세기 스타를 떠올리기 쉽지만, 이미 그보다 한 세기 전에 리스트가 있었다. 그는 1830~40년대 유럽 전역을 휩쓸며 가는 곳마다 덕후들을 몰고 다녔다. 수려한 외모에 화려한 쇼맨십, 환상적인 연주 실력까지. 그는 셀러브리티의 표본과 같았다. 리스트보다 위대한 음악가는 있을 수 있지만, 당대에 받은 사랑의 크기로만 따지면 그를 따라올 만한 예술가는 없다.

오스트리아 화가 요제프 단하우저Josef Danhauser의 「피아노 치는 리스트」라는 작품은 그 부제를 '리스트와 덕후들'이라고 해도 좋을 만큼 리스트의 음악에 흠뻑 빠져든 청중을 묘사하고 있다. 리스트를 포함한

우리들의 행복한 덕질을 위하여

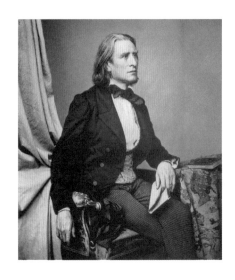

프란츠 한프스텐글, 「작곡가, 피아
니스트 프란츠 리스트」, 1860년경

그림 속 인물은 모두 동시대를 산 각 분야의 예술가들이다. 워낙 유명
인사들인지라 이들이 실제 한자리에 모였다고 생각하기는 어렵다. 작
가의 메시지를 표현하기 위해 상상력을 토대로 그려진 그림이다.

 그의 의도를 이해하기 위해 누가 누구인지부터 살펴보자. 무대 중
앙의 연주자는 그림의 주인공 리스트이고, 그의 오른쪽, 피아노 다리맡
에 쓰러져 있는 여성은 리스트의 연인 마리 다구로, 다니엘 슈테른이
라는 필명으로 활동한 낭만주의 작가이자 역사가다. 그리고 리스트 뒤
쪽, 의자에 기대어 앉아 연주에 심취한 인물은 당대 최고의 인기 작가
조르주 상드다. 얼핏 보면 남자 같지만 남장 차림의 여성으로, 본명은
아망틴 뤼실 오로르 뒤팽이다. 첫 소설로 일약 스타덤에 올랐고, 쇼팽
의 연인이기도 했다. 조르주 상드 왼편에 앉은 남자는 『삼총사』『몬테
크리스토 백작』 등으로 유명한 소설가 알렉상드르 뒤마다. 배경에 서

요제프 단하우저, 「피아노 치는 리스트」, 패널에 유채, 119×167cm, 1840년, 베를린구국립미술관

있는 세 남자는 왼쪽부터 차례로 프랑스 국민작가 빅토르 위고, 전설의 바이올리니스트 니콜로 파가니니, 오페라 작곡가 조아치노 로시니다. 마지막으로 피아노 위 흉상은 리스트가 평생 존경한 베토벤이다.

이 작품의 가장 흥미로운 요소는 작품 속 문인들이 모두 책을 내려놓은 채 리스트의 연주를 감상하고 있다는 사실이다. 마리 다구의 오른편 바닥에는 그녀가 손에서 놓아버린 듯한 책이 흐트러져 있다. 조르주 상드는 뒤마의 책을 덮어버리며 '지금은 음악에 집중할 때'라고 핀잔을 주는 모양새다. 뒤마는 언짢은 표정이기는 하나 이미 리스트를 향해 귀를 쫑긋 세우고 있다. 빅토르 위고도 손에 든 책에 집중하지 못

우리들의 행복한 덕질을 위하여

하고 음악에 이끌리는 모습이다.

단하우저는 저명한 문학가들이 책을 덮군 채 리스트에 빠져드는 모습을 통해 리스트의 실력을 치켜세우고, 리스트의 인기가 문학계를 능가할 만큼 엄청났음을 보여주었다. 그 시대 문학의 성과도 대단했지만, 예술계 전체의 가장 큰 화두는 리스트였고, 리스트야말로 스타 중의 스타였다고 이 작품은 말하고 있다.

리스트의 명성은 명사들의 세계에만 한정되지 않았다. 리스트 공연의 주관객은 귀족과 부르주아였지만, 그의 인기는 신문, 잡지, 커피하우스 등을 통해 도시 전역으로 퍼져나갔다. 왕실부터 노동자계급까지, 리스트를 향한 관심은 모든 신분과 계급을 망라했고 덕분에 어디를 가나 리스트에 대한 이야기와 가십이 끊이지 않았다.

당대의 한 평론가는 유럽이 처음 목격하는 이 현상에 '리스토마니아Lisztomania'라는 신조어를 붙였다. '리스트'와 '마니아'를 합친 표현으로, 이때 처음으로 정신의학 용어인 마니아가 대중의 열광적 심취를 가리키는 사회학 용어로 사용되었다. 유럽인들은 그의 무엇에 그토록 열광했던 걸까? 잠시 리스트의 덕후가 될 준비를 하고 그의 매력을 알아보도록 하자.

비르투오소의 시대

19세기 음악사를 논할 때 빼놓을 수 없는 시대적 배경은 시민계급과 문화 산업의 탄생이다. 원래 예술은 오랫동안 상류층의 전유물이었

다. 음악가들은 작품활동의 지속을 위해 교회, 왕실, 귀족의 후원을 필요로 했고, 그들의 의뢰와 취향에 맞춰 창작할 수밖에 없었다. 이러한 환경에서 음악가 개인의 재량은 다소 위축되었다.

그런데 18세기부터 서서히 중간계급 혹은 부르주아라 불리는 부유한 평민층이 사회 주도세력으로 부상했다. 이들은 예술을 소비하려는 의지와 금전적 여유를 모두 갖추고 있었다. 시민계급이 새로운 문화 소비자로 추가됨에 따라 예술의 지평은 훨씬 넓어졌다. 덕분에 음악가들이 교회와 귀족에 의존하지 않고도 경제를 지탱하며 작품활동을 할 수 있는 환경이 조성되었다.

이런 흐름과 함께 '비르투오소Virtuoso'의 시대가 열렸다. 본래 '덕망 높은' '능력 있는'을 뜻하는 이탈리아어였던 비르투오소는 19세기부터 뛰어난 기교를 자랑하는 솔로 연주자를 가리키는 용어로 사용되었다. 19세기 연주회는 더이상 궁중이나 교회가 아닌, 유럽 도시의 콘서트홀에서 성행했다. 유명 연주자들은 도시를 순회하며 연주회를 열었고, 여기서 벌어들이는 티켓값이 그들의 주수입원이 되었다.

흥행에 성패가 달린 대중 공연에서는 화제성을 일으키고 관객의 발길을 이끌 만한 특별한 무언가가 필요했다. 이를 위한 수단으로 연주자 개인의 기교와 쇼맨십에 대한 기대가 높아졌다. 청중의 눈과 귀를 매료시킬 미친듯 빠르고 화려한 음악이 작곡되기 시작했고, 이를 멋들어지게 소화한 이들에게 비르투오소라는 훈장이 주어졌다.

리스트는 19세기 최고의 비르투오소 피아니스트였다. 피아노 연주가 어려워진 원흉은 리스트에게 있다는 말이 있을 만큼 그는 엄청난

외젠 들라크루아, 「파가니
니의 초상」, 판지에 유채,
44.77×30.16cm, 1831년,
필립컬렉션

속도와 힘으로 연주자의 진을 빼놓는 음악을 작곡했다. 그도 난데없이
어려운 곡을 만들고 연주하게 된 것은 아니었다. 그를 이렇게 만든 대
부분의 책임은 '악마의 바이올리니스트' 니콜로 파가니니에게 있었다.

파가니니는 19세기 전반기에 가장 주목받은 비르투오소다. 그 기
교도 압도적이었지만, 신들린 듯한 연주 자세, 기괴한 외모 등 모든 요
소가 합쳐져 그의 공연을 최고 화제작으로 만들었다. 사람들은 그가
악마에게 영혼을 판 대가로 초인적인 실력을 얻었다고 믿었다. 이런 소

　　　　　　　　　　　　　　　　2부 아름답게 치열할 것

문 때문에 죽어서도 교회 묘지에 묻히지 못했다. 그만큼 당대인들에게 파가니니의 연주는 '저세상'의 소리로 들렸다.

1832년 4월 20일, 처음으로 파가니니의 연주회를 관람한 스무 살 청년 리스트는 큰 충격을 받고 자신은 '피아노계의 파가니니'가 되겠다고 결심한다. 그리고 얼마 지나지 않아 이를 성공적으로 해낸다.

리스트는 각종 클래식 명곡을 기교 넘치는 피아노곡으로 편곡해 연주했는데, 파가니니의 곡에는 더 심혈을 기울였다. 리스트가 1838년에 발표한 「파가니니에 의한 초절기교 연습곡」은 "도저히 인간이 연주할 수 없는 곡"이라는 비난에 직면할 만큼 끔찍한 난도를 자랑했다. 비판을 수용한 리스트는 난도를 대폭 낮춘 「파가니니 주제에 의한 대연습곡」을 1851년에 새로 발표했다. 지금 우리가 많이 듣고 연주하는 리스트의 파가니니 곡이다. 그중 3번 곡 「라 캄파넬라」는 광고나 대중음악에 자주 등장하며 '가장 세련된 클래식'으로 사랑받고 있다.

대폭 난도를 하향했다고 하지만 이 역시 절대 연주하기 쉬운 곡이 아니다. 리스트는 그런 곡들을 누워서 떡 먹기로 작곡하고 연주했으니, 정말 대단한 기교의 소유자임이 분명했다. 하지만 기교만으로는 유럽을 휩쓰는 인기를 얻지 못했을 것이다. 리스트는 스스로를 드러내고 어필하는 일에 타고난 귀재였다. 어떻게 하면 자신이 돋보일지, 어떻게 청중의 감정을 휘어잡을지를 본능적인 감각으로 알고 있었다.

리스트는 이전에는 없던 자신만의 공연 문법을 도입해 연주자 개인을 더욱 빛내는 새로운 연주회 문화를 창시했다. 이것이 그의 실력에 더해져 '덕후몰이'를 위한 비장의 무기로 사용되었다.

우리들의 행복한 덕질을 위하여

덕후몰이의 비법

리스트가 공연예술계에 남긴 가장 큰 유산은 리사이틀^{recital}이다. 1인 독주회를 뜻하는 리사이틀 형식의 공연은 문자 그대로 리스트에 의해 '발명'되었다. 리스트 이전에는 애초에 솔로 피아니스트를 향한 기대가 크지 않았다. 피아노는 다른 악기의 반주용이나 오케스트라의 일부로 기능했을 뿐, 지금보다 존재감이 훨씬 덜한 악기였다.

리스트는 이러한 인식이 틀렸음을 증명하고자 했다. 신예 피아니스트로 주가를 올리던 1837년 3월, 리스트는 오페라극장에서 열릴 단독 연주회를 발표하며 이 공연을 '리사이틀'이라고 불렀다. 리스트의 독주회 소식은 한동안 세간을 떠들썩하게 했다. 심지어 파가니니도 피아노 반주는 없앨지언정 오케스트라는 남겨두었다. 그런데 피아노로 독주회를? 그냥 살롱도 아닌 오페라극장에서? 이 공연이 잘되리라고 예상하기 어려웠다. 그러나 리스트의 도전은 우려를 뒤엎고 큰 성공을 거두었다. 1838년부터는 유럽 각국으로 리사이틀 투어를 돌며 인기의 고공행진을 이어갔다.

리스트가 혼자 힘으로 넓은 객석을 채우고 관객을 집중시킬 수 있었던 요인은 그의 실력을 뒷받침하는 천재적인 연출력에 있었다. 리스트는 리사이틀을 열며 한 가지 파격적인 변화를 단행했다. 바로 악보 없이 무대에 오르는 것이었다. 악보를 보지 않고 연주하는 모습은 당시로서는 매우 낯설고 독특한 광경이었다. 동시대 작곡가 쇼팽이 곡을 암기해 연주하는 한 제자에게 "그 곡이 네 곡인 양 치는 것이 거만하다"라고 훈계한 일화가 있을 정도다.

로버트 허시, 「1839년 페스트시의 홍수 피해자들을 위한 기금 모금 콘서트에 오케스트라 지휘자로 선 프란츠 리스트」, 1839년

하지만 리스트는 피아노 공연이 마치 연극과 같다고 생각했다. 연주자는 음계만 정확히 누르면 되는 것이 아니라, 기승전결의 이야기를 전달하고, 그 선율에 따른 감정적 체험까지 선사해야 했다. 그러니 연극배우가 대본을 숙지하고 무대에 오르듯, 피아니스트도 곡 전체를 체화한 상태로 공연에 임하는 것이 당연했다. 그는 피아니스트 최초로 과감히 악보 없이 무대에 올라 바흐에서 쇼팽에 이르는 장대한 레퍼토리를 완벽히 소화했다. 그 모습에 반하지 않을 관객은 없었다.

여기에 공연의 효과를 극대화하는 장치들이 더해졌다. 오늘날 피아니스트에게서 볼 수 있는 무대 매너 대부분은 이때 리스트에게서 나온 아이디어였다. 먼저 연주자의 등장 방식이 바뀌었다. 원래 연주자는

우리들의 행복한 덕질을 위하여

공연 시작부터 피아노 앞에 앉아 있었다. 그런데 리스트는 무대 뒤에 있다가, 피아노만 세팅된 무대 중앙으로 위풍당당하게 걸어나오는 방식을 택했다. 관중의 호기심을 자극하고 몰입도를 높이기 위함이었다.

리스트는 무대로부터 정면을 향했던 피아노를 측면으로 비튼 첫 연주자이기도 했다. 덕분에 관중은 피아노 뚜껑에 가려지지 않은 그의 잘생긴 외모를 더 제대로 '영접'할 수 있었다. 그의 몸짓에 따라 흔들리는 금발머리, 세심하면서도 힘찬 손동작, 감정이 흘러넘치는 표정. 이 모든 요소가 그의 바람대로 공연 전체를 한 편의 연극처럼 만들어주었다.

리스트는 실력, 외모, 매너 삼박자를 갖춘 '타고난 아이돌'이었다. 오늘날 모든 언론이 앞다투어 스타의 일거수일투족을 보도하듯 그 시대 유럽의 언론도 그랬다. 리스트 자체에도 관심이 쏠렸지만, 리스트에 열광하는 대중의 모습 또한 새로운 분석 대상이었다. 리스트는 가는 곳마다 센세이션을 일으켰다. 특히나 그를 향한 여성들의 관심은 신분과 나이를 초월했다. 리스트 공연장의 극도로 흥분된 분위기는 보는 이들에게 두려움마저 안길 정도였다.

리스트에 '도른자'들

오늘날 콘서트장에서 팬들이 소리지르고, 울고, 심지어 실신하는 모습은 리스트 연주회에서도 익숙한 장면이었다. 리스트의 덕후들은 리스트에게 달려들어 옷을 찢기도 하고, 옷이나 보석을 던지기도 하

고, 그의 손수건, 장갑, 머리카락, 심지어 담배꽁초를 가져가려고 매섭게 싸우기도 했다. 이렇게 흥분 상태를 고조시킨 책임은 리스트 본인에게 있었다. 리스트는 공연 때마다 진짜로 피아노를 부술 정도로 격정적인 퍼포먼스를 펼쳤다(이때 피아노는 지금처럼 견고하지 않았다). 그의 연주에 맞춰 온 청중이 황홀경에 빠져드는 모습은 누군가의 눈에는 광란으로 보일 만했다.

독일의 시인이자 평론가인 하인리히 하이네는 리스트의 저격수 중한 명이었다. 앞서 소개한 '리스토마니아'라는 용어는 그의 펜 끝에서 탄생했다. 마니아는 지금도 긍정적인 어감의 단어는 아니지만, 하이네는 리스트의 열성 지지자들을 진짜 정신질환자로 간주해 이 표현을 사용한 것이었다. 하이네의 글은 "믿기 힘든 광란" "히스테릭한 여성 관중 무리" "광기어린 환호" 등의 부정적 표현으로 가득했다. 그는 이러한 집단적 열광이 "미학이 아닌 병리학"에서 기인한다고 분석했다. 여기서 그치지 않고 그는 리스트를 포함한 비르투오소 전반의 명성을 폄훼하기까지 했다.

유명 비르투오소들이 받는 존경을 너무 눈여겨보지 말자. 결국 그들의 헛된 인기의 시간은 아주 짧다. (……) 비르투오소의 하루짜리 명성은 낙타가 사막에서 일으키는 바람처럼 아무 흔적도 남기지 못한 채 무로 증발해 사라질 것이다.

—하인리히 하이네, 「1844년 뮤지컬 시즌」(1844년 4월 25일)

우리들의 행복한 덕질을 위하여

테오도어 호스만, 「리스트의 베를린 콘서트」, 1842년

하이네는 당대 최고의 지성인이었으나 리스트 현상에 대한 그의 논평은 편협하고 엘리트주의적이었다. 그의 사고에는 '군중은 이성적 판단을 결여한 위험한 존재'라는 생각이 깔려 있었다. 그런 군중의 선택을 받은 인물이라면, 겉으로는 요란하나 그 속에는 고귀하거나 위대한 가치가 있을 수 없고, 따라서 그의 명성도 거품과 같다는 식이었다.

그러나 하이네야말로 겉으로 드러난 현상에 집착해 리스트의 진가도, 그의 잠재적 영향력도 제대로 가늠하지 못했다. '리스트 덕질'은 당세대에만 국한되지 않았다. 그는 수많은 예술가의 영감의 원천이었고, 그의 음악, 독특한 주법과 작곡법 등은 여전히 후배 연주자들의 연구

　　　　　　　　　　　　　　　　2부 아름답게 치열할 것

모리츠 다니엘 오펜하임, 「시인 하인리히 하이네」, 종이에 유채, 43×34cm, 1831년, 함부르크 쿤스트할레

대상으로 남아 있다. 지금도 많은 피아니스트들이 리스트의 곡을 연마하기 위해 고된 '노동'을 마다하지 않는 이유는 연주자 본인의 덕심 때문이기도 하지만, 무엇보다 대중이 그의 음악을 듣고 싶어하기 때문이다.

리스트가 출중한 외모나 기술만 가진 운좋은 반짝 스타였다면 후대의 마음까지는 사로잡지 못하고 곧 역사에서 잊혔을 것이다. 그러나 리스트는 꾸준한 '덕후 양성 능력'을 발휘하며 가장 대중적이면서 매력적인 클래식 음악가로 남았다. 하인리히 하이네는 리스트의 인기를 '헛된 것'으로, 그의 덕후들을 '정신이상자'로 평가했지만 나에게는 그의 그 말이 더 헛되고 이상하게 들린다.

우리들의 행복한 덕질을 위하여

행복한 덕후의 조건

사람들은 왜 돈도 되지 않고, 자기 시간과 열정을 투자해야 하는 덕질에 빠져들까? 학자들은 덕질의 효과 중에서도 덕질이 야기하는 몰입감에 주목한다. 한 가지 일에 완전히 몰두한 상태를 뜻하는 이 '몰입'이라는 개념은 행복으로 가는 지름길이자 창조적 능력을 발휘하기 위한 필요조건으로 여겨진다.

일단 무엇이라도 해내려면 우선 한 가지 일에 몰입해야 한다. 그렇지만 온갖 것이 집중을 방해하고 주의를 흐트러뜨리는 지금 시대에 깊은 몰입을 경험하기란 쉽지 않다. 그런 와중에 덕질은 보다 쉽게 강한 몰입감을 제공한다. 이렇게 몰입을 통해 얻은 긍정적 정서와 창의적 아이디어는 또다른 몰입으로 이어져 더 큰 생산성과 새로운 성과로 귀결되기도 한다. 다시 말해, 열정이 열정을 만든다는 논리다.

무언가를 뜨겁게 사랑해보지 않은 사람은 그러한 사랑을 받을 만한 무언가를 만들어낼 수 없다. 리스트 역시 최고의 '덕후 메이커'이기 이전에 그부터가 알아주는 파가니니 덕후, 베토벤 덕후였다. 감히 비교할 수는 없지만 내가 이 글을 쓰고 있는 이유 역시, 나의 덕질 대상들이 유기적으로 결합해 미술과 역사를 향한 관심사를 낳았고, 글쓰기에 투자해야 할 시간과 창작의 고통을 감내하게 하며, 이 행위 자체를 큰 즐거움으로 만들어주기 때문이다.

물론 주의할 점은 있다. 덕질이 선을 넘으면 몰입이 아닌 집착과 중독의 영역으로 들어간다. 일상의 운영이 불가할 만큼 스스로를 통제하지 못한다거나, 현실 회피의 목적으로 덕질에만 매달린다면 불행한 결

과를 피할 수 없다. 이 아슬아슬한 경계에서 균형을 잡는 일은 자신에게 달렸다.

만약 덕질의 액셀과 브레이크를 적절히 밟으며 안전한 드라이브를 즐길 줄 아는 똑똑한 덕후라면, 그렇지 않은 운전자나 비운전자보다 더 큰 행복감을 누리고 있을 가능성이 크다. 그 행복을 기반으로 다른 누군가를 덕후로 만들 새로운 무언가를 창조해낼 수도 있을 것이다. 우리 모두의 덕질이 그러한 실체적 기쁨이 되기를 바라며, 한 명의 평범한 덕후로서 열렬한 응원을 보낸다.

우리들의 행복한 덕질을 위하여

자꾸 '라떼'를
권하는 꼰대들에게

얀 마테이코, 「천문학자 코페르니쿠스, 신과의 대화」

나는 윗사람과 친밀한 유형의 사람은 아니다. 그러나 갈수록 사회생활에 대처하는 스킬이 늘어 입발림도 잘하고, 상사의 재미없는 이야기에도 나름 장단을 맞추는 편이기는 하다. 대다수가 무서워하거나 싫어하는 사람이라도 그의 연륜과 인격을 나 스스로 인정할 수 있을 때는 편견 없이 그 사람을 존경하고 따른다.

다만 어느 집단에서나 견디지 못하는 한 가지는 전통에 대한 무조건적 복종을 요구받는 일이다. 로마에 가면 로마법을 따라야 하듯, 한 세계에 속하기로 결정했다면 당연히 그곳의 규율과 규칙을 따라야 한다. 그렇지만 몇 번을 생각해도 비합리적이고, 비상식적이고, 비효율적인 전통도 있다. 그로 인해 발생하는 이득보다 손실이 크다면, 제아무리 위대한 전통이라도 지적받고, 다른 방법으로 대체될 여지는 있어야 하지 않을까? 놀랍게도 그 정도의 유연함도 통하지 않는 집단은 많았다.

　　　　　　　　　　　　　2부 아름답게 치열할 것

'라떼' 강요는 어른 세계의 일만은 아니다. 고등학교 방송부에서의 일화다. 나는 방송부 활동에 애착과 자부심을 지닌 부원 중 한 명이었다. 그럼에도 불구하고 몇 가지 이해할 수 없는 관행이 있었다. 대부분 졸업한 선배들을 대하는 문화와 연관된 문제들이었다.

하나는 '풍선 불기' 전통이었다. 졸업한 선배들이 학교를 방문할 때마다 신입 부원들은 환영의 의미로 풍선을 가득 불어 방송실을 꾸며 놓아야 했다. 선배들은 방송실에 오자마자 풍선의 양부터 확인했다. 바닥이 보이지 않게 무릎까지는 쌓아야 선배들을 맞이하는 성의를 인정받았기 때문에 풍선을 부느라 최소 이삼일 '야자' 시간을 할애하며 '볼 노동'을 해야 했다.

또다른 하나는 음주 전통이었다. 선배들과 회식이 있는 날이면 식사 장소나 인근 공원에서 꼭 함께 소주잔을 돌리며 술을 마시곤 했다. 나는 왜 스무 살 넘은 어른들이 굳이 시간과 돈을 들이며 고등학생에게 술을 강요하는지, 안 마신다고 하면 왜 인상을 쓰고 험악하게 구는지 정말로 이해할 수 없었다.

어느 순간 나와 몇몇 동기는 소심한 반기를 들기 시작했다. 풍선을 불 때 바람 넣는 기구를 사용하고, 선배가 권하는 술을 거부하는 등 윗기수는 하지 않았던 행동들을 했다. 결국 나를 포함한 동기들은 '전통을 무시하고 단합을 해치는 기수'로 낙인찍혔다. 우리는 분명 방송부에 애정을 갖고 많은 노력을 기울였으나, 그들의 전통에 의문을 제기하자 그저 집단의식 없는 이기적인 구성원이 될 뿐이었다.

맛없는 '라떼'라도 선배가 준다면 달게 마시는 것이 미덕일까? 그것

191 자꾸 '라떼'를 권하는 꼰대들에게

이 집단을 향한 사랑을 증명하는 길일까? 그러나 여전히 전통이라는 이름 아래 무조건 과거의 신념과 행동을 고수하는 집단에서는 어떠한 발전 가능성도 찾지 못하겠다. 나의 십대 시절 일화는 귀여운 에피소드에 불과하다. 어른의 세계에는 이전의 원칙들을 지키지 않았을 때 괴롭히거나 불이익을 주는 악질 상사나 선배도 허다했다. 그런 일을 겪거나 목격할 때 나는 역사를 보며 위안을 얻었다. 그 안에는 꼰대들의 구박을 받으며 위대한 업적을 남기고, 후대를 이롭게 한 인물들이 있었다. 그들 역시 그들 집단의 열등생이자 반항아라는 꼬리표를 차고 있었다.

코페르니쿠스적 전환

니콜라우스 코페르니쿠스. 태양중심설(지동설)로 근대과학의 문을 연 그는 역사상 가장 혹독하게 전통과의 전쟁을 치른 사람이다. 오죽하면 종래의 인식이 근본적으로 뒤바뀌는 현상을 '코페르니쿠스적 전환'이라고 부를까.

오른쪽 그림은 폴란드 역사화가 얀 마테이코Jan Matejko가 그린 코페르니쿠스다. 작품에 대해 전혀 몰랐을 때 이 그림이 자아내는 신비감에 단번에 매료되면서도 동시에 묘한 이질감을 느꼈다. '천문학자 코페르니쿠스, 신과의 대화'라는 작품 제목 때문이었다.

역사서를 보면 종교와 과학의 대립 구도로 유럽 근대사를 설명하는 서술을 적잖게 마주한다. 실제로 지식의 독점자였던 교회가 과학적 발견을 억압한 역사가 버젓이 있기에 이러한 갈등 구도는 어느 정도 유

얀 마테이코, 「천문학자 코페르니쿠스, 신과의 대화」, 캔버스에 유채, 226×315cm, 1872년, 크라쿠프 야기엘론스키대학교박물관

효하다. 특히 코페르니쿠스의 지동설은 가톨릭교회의 천동설과 충돌하며 종교와 과학의 대립 구도의 선례가 되었다. 코페르니쿠스 본인은 교회와 큰 갈등을 빚지 않았지만, 후대의 추종자들은 가혹한 종교재판을 피하지 못했다. 가톨릭교회에게 코페르니쿠스주의자들은 교회의 권위에 도전하고 그 위상을 떨어뜨리는 반항 세력이었다.

그러나 이러한 대립의 프레임으로 마테이코의 그림을 감상하면 즉시 난해함이 발생한다. 작품은 그 제목에 걸맞게 코페르니쿠스의 과학적 발견이 신과의 소통이 낳은 산물이었다고 말하고 있다. 내가 느낀 이질감은 바로 작품에 내포된 '종교와 과학의 조화'에 기인한 것이었다.

자꾸 '라떼'를 권하는 꼰대들에게

프롬보르크대성당 ⓘⓞHolger Weinandt

정체를 모른다면 흡사 가톨릭 성인聖人으로 착각할 만큼 그림 속 코페르니쿠스는 성스러운 자태를 하고 있다. 하늘을 올려다보는 시선, 성화에 자주 등장하는 손짓, 얼굴에 드리운 청명한 달빛까지. 모든 요소가 모여 코페르니쿠스의 시간을 계시의 한 순간으로 그려낸다. 배경에 보이는 고딕 건축은 코페르니쿠스가 참사회 회원으로 활동한 폴란드 프롬보르크대성당이다.

이런 장치를 통해 마테이코는 천문학자이자 성직자인 코페르니쿠스의 두 면모를 하나의 자아로 아울렀다. 코페르니쿠스가 정말로 프롬보르크대성당 맞은편에서 신과의 대화 끝에 지동설을 깨달았는지는 알 수 없다. 그러나 분명한 점은 그는 독실한 가톨릭신자로서, 자신이

천문학을 통해 신에게 반항하는 것이 아니라 신의 영광을 드러내고 있다고 믿었다는 사실이다. 우리는 종교와 과학이 대립한 거시적 역사의 흐름만으로 막연히 양자가 공존할 수 없다고 생각하는 경향이 있으나 근대과학의 선구자 개개인에게는 그렇지 않았다.

코페르니쿠스는 성경이나 기독교 신앙 자체를 부인하지 않았다. 다만 기독교 정통의 천체관이 부정확하다고 판단하고, 그것이 어떻게 섭리를 오해하게 하고 어떤 실질적 불편을 야기하는지 지적했을 뿐이었다. 잘못된 진리가 있다면 이를 시정하려는 노력이 신의 뜻에 더 부합한다고 코페르니쿠스는 생각했다.

그러나 당시 가톨릭 지도자들은 자신들의 진리 체계가 완전하다고 확신했고, 그에 반하는 새로운 의견을 참작하려는 의지가 없었다. 그들에게 기독교 우주관에 대한 부정은 곧 기독교 세계관 전체에 대한 부정이었다. 결국 '자기 라떼가 최고'라는 완고함이 더 완전한 진실을 보지 못하게 함으로써 종교와 과학 사이 긴긴 이별을 만들었다.

지성에 호소하다

코페르니쿠스의 문제작 『천체의 회전에 관하여』는 1543년에 세상에 공개되었다. 그러나 이미 1530년대부터 그의 새로운 우주관은 유럽 지식인 사회에서 회자되고 있었다. 숱한 요청에도 불구하고 코페르니쿠스는 10년 가까이 출판을 미뤘다.

그 이유는 기성 학계의 비판에 대한 두려움 때문이었다. 천문학계

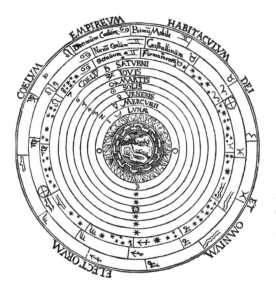

페트루스 아피아누스,
『코스모그라피아Cosmo-
graphia』(1539)에 수록된
프톨레마이오스의 태
양계 도해

와 신학계 중 그의 두려움이 주로 어디를 향하고 있었는지는 확실하지
않다. 그러나 어디가 되었든 코페르니쿠스가 태양중심설을 공표하는
순간, 고대로부터 이어진 성속 권위의 전통에 정면으로 도전하는 일이
되리라는 사실에는 변함이 없었다.

지구중심설, 즉 천동설은 대략 13~17세기 유럽 전반에 수용된 우
주관이다. 천동설의 권위를 지탱하는 핵심 인물은 아리스토텔레스와
프톨레마이오스였다. 둘 다 고대 그리스 출신으로, 1000년이 넘는 과
거의 사람들이었다. 아리스토텔레스는 지구를 중심으로 천체가 완벽
한 원운동을 한다고 주장했고, 프톨레마이오스는 여러 선현의 학설을
집대성해 지구중심설을 체계화했다.

가톨릭교회가 이교도 철학의 우주관을 수용한 가장 중요한 이유

는 기독교와의 철학적·사상적 적합성 때문이었다. 기독교 세계관에서 지구는 신의 형상을 따라 만물의 영장으로 창조된 인간들의 거주지였다. 그런 특별한 행성이라면, 하느님은 분명 지구를 중심에 두고 나머지 천체를 창조했을 것이었다. 즉, 지구중심설은 인간을 모든 만물의 우위에 두는 기독교 교리를 '과학적'으로 뒷받침해주는 논거였다.

더 나아가 지구중심설은 '성경적'이었다. 신학자들이 보기에 성경은 지구중심적 우주관을 바탕으로 쓰여 있었다. 이들은 주로 다음의 구절을 활용해 천동설을 옹호했다.

『시편』 104:5 땅을 주춧돌 위에 든든히 세우시어 영원히 흔들리지 않게 하셨습니다.

『전도서』 1:5 떴다 지는 해는 다시 떴던 곳으로 숨가빠 가고

『열왕기 하권』 20:11 예언자 이사야가 야훼를 불러 찾았다. 그리고는 그림자를 아하즈의 계단 아래로부터 시작하여 열 칸 뒤로 물러나게 하였다.

『여호수아』 10:12-13 그때, 야훼께서 아모리 사람들을 이스라엘 백성에게 부치시던 날, 여호수아는 이스라엘이 보는 앞에서 야훼께 외쳤다. "해야, 기브온 위에 머물러라. 달아, 너도 아얄론 골짜기에 멈추어라." 그러자 원수들에게 복수하기를 마칠 때까지 해가 머물렀고 달이 멈추어 섰다. 이 사실은 야살의 책에 기록되어 있지 않은가? 해는 중천에 멈추어 하루를 꼬박 움직이려고 하지 않았다.

자꾸 '라떼'를 권하는 꼰대들에게

이런 구절을 근거로 '성경을 봐라. 땅은 멈춰 있고 태양은 움직인다고 하지 않느냐'라며 태양중심설을 반박했다. 이들에게 지구중심설에 대한 문제 제기는 곧 성경에 대한 도발이었고, 이는 중범죄가 될 만한 심각한 사안이었다.

신앙을 떠나 우리 일상에 더 부합하는 이론도 지구중심설이었다. 태양중심설은 여러모로 인간의 감각적 경험과 상충했다. 지구가 돌고 있다면 우리는 왜 그 엄청난 움직임을 지각하지 못하는가? 왜 떨어지는 물체는 수직으로 낙하하는가? 태양중심설이 제기하는 모든 의문은 지구가 아닌 태양이 움직인다는 기존 이론으로 돌아가야만 해소됐다.

이제 왜 코페르니쿠스가 태양중심설의 발표를 늦추려 했는지 이해가 갈 것이다. 당시 태양중심설은 그리스 철학과 기독교 신학이라는 지성의 양대 산맥에 도전하면서도, 이론과 일상 경험과의 충돌에는 별다른 설명을 제공하지 못했다. 상황이 이러했던 만큼 코페르니쿠스는『천체의 회전에 관하여』를 교황 바오로 3세에게 헌정하며 태양중심설을 향한 지지를 호소했다. 그의 헌정사에는 출간 전까지의 고민과 자신의 주장에 대한 변론이 상세히 적혀 있다.

헌정사는 "누군가는 이 책을 읽자마자 내 이론은 폐기되어야 한다고 소리칠 것"이라는 서두로 시작한다. "지구가 우주의 중심에 고정되어 있다는 견해가 수 세기 승인"되어온 상태에서 "지구가 움직인다는 주장이 얼마나 터무니없어 보일지" 그 스스로도 잘 알고 있었다. 새로운 관점의 "외관상의 모순으로 인해" 자신이 처할 "경멸이 두려워 작업을 전적으로 포기"하는 상태까지 갔었다고 그는 고백한다. 그러나 선

2부 아름답게 치열할 것

니콜라우스 코페르니쿠스, 『천체의 회전에 관하여』 초판본의 표지와 도해

조들에게 천체 현상을 설명할 자유가 주어졌듯 자신에게도 "지구의 움직임을 가정하는 것이 허락"된다면 "천체의 회전에 관해 더 신뢰할 만한 결과에 이를 수 있을 것"이라 그는 자신했다.

무엇보다 그는 태양중심설이 성경을 반박하지 않음을 피력했다. "수리과학에 무지한 이들이 몇몇 성경 구절로 자신을 공격"하려 들겠지만, 이는 자신의 이론이나 성경이 틀렸기 때문이 아니라 단지 그들이 "그들에게 유리하게 성경을 왜곡했기 때문에" 발생하는 문제라고 주장했다. 코페르니쿠스는 자신의 이론이 증명되고 성경이 제대로 이해된다면 양자가 모순될 일은 없다고 생각했다. 동시에 그는 교황을 "학문을 향한 사랑이 가장 뛰어난 사람"으로 칭송하면서 교황의 "권위와 판

자꾸 '라떼'를 권하는 꼰대들에게

단으로 비방자들의 비난을 잠재울 수 있기를" 희망했다.

코페르니쿠스는 지구중심설이 누려온 위상을 누구보다 잘 알았기에 그에 반하는 이론을 내놓기를 망설였다. 그러나 자신의 발견이 자연의 이치에 맞는 새로운 진실이라는 확신이 있었다. 결국 죽음을 앞두고 『천체의 회전에 관하여』를 출간하며, 사리 분별력을 갖춘 지성인이라면 편견 없이 태양중심설의 합리성을 인정해주리라 조심스레 기대했다.

그 '라떼'를 마시겠습니까

코페르니쿠스의 이론을 적극적으로 수용한 이들은 천문학자와 수학자였다. 다만 이들에게 태양중심설은 실제 물리적 현실이 아닌 유용한 수학적 도구였다. 진짜로 지구가 움직인다고 믿지는 않았지만, 코페르니쿠스 모델로 천체 회전을 더 정확히 계산할 수 있었기 때문에 일종의 가상 이론으로서 태양중심설을 지지했다. 이런 학풍 덕분에 출간 후 70년 가까이 코페르니쿠스 학파는 이단 시비에 크게 휘말리지 않았다. 그 여파가 미미했기에 가톨릭교회도 처음에는 특별한 제재를 가하지 않았던 것이다.

교회의 공식 입장은 없었지만 개별 신학자들의 비난은 존재했다. 그중 도미니코회 수도사 조반니 마리아 톨로사니의 논평을 소개한다.

코페르니쿠스는 수학과 천문학의 전문가이지만, 물리학과 변증법에 있어서는 결함이 많다. 게다가 성경의 몇몇 원칙을 부정하는 것을 보니

성경도 잘 모르는 것 같다. 이로 인해 자신뿐 아니라 독자들까지 배교의 위험에 빠뜨렸다. (……) 아주 오랫동안 모두가 인정해온 믿음을 반박하는 것은 어리석은 일이다. 반박이 불가한 강력한 증거들로 반대 이론을 완전히 일축할 수 있는 경우가 아니라면 말이다. 코페르니쿠스는 전혀 이렇게 하지 못했다. 그는 아리스토텔레스와 프톨레마이오스가 제시한 증거들을 약화시키지 못하고 있다.

—조반니 마리아 톨로사니, 『천체와 그 요소들De coelo et elementis』(1546) 2장

"오랫동안 인정받은 믿음을 반박하는 것은 어리석다." 이것이 톨로사니 비판의 핵심이었다. 그는 주로 성경, 아리스토텔레스, 프톨레마이오스의 권위에 기대어 태양중심설을 반박했다. 그가 보기에 코페르니쿠스는 자신의 상상력으로 하느님의 창조 질서를 뒤집으면서 노골적으로 성경에 반대하고 있었다.

『천체의 회전에 관하여』는 출간 후 73년이 지난 1616년에야 로마 가톨릭의 공식 금서로 지정되었다. 때는 갈릴레오 갈릴레이가 『시데레우스 눈치우스』(1610)를 통해 태양중심설을 강력히 지지한 이후였다. 갈릴레이는 앞선 코페르니쿠스주의자들과 몇 가지 확연한 차이를 보였다. 그는 최초로 망원경을 이용해 태양중심설의 증거들을 실제 관측했다. 그랬기 때문에 태양중심설을 단지 수학적 도구가 아닌 물리적 현실로 믿었다.

아리스토텔레스-프톨레마이오스의 천문학 전통에는 천상계의 모든 것이 완벽하다는 인식이 있었다. 그러나 갈릴레이가 관측한 달과 태

유스튀스 쉬스테르만스,
「갈릴레오 갈릴레이의
초상」, 캔버스에 유채,
86.7×68.6cm, 1636~
40년, 영국국립해양박
물관

양은 완벽한 모습이 아니었다. 달에는 분화구가 가득해 얼룩덜룩한 그림자가 드리웠고, 태양에는 거뭇한 흑점이 찍혀 있었다. 또한 기존에는 지구만이 위성을 갖는 유일한 행성이라고 여겼으나, 관측 결과 목성도 여러 개의 위성을 갖고 있었다. 무엇보다 금성의 위상 변화가 태양중심설의 가장 강력한 근거였다. 금성의 모양과 크기가 관측 시기에 따라 변화한다는 사실은 천동설로는 설명하기 어려웠다.

갈릴레이가 제시한 천체 관측 자료는 지구중심설의 오랜 위상을 떨어뜨리기에 충분했다. 자신감을 얻은 갈릴레이는 "실제로, 정말로, 지구는 그 중심인 태양을 돌고 있다"라고 공공연히 주장하기 시작했고,

조제프니콜라 로베르플뢰리, 「바티칸 종교재판소 앞의 갈릴레이」, 캔버스에 유채, 196×308cm, 1847년, 파리 루브르박물관

그와 함께 목소리를 내는 과학자는 갈수록 늘었다.

그렇다면 이제 가톨릭교회의 대응도 달라질 수밖에 없었다. 태양 중심설이 가상이 아닌 현실로서 주장된다면 이는 정말로 가톨릭의 성경 해석을 정면으로 반박하는 시도였기 때문이다. 1616년, 로마 교회는 코페르니쿠스를 이단으로 규정하며 태양중심설의 전파를 전면 금지했다. 갈릴레이는 한동안 조용히 순응하다가 이후 『두 우주 체계에 관한 대화』(1632)를 출간하는 바람에 종교재판에 불려나가 유죄판결을 받았다.

코페르니쿠스와 마찬가지로 갈릴레이는 성서와 과학이 조화될 수 있다고 믿었다. 그에게 "성서와 자연"은 하느님이 자신을 드러내는 두

자꾸 '라떼'를 권하는 꼰대들에게

통로였다. 그런데 성서는 인간 구원을 위한 책이지 천문학 교과서가 아니었고, 따라서 천체에 관한 모든 정보를 기술할 필요는 없었다. 만약 과학적 사실을 있는 그대로 계시할 때 혼란이 야기될 만한 상황이라면, 하느님은 인간의 지식과 경험을 고려해 "계시의 수준을 조절"하실 터였다. 따라서 성경에 지구중심설에 해당하는 구절이 등장한다 해도 그것은 당대인들의 수준에 맞춰 조절된 계시일 수 있다. 이런 입장에서 갈릴레이는 성경의 축자적 해석을 고수하는 관행을 지적하며 자연과학의 발견에 맞춰 성서 해석도 조정되어야 함을 주장했다.

자신의 관측 결과가 너무나 명백히 정통 우주관을 반박했기에 갈릴레이는 가톨릭교회가 교리의 유연함을 발휘해주길 기대했다. 그러나 한 개인이 성서에 간여하는 것만큼 가톨릭교회에 더 위협적인 도전은 없었다. 교회는 다른 무엇보다 성서 해석의 권위를 수호해야 했다. 이를 위해서는 아무리 전통에 오류가 있고, 새로운 대안이 부상한다 할지라도 우선은 '라떼가 최고!'를 외치며 버티는 것이 최선이었다. 누군가가 그 '라떼'를 끝까지 마시지 않는다면 해결책은 단 하나, 그를 내치는 것뿐이었다.

더 맛있어지는 중입니다

그러나 언제까지나 오류투성이 전통을 강요할 수는 없었다. 코페르니쿠스에 대한 이단 판정이 철회되기 훨씬 전부터 태양중심설은 이미 새로운 정설로 입지를 굳혔다. 코페르니쿠스 가설의 모순과 오류는 갈

릴레이, 아이작 뉴턴 등 뛰어난 후배들의 지성으로 점진적으로 해결되었다. 정통에 맞서 등장하는 '새로움'은 이제 막 태어났기에 아직 불완전하고, 더 많은 설명이 뒷받침되기까지 여러 풀리지 않는 문제를 내포할 수밖에 없다. 이런 이유로 코페르니쿠스의 의견을 묵살했던 당대인들은 그의 주장이 천문학과 물리학을 뒤엎는 변화의 문이 되리라고는 꿈에도 생각하지 못했다.

나 역시 누군가의 꼰대가 될 수 있는 입장이 되었다. 무엇이 꼰대를 만드는가? 여러 이유가 있겠지만 '자기 세대가 흘러가는 것에 대한 아쉬움'이 한 가지 원인이 아닐까 싶다. 누구에게나 제자리를 지키려는 관성이 있다. 새로운 지식, 사고, 삶의 방식이 흘러올수록 나의 익숙한 터전은 쓸려가버린다는 위기의식이 발동한다. 결국 '라떼' 강요는 무조건 내 것을 사수하려는 삐뚤어진 자기애로부터 비롯되는 것은 아닐까.

전통에 대한 도전 없이 인류사의 수많은 발전은 존재할 수 없었다. 이는 역으로 전통이 있기에 이후의 발전이 가능했다는 말이기도 하다. 아리스토텔레스가 있었기에 프톨레마이오스가 있었고, 프톨레마이오스가 있었기에 코페르니쿠스가 있었다. 코페르니쿠스의 이론은 사실상 프톨레마이오스 체계에서 태양과 지구의 위치만 바꾼 정도였다. 이것이 획기적인 변화였으나, 그의 사상은 전통의 테두리 안에 상당히 깊숙이 머물러 있었다. 이로 인해 '전통의 반항아'라는 그의 호칭이 무색할 만큼 후대는 그를 '너무 프톨레마이오스적'이라고 비판했다.

한편 갈릴레이는 코페르니쿠스의 계승자이지만, 동시에 코페르니쿠스의 여러 허점을 발견하고 반박했다. 갈릴레이에게는 코페르니쿠스

자꾸 '라떼'를 권하는 꼰대들에게

얀 마테이코, 「천문학자 코페르니쿠스, 신과의 대화」(부분)

가 '라떼'였고, 갈릴레이 역시 뉴턴에 의해 새로운 '라떼'가 되었다. 그러니 전통과 새로움, 둘 중 무엇이 남고 사라지느냐의 문제가 아니다. 전통의 기반 위에 새로움이 쌓여 서로 깎이고 혼합되면서 더 차원 높고 이상적인 새로운 전통을 창조해가기 때문이다.

앞으로 나이가 들어 새로움이 귀찮아지고, 익숙함에 안주하게 될 때마다 나는 이 그림을 기억의 서랍에서 꺼내보려 한다. 코페르니쿠스가 되기 위해서가 아니다. 내 주변에 있을 코페르니쿠스들을 상기하며 타인의 말에 더 귀를 기울이고, 설령 그것이 나를 향한 도전이 될지라도 열린 마음으로 토론할 수 있는 진정한 어른이 되고 싶어서다.

당신의 '라떼'는 버려지는 게 아니라 더 맛있어지는 과정이라는 것. 이것이 과거의 인정을 그리워하는 이들에게 나름의 위로가 될 수 있을까? 그렇게 믿고 지나가는 것들을 향한 아쉬움을 조금은 내려놓으라고, 나의 꼰대들과 꼰대가 될지 모를 나 자신에게 권하고 싶다.

3부

고요히 바라보는 시간

남의 나라를
자주 그리워하고는 해

클로드 모네, '런던 템스강' 연작

'2024년 파리 올림픽'이라는 말에 오랜만에 가슴이 뛰었다. 2021년 여름을 장식한 도쿄 올림픽에서 가장 흥미진진한 순간은 다음 개최지인 파리 홍보 영상이 방영되는 그 짧은 시간이었다. 내 나라 선수들을 응원할 때보다 남의 나라 광경을 보며 더 몰입했다는 사실이 다소 죄스럽기는 하지만 어쩔 수 없었다. 무엇이든 짝사랑의 열기를 능가할 만큼 뜨거운 감정은 없기에.

맞다. 나는 꽤 오랜 시간 파리를 짝사랑해왔다. 파리를 좋아하게 된 계기는 예정에 없던 프랑스어가 내 인생에 들어오면서부터다. 때는 열여섯 살. 엉겁결에 지원한 외국어고등학교에서 1지망한 중국어과는 떨어지고, 2지망에 무념무상으로 쓴 프랑스어과에 합격했다. 한자와는 매우 사이가 나쁜 내가 왜 중국어과를 지원했는지, 돌이켜보면 떨어지길 천만다행이었다. 나의 모교는 전공어 학습을 굉장히 중시했다. 수

업 시수도 많았고, 언어 외에도 그 나라 역사와 문화를 알도록 많은 지식을 접하게 했다. 만약 프랑스가 아니었다면 그렇게 재밌게 공부할 수 있었을까 싶다.

'낭랑 고딩'이었던 나는 프랑스혁명사를 배우며 설레었고, 프랑스인들이 민족정신처럼 외치는 톨레랑스와 자유에 몰입했다. 어느 정도였냐면 그즈음 여러 대학에서 '자유전공'이라는 정체 모를 학과가 신설되고 있었는데, 그저 '자유'라는 단어가 좋아 그 학과에 지원했다. 낭만과 치기에 젖은 10대 소녀에게 프랑스는 딱 어울리는 나라였다. 언어를 배우고 처음 간 파리에서 책으로만 배운 역사의 현장들을 직접 확인하고, 우연히 만난 각국 사람들과 깊고 얕은 대화를 나누고, 새벽에 갓 구어진 바게트까지 먹었을 때, 이 도시를 더 본격적으로 사랑하게 될 것임을 알았다.

그후 몇 번이나 다시 파리를 찾았다. 유럽이 쉽게 자주 갈 수 있는 곳은 아니었기에 여러 아름다운 도시들을 제쳐두고 또 파리에 가는 것은 '찐사랑' 없이는 불가능했다. 계속 파리로 돌아간 이유는 늘 이전의 추억 때문이었다. 주변 사람들은 '파리는 기대가 큰 만큼 실망도 큰 도시'라고 했다. 나 역시 파리에 싫어하는 점도 많지만, 그것을 능가하는 그리운 추억들이 늘 내 발길을 다시 그 도시로 향하게 했다.

그래서 언제부터인가 파리를 떠날 때 '안녕'이라는 작별인사를 하지 않았다. 지금 남기고 가는 새로운 기억들이 나를 또 이곳으로 불러올 것을 알았기 때문에. 떠나는 순간부터 그리움을 가득 안은 채 나는 "A très bientôt!(곧 또 보자)"라고 약속했다.

그리움으로 그린 작품

나에게 클로드 모네Claude Monet는 인상주의의 창시자이자 예쁜 그림을 그리는 화가, 그 이상도 이하도 아니었다. 그에 대해 더 자세히 알아보기 시작한 때는 파리 오르세미술관에서 한 작품을 본 이후였다. 그곳에 전시된 모네의 그림들을 훑어보다 한 작품에 흐릿하게 그려진 런던 빅토리아타워의 윤곽을 발견하고 반가운 마음에 멈춰 섰다.

"여기는 런던이네요?" 그때 나는 한인 민박에서 만난, 낭트대학교 미술사학도 언니와 함께 오르세미술관에 오는 행운을 누리고 있었다. 마냥 프랑스인으로만 알던 모네가 런던을 그렸다는 점이 흥미로워 물었다. 그녀는 간단히 대답하길, 모네가 유명해지기 전에 잠시 영국에 산 적이 있었고, '런던을 그리워하다' 이후 다시 와서 많은 작품을 남겼다고 했다. 템스 강가에서 그린 작품만 100점이 넘을 거라고.

'그리워했다'는 말이 왜인지 굉장히 로맨틱하게 들렸다. 그 표현이 아니었다면 내가 모네의 런던 작품들에 그렇게 큰 관심을 갖지는 않았을지 모른다. 파리가 그리워 계속 찾아오는 이방인으로서, 종종 런던에 와서 같은 장소에서만 100여 점의 작품을 남긴 모네의 마음을 조금은 알 것 같았다.

파리에 오면 에펠탑이 보이는 센 강변에서 하염없이 시간을 보내고는 한다. 이 순간을 기억하고 싶어 열심히 사진과 영상을 찍지만 어떤 기록으로도 지금 피부로 느끼는 현장의 공기를 다 담을 수 없음을 알기에 보고 있으면서도 그립고 기록하면서도 늘 아쉬웠다. 그렇지만 그냥 눈으로 보고 사라지는 것은 더 싫으니 어떻게든 눈앞의 현실을 기

피에르 오귀스트 르누아르,
「클로드 모네」, 캔버스에 유
채, 84×60.5cm, 1875년,
파리 오르세미술관

록하고 간직하는 수밖에 없었다. 내가 그림을 잘 그렸다면 아마 이 장
소 저 장소 옮겨다니며 여러 버전의 에펠탑 스케치를 남겼을 터이다.

인상주의의 대가 모네와 일개 여행객인 나 사이에는 엄청난 간극
이 있지만 정서적으로는 그도 나와 비슷한 마음이지 않았을까. 곧 떠
나야 할 도시의 아름다움을 소멸되지 않는 형태로 저장해놓고 남들에
게도 자랑하듯 보여주고 그리울 때마다 꺼내보고 싶은 그런 마음 말이
다. 템스 강가에 앉아 시간과 날씨에 따라 요리조리 변하는 풍경을 목
격하며 그 하나하나를 얼마나 기록하고 싶었을지 그 마음이 충분히

남의 나라를 자주 그리워하고는 해

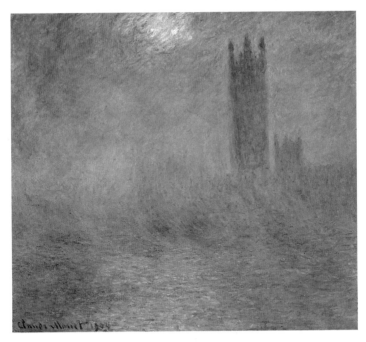

클로드 모네, 「런던 국회의사당, 안개 사이로 비추는 태양」, 캔버스에 유채, 81.5×92.5cm, 1904년, 파리 오르세미술관

이해된다.

오르세미술관에서 만난 작품은 모네의 '런던 템스강' 연작 중 하나였다. 해질녘 안개 속으로 뿌옇게 보이는 런던의 국회의사당을 그렸다. 짙게 깔린 붉은 노을이 템스강 수면 위로 반사되면서 따뜻하면서도 신비로운 분위기를 자아낸다. 다른 화가가 동일 주제를 반복해서 그렸다고 하면 그것을 다 봐야겠다는 생각은 하지 않았을 텐데, 모네니까, 그가 같은 풍경을 얼마나 색다르게 그려냈을지 기대됐다. 그 한 장 한 장

에 담긴 런던을 향한 모네의 애정과 그리움을 읽고 그 감정에 더 깊이 공감하고 싶었다.

첫 만남, 그리고 돌아온다는 약속

모네와 런던의 첫 만남은 그다지 낭만적이지 않았다. 런던에 처음 도착했을 때, 모네는 자의 반 타의 반으로 자국에서 도망쳐나온 피난민 신세였다. 때는 1870년 겨울로, 프로이센-프랑스전쟁(1870~71)이 치열하게 벌어지던 와중이었다. 이 전쟁은 19세기 말 유럽의 패권 경쟁에서 프랑스가 한발 물러나고 프로이센이 독일을 통일하며 신흥 강자로 부상하는 중요한 분기점이 되었다.

전쟁은 프랑스의 선전포고로 시작됐지만 사실상 프랑스군은 아무 준비가 되어 있지 않았다. 반면 프로이센은 철저한 외교적·군사적 계획 아래 발 빠르게 움직이며 프랑스를 압박했고, 스당에서 나폴레옹 3세를 포위함으로써 결정적 승기를 잡았다. 이때부터 파리에서는 제정이 폐지되고 급하게 제3공화정이 세워지는 등 깊은 혼돈의 시기가 시작됐다.

이 무렵 모네는 징집을 피하기 위해 파리를 떠나기로 결심했다. 이미 프로이센군이 파리를 포위한 상태였기에 파리에서는 정상적인 생활이 불가능했다. 당시 피난을 떠난 프랑스 예술가들은 대부분 런던을 피신처로 삼았다. 영국은 프랑스의 동맹국이었기에 이주가 어렵지 않았다. 여권이나 비자는 필요하지 않았고 국경 제한도 없었다. 일단 런

안톤 폰 베르너, 「독일제국 선포」, 캔버스에 유채, 250×250cm, 1885년, 아우뮐레 비스마르크박물관
프로이센은 1871년 1월 베르사유궁전에서 통일 독일제국을 선포했다.

던에 오기만 하면 먼저 정착해 살고 있는 이민자들의 도움으로 숙소를 구할 수 있었다.

　같은 방식으로 모네도 1870년 말 런던에 정착했다. 아내 카미유, 갓 태어난 아들 장과 함께였다. 나이 서른에 갑작스레 맞이한 런던살이는 그에게 분명 힘겨운 도전이었다. 생활은 궁핍했고 영어도 할 줄 몰랐으며 덤으로 변덕스러운 날씨까지 짜증을 돋우었다. 모네는 주로 야외에서 그림을 그렸기 때문에 매일같이 내리는 비는 작품활동에 가장 큰 방해물이었다. 하필이면 런던의 계절 중 최악인 겨울에 런던생활을 시작했으니, 모네가 이 도시를 싫어하게 되지 않은 것만으로도 다행스

　　　　　　　　　　　　　　　　　　　　　3부 고요히 바라보는 시간

러울 정도다.

어쩔 수 없이 시작한 타지살이였지만 모네는 같은 처지의 동료 예술가들 덕분에 런던에서 좋은 기억을 남길 수 있었다. 모네가 가깝게 지낸 화가 중에는 그의 스승 격인 샤를 프랑수아 도비니, 그와 함께 인상주의의 시대를 열게 될 카미유 피사로 등이 있었다. 이들이 런던에서 피난생활을 할 당시에는 아직 인상주의 화풍이 정립되지 않았을뿐더러 그 이름도 등장하기 전이었다. 그러나 그때부터도 이들은 이미 비슷한 화풍과 신념을 공유하고 있었다. 바로 작업실이 아닌 야외에서 빛과 함께 변화하는 자연을 관찰하고, 대상의 정밀한 묘사보다는 순간 포착된 인상과 느낌을 진실하게 그려내야 한다는 믿음이었다.

모네에게 런던에서의 나날은 본의 아니게 동료들과 오랜 시간 함께하며 그들이 추구하는 새로운 화풍을 탐구하는 좋은 기회가 되었다. 모네와 피사로는 영국의 풍경화가 존 컨스터블, 조지프 말러드 윌리엄 터너의 작품을 감상하며 자신들의 신념에 더 큰 확신을 얻었다. 모네는 터너의 몽롱하면서도 과감한 빛과 안개 처리 방식에 깊은 감명을 받았다고 알려져 있다.

런던에 머무는 반년 동안 모네는 많은 작품을 그리진 않았다. 아마 낯선 도시를 탐방하고 적응하는 일만으로 시간이 부족했을 터이다. 이미 최고의 산업도시였던 런던은 당시 한 차원 더 새로운 모습으로 변화될 준비를 하고 있었다. 템스강 주변에는 앞으로 런던의 명소가 될 건축물들이 신축되던 참이었다. 1834년 대화재로 소실됐던 국회의사당이 재건되었고, 웨스트민스터다리와 빅토리아제방도 이즈음 완성되

남의 나라를 자주 그리워하고는 해

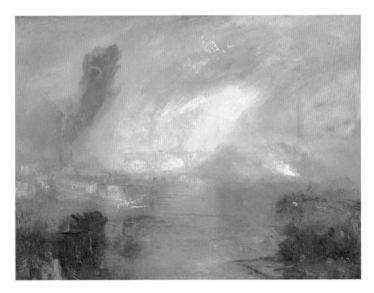

조지프 말러드 윌리엄 터너, 「워털루다리 너머의 템스강」, 캔버스에 유채, 90.5×121cm, 1835년경~40년, 런던 테이트브리튼

었다.

모네는 템스강을 따라 걸으며 수면 위로 가득차는 안개를 자주 바라보았다. 빛과 안개가 만나 수시로 변화하는 풍경은 곧 인상주의의 아버지가 될 젊은 모네의 마음을 사로잡았다. 그때의 인상을 담아낸 작품이 「웨스트민스터다리 밑 템스강」이다. 더불어 런던의 수많은 공원들도 모네가 좋아하는 작업 공간 중 하나였다.

1871년 5월, 전쟁이 끝나자 모네는 런던생활을 정리하고 파리로 돌아갔다. 하지만 런던에서의 6개월은 모네의 열정을 다 펼치기에 충분한 시간은 아니었다. 그는 런던을 떠나며 '다시 돌아오겠다'고 굳게 다

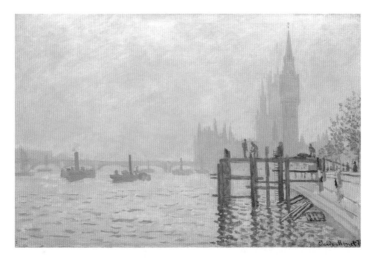

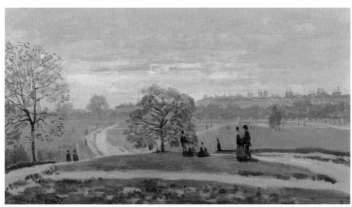

위 클로드 모네, 「웨스트민스터다리 밑 템스강」, 캔버스에 유채, 47×73cm, 1871년경, 런던 내셔널갤러리

아래 클로드 모네, 「런던 하이드파크」, 캔버스에 유채, 40.5×74cm, 1871년경, RISD박물관 모네가 피난생활 당시 기록한 런던의 풍경이다.

짐했다. 불확실한 나날의 연속이었지만, 그곳에는 모네에게 쉼과 영감을 불어넣어준 풍경들이 남아 있었고, 동료들과 미래를 꿈꾸며 나누었던 대화들이 새겨져 있었다. 모네는 모든 것을 추억으로 묻어둔 채 떠났다. 그리고 스스로와의 약속을 잊지 않고 런던에 돌아왔을 때는 30년의 세월이 흐른 뒤였다.

다시 만난 도시를 그리다

파리로 돌아온 모네는 같은 화풍을 공유하는 화가들과 본격적으로 작품활동을 시작했다. 1873년 12월, 모네, 르누아르, 피사로, 알프레드 시슬레, 세잔, 드가 등이 모여 '화가·조각가·판화가 익명 협회'를 설립하고 그들의 스타일을 보여줄 독립 전시회를 준비했다. 1874년 4월, 드디어 첫 전시회가 열렸다. 루키들을 향한 혼재된 반응이 존재했으나 모네에게는 특히 격렬한 비판이 쏟아졌다. 평론가 루이 르루아는 모네의 작품 「인상, 해돋이」에서 '인상'이라는 단어를 따와 모네와 동료들을 "인상파"라고 조롱했다.

르루아는 "빠르게 대충 그려내는" 이들의 "무성의"를 비꼬기 위해 인상파라는 표현을 쓴 것이었지만, 이는 곧 대중적으로 널리 사용되고 당사자들도 환영하는 이름이 되었다. 전통 회화법을 고수하는 이들의 비난에도 불구하고 인상주의 화풍은 빠르게 유행의 선두에 섰다. 인상주의의 범주에는 하나로 포괄할 수 없는 다양한 스타일과 변이가 존재했지만 모네는 항상 가장 순수한 인상주의자로 남아 있었다. 1874년부

클로드 모네, 「인상, 해돋이」, 캔버스에 유채, 48×63cm, 1872년, 파리 마르모탕모네미술관
'인상주의'라는 용어가 만들어지는 계기가 된 작품이다.

터 1886년까지 동료들과 함께 여덟 번의 전시회를 열면서 모네는 인상
주의를 가장 모던하고 세련된 화풍으로 끌어올렸다.

　1899년, 모네는 성공한 화가가 되어 런던에 돌아왔다. 어느덧 60세
에 가까운 나이였다. 짧지 않은 세월 동안 모네는 종종 런던에서의 추
억을 떠올리며 투박하고 불안정했으나 희망으로 설레었고 하고픈 일이
가득했던 젊은 날의 자신을 그리워했을 것이다. 모든 것을 가진 화가가
아무것도 가지지 못했던 그 출발선으로 돌아가 화가로서의 첫 열정을
되살리고 싶었으리라고 추측한다. 그렇게 런던에 돌아온 모네는 30년
전에는 미처 하지 못했던, 이 도시에서 그가 사랑하는 것들을 기록하

　　　　　　　　　　　　남의 나라를 자주 그리워하고는 해

는 작업에 착수했다.

모네는 1899~1901년 사이, 런던을 총 세 번 방문했다. 한번 올 때마다 템스강이 잘 보이는 숙소에 몇 주씩 머무르며 주변의 풍경을 반복해서 그렸다. 모네를 깊이 사로잡은 경관은 세 가지, 워털루다리, 채링크로스다리, 그리고 국회의사당이었다. 제멋대로인 날씨 때문에 작업에 차질이 생길 때가 많았지만, 그때마다 형형색색의 새로운 풍경이 펼쳐졌기에 궁극적으로 이곳에서의 작업은 모네에게 큰 즐거움이었다. 그가 느낀 흥미진진함이 단번에 드러나는 편지 몇 편을 소개한다. 두번째 아내 알리스에게 보낸 편지로, 행간에서 획획 변하는 날씨와 그에 따라 온탕과 냉탕을 오가는 그의 기분을 읽을 수 있다.

끝없는 비에도 불구하고 오늘의 일과는 잘 마쳤답니다. (……) 단 하루도 같은 날이 없어 작업이 매우 어렵지만 어쨌든 나는 강해질 거예요. 어제는 해가 뜨고 아름다운 안개와 찬란한 일몰이 있었어요. 오늘은 비와 안개로 가득해 오후 4시에 전깃불을 켜고 당신에게 편지를 쓰고 있네요. 어제는 거의 오후 6시까지 햇빛 아래에서 일할 수 있었는데 말이에요.

─1900년 2월 17일 토요일, 오후 4시

오늘 이른 아침에는 아주 기이한, 샛노란 안개가 꼈어요. 그것의 인상이 아주 나쁘지는 않아요. 안개는 항상 아름답지만, 사실 매우 가변적이에요. 그래서 지금까지 여러 장의 워털루다리와 국회의사당을 새

로 시작해야 했어요. (……) 아아, 안개가 옅어질 기미가 없어 아침을 헛되이 보내게 될 것 같아요. (……) 그런데 지금 다시 해가 떴네요. 이 번에는 태양이 좀 머물러 있으려나요?

—1900년 2월 26일 월요일, 오전 10시

내가 얼마나 환상적인 하루를 보냈는지 말로 다 할 수 없어요. 이곳에 는 아주 멋진 것들이 있지만, 그것이 5분도 지속되지 않아 정말 나를 미치게 만들어요. 맞아요, 화가에게 이보다 더 특별한 나라는 없을 거 예요.

—1901년 2월 3일 일요일, 오후 2시 30분

템스강의 풍경이 다른 질감과 색채로 변신할 때마다 모네는 그 순 간을 기록하기 위해 새로운 캔버스를 꺼내야 했다. 그러나 한번 시작한 캔버스를 완성하기도 전에 날씨는 금세 변덕을 부리며 완연히 다른 모 습으로 바뀌었다. 그러다보니 나중에는 캔버스가 모자랄 정도로 미완 성 작품이 쌓여만 갔다. 여행을 마칠 때마다 모네는 수십 개의 캔버스 와 함께 귀국했다.

마지막 런던 여행 이후 모네는 그의 본가 지베르니에서 '런던 템스 강' 연작을 완성하는 시간을 보냈다. 대부분 기억에 의존했고, 사진의 도움을 받기도 했다. 엄밀히 말해 이러한 작업 방식은 그의 인상주의 적 신념에 부합하지 않았다. 하지만 어쩌겠는가. 그때의 풍경은 이미 지 나갔고, 화폭은 완성해야 했던 것을. 결국 모네는 거의 모든 시간, 모든

남의 나라를 자주 그리워하고는 해

위 클로드 모네, 「국회의사당, 일몰」, 캔버스에 유채, 81.6×93cm, 1902년, 개인 소장
아래 클로드 모네, 「워털루다리」, 캔버스에 유채, 63.5×98.42cm, 1903년, 덴버미술관

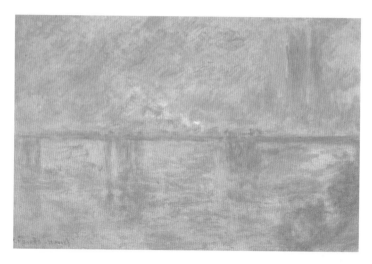

클로드 모네, 「런던 채링크로스다리」, 캔버스에 유채, 65.3×100cm, 1902년, 도쿄 국립서양
미술관

날씨 속 런던을 재현했다고 봐도 무방할 만큼 런던이 연출하는 각양각
색의 아름다움을 기록하는 작업을 완수했다. 템스강 풍경만 120점(워
털루다리 41점, 채링크로스다리 37점, 국회의사당 46점) 넘게 그렸으니 이
정도면 대단한 집념이자 '찐 사랑'이었다.

'런던 템스강' 연작에는 런던을 향한 모네의 뜨거운 애정이 담겨 있
다. 다시 만난 도시, 그러나 곧 다시 떠나야 하는 도시를 그는 한순간
도 놓치지 않기 위해 오랜 시간 열중해 바라보았다. 지금 이 시간이 지
나면 이 순간도 그리움으로 남을 것을 알기에, 주어진 기회에 할 수 있
는 한 최선을 다해 기록하는 수밖에 없었을 터이다. 그랬기에 남들은
지나치는 미학의 순간을 포착해냈고, 전 세계인이 보고 싶어하는 아름
다운 작품을 그릴 수 있었다.

남의 나라를 자주 그리워하고는 해

덕분에 그저 '세계의 공장' 혹은 '제국의 수도'라는 투박한 이미지로 남을 뻔했던 19세기 말 런던에, 일순간이라도 낭만과 신비로움이 존재했음을 우리에게 확인시켜주었다. 모네로서는 그것이 불안했던 나날에 거처가 되어주고 화가로서 영감을 선사해준 도시에 해줄 수 있는 최고의 선물이 아니었을까. 런던은 도시의 아름다움을 발견해 사라지지 않는 옷을 입혀준 모네의 연모에 큰 빚을 지고 있다 해도 과언이 아니다.

당신은 나를 그립게 만든다

참 독특하고 낭만적인 프랑스어 표현이 있다. 바로 그리움을 나타낼 때 쓰는 말이다. 한국어나 영어에서는 무언가 그립다고 말할 때 항상 그리움의 주체를 주어로 삼고 '그리워하다'라는 동사를 사용한다. '나는 네가 그립다' 'I miss you' 같은 식으로 말이다. 그런데 프랑스어에서는 이렇게 말하지 않는다. 그리움의 주체가 아닌 대상을 주어로 삼고, 그 대상이 나를 '부족하게 한다manquer'고 표현한다. "난 네가 그립다"라고 말하는 대신 "너는 나를 부족하게 해" "너로 인해 나는 지금 채워지지 못해 부족해"라고 간곡히 마음을 전한다.

Tu me manques.
너는 나를 부족하게 한다.

모네처럼 나 역시 추억을 두고 온 도시, 돌아가고 싶은 도시가 있기

에 그의 작품을 보는 것만으로 내 안에 묻혀 있던 그리움이 함께 되살아난다. 그리움이 피어나는 즉시 파리 곳곳이 눈앞에 선연히 펼쳐진다. 무언가를 그리워하는 감정의 주체는 나이지만, 그 감정은 항상 대상을 수반한다. 아니, 대상 없이는 존재할 수 없는 감정이다. 그러니 그리움을 표현할 때 '내'가 아닌 나를 그립게 만드는 '그 대상'을 주어로 삼는 사고방식이 더 타당할지도 모르겠다.

프랑스식 사고에서 그리움은 부족과 결핍으로부터 시작된다. 모네는 명예, 성공, 부, 사랑을 다 얻은 순간에도 부족함을 느꼈다. 그 결핍의 일부는 런던에서의 젊은 날이 점점 멀어져가는 상태에서 왔다. 런던이 그를 부족하게 만들었으니, 런던에 돌아감으로써 그 결핍을 채웠다. 그리고 자신이 그리워할 런던을 캔버스에 꽉꽉 채워 함께 프랑스로 돌아왔다. 그리움을 부족과 동일시하는 프랑스인다운 대처 방식이었다.

파리를 향한 나의 그리움도 파리에서의 시간들이 점점 멀어져간다는 결핍에서 일어나는 감정이다. 물론 파리에 돌아간다고 해서 모든 그리움이 해소되지는 않을 것이다. 나를 그립게 만드는 그때의 나, 그때의 사람들, 그때의 열정과 무모함까지 다 되찾을 수는 없기 때문이다. 그렇지만 자신의 그리움에 할 수 있는 최선으로 대처한 모네처럼, 나도 언젠가 나의 그리움을 해결하기 위해 다시 파리로 돌아갈 것이다. 내가 그리워하는 순간들이 새겨진 물리적 공간을 다시금 거닐며, 과거의 감정들과 되뇌었던 꿈, 스스로에게 했던 다짐들을 기억해내고 싶다. 그러다보면 그 도시는 새로운 그리움이 될 또다른 시간들을 내게 아낌없이 선물해주리라.

그때가 되면, 모네만큼은 불가능하겠지만 나의 추억을 간직해준 도시에 감사를 표하는 마음으로 그곳의 아름다움을 어떤 형태로든 기록하고 싶다. 그때까지 파리는 나를 계속 그립게 만들 것 같다.

이사갑니다,
더 나은 삶을 희망하며

조지프 말러드 윌리엄 터너, 「퀼른, 정기선의 도착—저녁」

이사를 마쳤다. 서울에서 서울로의 이사였고, 생활 터전도 크게 달라지지 않아 엄청난 변화는 아니었다. 그럼에도 '이사'라는 단어가 주는 무게감은 절대 가볍지 않았다. 이사는 나를 둘러싼 육면체의 공간이 전면 바뀌는 일이다. 그러니 물리적 거리가 어떠하든, 한 집에서 다른 집으로의 이동은 당사자에게 새로운 삶의 국면을 의미한다. 소소한 이사였지만 새로운 공간과 새 삶의 방식에 대비해 원래 일상의 많은 부분을 정비하고, 정든 곳과 이별할 충분한 준비를 해야 했다.

근 몇 주는 버려야 할 물건들과 사투를 벌였다. '혼자 사는 집에 웬 짐이 이리 많은지.' 한창 투덜대며 짐 정리를 하던 어느 주말이었다. 몇 번의 분리수거를 거쳐 옷 수거함까지 꽉꽉 채우고 돌아와 남은 일거리를 무시한 채 잠시 누웠다. 무심하게 휴대폰 화면을 쓸어올리던 중 한 영상이 눈에 들어왔다. '경상도에서 24년째, 정말 서울 가야 취업하나

요?'라는 제목의 영상이었다. 이사를 앞두고 공감 지수가 올라간 까닭인지, 가까운 이사로도 이렇게 난리법석을 떨고 있는데 멀리 이동해야 하는 사람들은 얼마나 귀찮을까 생각하며 영상을 보기 시작했다.

경상남도 진주에서 취업을 준비중인 현주 씨의 이야기였다. 진주에서 나고 자랐지만 취업을 위해서는 서울을 기웃대야 하는 현실, 정말로 취업이 된다면 서울에서 혼자 살아가야 할 막막함, 이와 공존하는 서울살이를 향한 막연한 기대와 설렘까지. 짧은 영상에 담긴 한 사람의 이야기는 내가 미처 돌아보지 못한 현실을 마주하게 했다.

간단한 이사를 앞두고 '이사 = 귀찮음'이라는 단순한 공식으로 정의하고 있던 내 모습이 철부지 같아 순간 부끄러웠다. 대개 이사는 살아온 모든 터전과 환경을 벗어나 완전히 낯선 세상으로 진입하는 일이다. 기거하는 공간만 달라지는 것이 아니라 나아가 앞으로 내가 할 일, 만날 사람, 생활 방식 등이 전부 바뀐다.

'거주 이전의 자유'가 있는 나라에서 누가 강제로 이동을 시킬까마는, 모든 이사가 100퍼센트 자의로 이뤄지지는 않는다. 익숙하고 편한 공간에 있고 싶어도 크고 작은 이사를 단행할 수밖에 없는 갖가지 이유들이 있다. 누군가는 더 많은 기회를 찾아서, 또다른 누군가는 원래의 보금자리를 잃어버려서, 두려움과 설렘이 혼재하는 마음으로 낯선 땅에 발을 내디딘다.

이사의 이유가 무엇이든, 이사를 하며 더 나은 미래를 꿈꾸지 않는 사람이 있을까. 자의로든 타의로든 새로운 터전에 들어갈 때는 그곳에서 펼쳐질 새 삶을 희망으로 그려보기 마련이다. 거처를 옮긴다고 그

사람이나 그 사람을 둘러싼 사회가 달라지는 것이 아님을 알면서도 삶의 공간이 바뀌는 만큼 새로운 인생을 살 수 있으리라는 기대, 이사는 그런 희망이 피어나게 한다.

도시로 떠나는 사람들

이사를 생각할 때 나는 조지프 말러드 윌리엄 터너J. M. W. Turner의 그림들이 떠오른다. 영국의 국민화가 터너는 18세기 말에서 19세기 중반, 산업혁명이 개화하고 만개하는 시대에 살았다. 런던에서 산업화의 일거수일투족을 목격하며 자란 그는 그 시대의 상징과 같은 증기기관에 완전히 매료되었다.

조지프 말러드 윌리엄 터너, 「자화상」, 캔버스에 유채, 74.3× 58.4cm, 1799년경, 런던 테이트브리튼

이사갑니다, 더 나은 삶을 희망하며

조지프 말러드 윌리엄 터너, 「비, 증기, 속도」, 캔버스에 유채, 91×121.8cm, 1844년, 런던 내셔널갤러리

　18세기 말, 증기기관의 개량으로 시작된 영국의 산업화는 증기기관이 선박과 열차에 접붙여지면서부터 비로소 모터를 달았다. 사람과 물자를 싣고 거침없이 달리는 증기선과 증기기관차는 당대인들의 경외심을 자아냈다. 난생처음 목격한 그 속도감에 사람들은 스스로 일군 문명의 괴력을 단번에 실감했다.

　터너도 그중 한 명이었다. 터너는 누구보다 적극적으로 산업혁명을 예술의 소재로 받아들였다. 그의 대표작 「비, 증기, 속도」는 달리는 기차 안에서 창밖으로 머리를 내밀고, 빠르고 강하게 쏟아지는 비를 몸소 체험한 결과물이었다. 산업기계와 자연이 얽혀 만들어내는 장관은

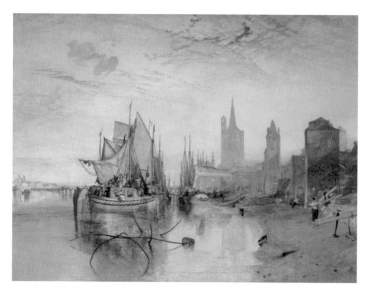

조지프 말러드 윌리엄 터너, 「쾰른, 정기선의 도착—저녁」, 캔버스에 유채, 168.6×224.2cm, 1826년, 뉴욕 프릭컬렉션

터너에게 깊은 인상을 남겼다.

　열차 이전에 그가 더 자주 그린 소재는 증기선이었다. 19세기 초, 열차보다 먼저 상용화된 증기선은 주로 연안과 근해에서 여객 운송에 사용되었다. 여행가이자 모험가였던 터너는 이 증기선을 타고 영국과 유럽 각국의 도시들을 왕래했다. 그 결과, 한창 발전중인 산업도시의 항구는 터너 작품의 단골 주제가 되었다. 그는 새로운 곳에 갈 때마다 항구를 오가는 정기선과 도시민을 관찰하며 도시의 역동성을 화폭에 담아냈다.

　항구는 도시의 맨 가장자리로, 만남과 작별이 연속되는 무대다. 터

　　　　　　　　이사갑니다, 더 나은 삶을 희망하며

너는 항구에 서서 도시를 즐겨 바라보았다. 그래서인지 터너의 그림을 볼 때면 얼마나 많은 사람들이 새 희망을 안고 이곳에 다다랐을지, 또 어떤 시간을 보내다 이곳을 떠났을지 하는 상상에 잠긴다. 터너는 여행객으로 잠시 도시에 머물렀으나 그가 그린 항구 속 대다수 사람들에게 이곳은 새롭게 정착할 삶의 터전이자 생계 현장이었다.

도시는 태생적으로 유동적인 공간이지만 19세기를 거치며 더 급격한 인구 성장을 겪었다. 먼저는 영국에서, 이후 서유럽을 넘어 동유럽까지 도시화는 산업화와 함께 거스를 수 없는 시대 흐름이 되었다. 대표 주자였던 영국의 경우 1800년대에 200만 명 수준이던 도시 인구는 1900년대에 3000만 명으로 증가했다. 그중에서도 가장 가파른 상승세를 경험한 런던의 인구는 대략 1801년 90만 명, 1900년 500만 명, 1911년 700만 명으로 늘었다.

도시로 이동하는 이유는 '더 나은 삶'을 위해서였다. 도시에는 공장과 대자본, 다시 말해 일자리와 문화가 있었다. 이는 새로운 기회를 찾는 사업가, 노동자, 상인 그 누구에게라도 도시로 갈 충분한 사유가 되었다. 그렇게 형성된 산업도시는 그야말로 이방인들의 세계였다. 대부분의 도시민들은 거기서 나고 자란 토박이가 아닌 타지에서 유입된 정착민이었다. 이들은 모두 저마다의 꿈과 이상을 품고 고향을 떠나왔다. 모두에게 낯선 이 공간은 매일같이 다른 사람, 다른 풍경, 다른 활동으로 채워지며 익숙해질 틈을 주지 않고 변화하고 발달하고 팽창해 나갔다.

거주 이전의 '자유'

누군가 새 삶을 기대하며 다른 장소로 이동할 수 있다면, 이는 기본적으로 그가 자유민freeman이기 때문이다. 오늘날 대한민국을 포함한 각국의 헌법은 거주·이전의 자유를 국민의 기본권으로 인정한다. 세계인권선언도 마찬가지다. 지금은 너무나 당연한 권리를 근대국가 형성 과정에서 굳이 법으로 명시했던 이유는 이러한 자유가 없는 상태가 역사적으로 더 유래 깊고 보편적인 상태였기 때문이다.

유럽의 봉건제에서 대다수 농민은 거주 이전의 자유를 누리지 못했다. 중세 유럽의 경제는 부동 자산인 토지를 기반으로 했고, 토지 경작을 통해 생산되는 작물이 경제의 대부분을 구성했다. 이런 경제체제에서 농민은 토지에 묶여 있는 생산수단으로, 토지 소유자인 영주의 재산으로 취급되었다. 농민은 토지를 분여받은 대가로 그에 상응하는 노동력을 제공해야 했기에 영주에게 인신이 예속되어 있었다. 영주직영지에서 주 2~3회 부역을 수행했고, 인두세, 혼인세, 사망세 등 인신에 부과되는 세금을 내야 했다. 토지의 부속물과 같았던 농민들에게는 거주 이전의 자유뿐만 아니라 혼인의 자유, 직업 변경의 자유도 없었다. 이들은 노예와 자유농 사이 어딘가에 있는 농노들이었다. 그랬던 그들에게 어떻게 타지역으로 이주하는 자유가 주어졌을까?

'자유'란 그 단어가 내뿜는 희망의 크기만큼 잔혹함을 내포한 가치이기도 하다. 역사를 보면 특정한 자유의 증진은 다른 무언가의 박탈과 함께 이루어지고, 자유에 비례해 감당해야 할 불안과 혼돈도 커지는 경우가 많았다.

이사갑니다, 더 나은 삶을 희망하며

요스트 코르넬리스 드로흐슬로트, 「마을 거리」, 패널에 유채, 48×73cm, 1650년대, 개인 소장
중세 장원의 풍경을 담은 그림이다.

봉건적 신분제가 비교적 빨리 와해된 잉글랜드의 사례를 보자. 1300년경만 해도 잉글랜드 농민 대다수가 농노였으나 1500년경 영주에게 인신이 예속된 농민은 거의 없었다. 이는 상당 부분 중세 말 화폐경제가 성장한 결과였다. 화폐의 가치성이 높아지자 영주들은 농노에게 제공받던 부역을 점차 화폐 지대로 바꾸어 받길 선호했다. 이러한 흐름은 시장의 활성화와 함께 더욱 거세졌다. 농노와 영주 사이에 현금을 기반으로 한 의무 이외에 다른 어떤 결속도 남아 있지 않다면, 이는 농노가 영주의 속박에서 벗어나 신체상의 자유를 얻을 수 있음을 의미했다. 그렇게 중세 봉건사회가 해체되어 영주와 농노의 관계는 근대적인 지주와 소작농의 관계로 변해갔다.

이제 농민은 마음먹으면 어디로든 이동할 수 있었으나 평생의 생계 터전을 두고 굳이 타지로 떠날 이유는 없었다. 단, 꼭 떠나야 하는 상황이 닥치지 않는다면 말이다. 그런데 문제는 경제가 활력을 띠고 다양한 경제 주체들이 나타날수록, 누군가는 자꾸 기존의 터전을 떠나야만 하는 상황이 발생했다. 일례로 경작법의 발달, 무역과 시장의 확대 등의 변화는 이를 잘 활용한 이들과 그렇지 못한 이들을 명확히 구분해, 같은 농민 안에서도 부농과 빈농의 격차가 벌어지게 했다.

16~17세기 잉글랜드에서 성행한 인클로저Enclosure운동은 이러한 상황을 가속화했다. 인클로저는 소유권이 불명확한 공유지나 경계가 모호한 사유지에 울타리를 쳐서 자기 소유를 명확하게 하는 행위를 가리킨다. 과열된 토지 소유 경쟁으로 인해 산재되어 있던 소규모 경작지 대부분이 대농장으로 병합되었다. 평생 농사짓던 땅을 잃은 소작농들은 대농장에 취업해 임금노동자로서 생계를 이어갔다. 좋게 말하면 노동의 유연화였지만 농민들이 처한 현실은 하루 벌어 하루를 사는 불안정한 생계였다. 결과적으로 인클로저는 자본가와 노동자를 동시에 대거 양산함으로써 다가올 산업화 시대를 대비하는 '비옥한 토양'이 되었다.

한편 임금노동자가 된 농민들이 본래의 생활 터전에서 쉽게 일자리를 구할 수 있었던 것도 아니었다. 농업 생산기술의 지속적 발전은 경작에 필요한 인력의 감소를 의미했다. 더욱이 모직물 공업의 발달로 농경지가 목축지로 탈바꿈한 지역에서는 노동 수요가 더 급감했다.

동시에 도시는 계속 성장했다. 자본, 기술, 상품이 몰리는 도시는

이사갑니다, 더 나은 삶을 희망하며

계속해서 새로운 직업과 삶의 양식들을 창출했다. 이제 농민들에게는 도시민이 될 수 있는 '자유'가 있었다. 그들은 더이상 토지에도 지주에게도 예속된 존재가 아니었다. 어쩌다보니 도시의 기회를 맘껏 탐험할 수 있는 이동의 자유가 그들에게 주어졌다.

누군가는 도시의 삶을 동경하며, 누군가는 등쌀에 떠밀리듯 고향을 떠나 도시에서의 새 삶을 택했다. 이미 16세기부터 영국은 전보다 더 유동적인 사회가 되었고 18세기 공업화와 함께 본격적으로 도시로의 이주가 시작되었다. 이것이 근대적 자유민이 행사한 '거주 이전의 권리'의 이면이었다.

도시에서의 새 삶

터너는 산업도시의 화가였으나 도시의 끝자락에서 도시를 관망하는 편을 택했다. 그의 시선은 철저히 제삼자의 시선에, 도시의 내면이 아닌 겉모습에 머물러 있었다. 그는 풍경에 자기감정을 실어 감상하는 낭만주의 화가이지, 현실을 고증하려는 사실주의 화가는 아니었다.

도시는 그 역동성과 활기만큼 복잡한 면모를 갖춘 공간이다. 터너가 보여주는 도시는 보다 감성적이고 낭만적이다. 그의 도시는 생기를 띤 채 살아 움직이고, 이곳에서라면 무엇이든 새로운 기회를 잡아 새 삶을 펼쳐볼 수 있을 것만 같다. 이 역시 도시가 지닌 한 면모다. 나 또한 도시의 흥밋거리와 도시가 주는 설렘을 좋아한다. 그러나 여러 이유로 도시로 이사해온 사람들, 특히 원래의 생계를 잃고 도시를 찾은 이

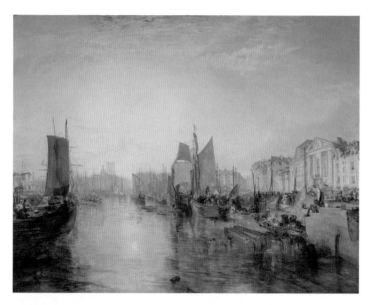

조지프 말러드 윌리엄 터너, 「디에프의 항구」, 캔버스에 유채, 173.7×225.4cm, 1826년, 뉴욕 프릭컬렉션

들의 도시 정착기가 그리 낭만적이지만은 않다.

19세기는 각종 도시문제가 대두된 때였다. 한정된 공간에 인구가 몰려들자 유럽 대도시들은 곧 포화상태에 이르렀다. 도시의 고질병인 주거, 위생, 범죄, 빈민 등의 문제가 심화됨과 동시에 산업화로 인해 기존에 없던 문제들까지 발생했다. 가장 심각한 문제는 새로운 노동환경에 따른 노동문제, 새로운 생산방식에 의한 환경오염문제였다.

악화된 도시문제의 주범은 공장이었다. 쉼없이 일하는 기계로 채워진 공장은 인간의 본성, 자연의 섭리와는 대치되는 일터였다. 이곳에서는 아동과 여성들도 하루 18시간 이상 노동할 수 있었고, 그렇게 밤낮

이사갑니다, 더 나은 삶을 희망하며

위　오노레 도미에, 「삼등열차」, 캔버스에 유채, 65.4×90.2cm, 1862~64년경, 뉴욕 메트로
　　폴리탄미술관
아래 귀스타브 쿠르베, 「곡물 체질하는 여인들」, 캔버스에 유채, 131×167cm, 1854년, 낭트미
　　술관

돌아가는 공장은 폐수와 매연을 끝없이 배출했다.

산업화는 기세등등하게 시작되었지만 그것이 야기할 난점들에 대해서는 어떠한 준비도 되어 있지 않았다. 도시는 꽤 오랜 시간 자기정화능력을 상실한 채 마땅한 해결책을 기다리는 수밖에 없었다. 그사이 모든 풍파를 직격으로 맞은 이들은 도시 가장 변두리에 있는 이주 노동자들이었다.

더 나은 삶을 꿈꾸며

영국을 중심으로 살펴본 근대화와 도시의 역사는, 대부분의 산업 국가가 저마다 다르지만 본질적으로는 비슷하게 경험하는 이야기다. 어느 시대든 그 나름의 낭만과 고충이 있기 마련이기에 특정 시대를 향해 무조건적인 향수를 갖거나 무조건적으로 비판하고 싶지는 않다. 복잡다단한 인류의 역사를 지배와 피지배라는 단순 도식으로 설명할 수 있다고 생각하지도 않는다.

다만 나는 언제 어디에 사는 누구라도 그가 소망하는 '더 나은 삶'을 좀더 자유롭고 안전하게 펼칠 수 있기를 희망한다. 19세기 도시 노동자들은 이렇다 할 미래를 꿈꿀 만한 최소한의 안정된 삶을 영위하지 못했다. 그들도 한때 부푼 기대를 안고 도시를 찾아왔지만 막상 마주한 현실에서 삶이란 여기서든 저기서든 살아내기 어려운 혹독한 과정이라며 단념해야 했다.

이후 한 세기 넘게 세계 각국은 갖은 갈등과 반목을 겪으며 변화

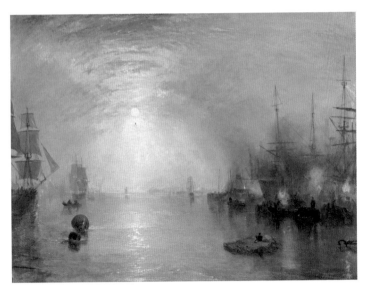

조지프 말러드 윌리엄 터너, 「달빛 아래 석탄을 싣는 선원들」, 캔버스에 유채, 92.3×122.8cm, 1835년, 워싱턴 D.C. 내셔널갤러리오브아트

된 사회에 필요한 최소한의 안전망을 구축하는 시간을 보냈다. 그렇게 아직 부족하지만 과거보다 나은 현재가 되었고, 원하는 공간에서 원하는 삶을 펼치기에 조금은 더 이상적인 사회가 되었다고 믿는다.

지금도 많은 이들은 새로운 삶을 희망하며 시골에서 도시로, 지방에서 수도로, 혹은 그 반대로 이동하고 있다. "정말 서울 가야 취업하나요?"라고 묻는 영상을 보며 과거의 역사가 그저 과거만의 이야기는 아님을 실감했다. 서울은 기회의 땅, 설렘 가득한 곳이지만 여전히 이방인의 세계이며 모두에게 편한 보금자리가 되지는 않을 것이다. 가고 싶지만 갈 수 없고, 가고 싶지 않아도 가야 하는 이상한 도시. 서울은 아

직 그런 곳이다.

터너가 좋아했던 항구는 여정의 끝자락이자 새 출발지다. 출항하는 배에 몸을 실으면 시야에 가득한 망망대해에 잠시 정신이 아득해지기도 하지만 이내 그보다 더 큰 흥분이 솟아난다. 그 힘으로 우리는 목적지를 향해 나아간다.

곧 새로운 항해를 시작할 사람들, 이제 막 목적지에 닻을 내린 사람들의 막막함과 기대가 뒤섞인 그 복잡한 심정을 다 헤아릴 수는 없지만 그저 그들을 응원하고 싶다. 당신이 가는 곳이 어디든 그곳이 당신에게 더 좋은 삶의 터전이 되기를, 어디에나 슬픔과 괴로움은 있지만 그곳에서 당신이 기대하는 새 삶을 꾸리며 과거보다 더 행복해지기를 바란다고.

이사갑니다, 더 나은 삶을 희망하며

봄은 언제나
눈을 맞으며 온다

빈센트 반 고흐, 「아를의 눈 덮인 들판」

겨울은 내가 가장 좋아하는 계절이다. 모든 계절의 특색을 즐기지만, 겨울 특유의 추위 속 포근함과 처연함에 대비되는 설레는 분위기가 좋다. 별다른 일은 없지만 특별한 일이 생길 것 같은 크리스마스, 반가운 손님처럼 기다려지는 첫눈, 한 해가 끝나가는 아쉬움과 새해를 향한 기대감이 교차하는 시간들. 이 모든 요소들이 사실 보잘것없는 나의 삭막한 겨울을 1년 중 가장 설레는 계절로 만든다. 내게 겨울은 항상 혹독한 추위보다는 두터운 이불의 온기로, 감미로운 캐럴의 선율로 기억되는 계절이었다.

그러나, 언젠가 내 인생에서 전에는 겪지 못한 힘든 시간이 찾아왔을 때 본능적으로 내 삶에 '겨울'이 왔다고 생각했다. 처음 맞닥뜨린 냉혹한 삶의 국면에 들어서자 다른 표현으로는 그 시간을 설명할 수 없었다. 겨울을 특별하게 꾸며주는 모든 장식을 걷어냈을 때, 그 계절의

민낯이 어떠한지 이미 알고 있기 때문이다.

앙상한 나무, 얼어붙은 땅, 멀어진 태양빛. 모든 생명력을 상실한 듯한 대자연 한가운데에서 추위를 견디는 것 외에 할일도, 할 수 있는 일도 없었다. '이렇게 하면 겨울이 끝나지 않을까?' '저렇게 하면 따뜻해지지 않을까?' 상황을 개선하고 싶어 내놓는 모든 알량한 수는 계절의 힘 앞에 무력했다. 북풍한설에는 씨를 뿌려도 심기지 않았고, 벗어나려 힘을 내 달리면 더 거센 눈보라와 칼바람을 맞아야 했다. 황량한 계절은 내 의지와 무관하게 찾아온 만큼 내 의지로 물리칠 수도 없었다.

겨울을 끝낼 유일한 해법은 봄이다. 제아무리 시린 겨울이라도 자연의 섭리를 따라 돌아오는 봄에만큼은 자리를 내어줄 수밖에 없다. 얼었던 만물이 녹고 새순이 돋는 봄. 그때가 되면 나도 새로운 꿈을 안고 새 시작을 할 수 있겠지. 다가올 봄을 향한 믿음. 그것이 지난한 겨울을 보내며 움켜쥘 수 있는 유일한 희망이었다.

겨울의 화가

빈센트 반 고흐Vincent Van Gogh만큼 '겨울의 화가'라는 수식어가 어울리지 않는 화가가 또 있을까. 그의 대표작들은 비현실적일 만큼 선명하고 대비감 넘치는 색채를 자랑한다. 그가 제일 좋아했던 노란색은 가을 한가운데 마지막으로 작열하는 태양을 연상시킨다. 그래서 그에게는 종종 '태양의 화가'라는 별칭이 따라붙는다. 그럼에도 그를 겨

봄은 언제나 눈을 맞으며 온다

빈센트 반 고흐, 「소용돌이치는 배경의 자화상」, 캔버스에 유채, 65×54cm, 1889년, 파리 오르세미술관

울과 연관 지어 기억하는 이유는 작품과 달리 긴 겨울 같았던 그의 삶 때문이다.

반 고흐가 20세기 이후 가장 사랑받는 화가가 된 데에는 그의 절망적 인생사가 큰 몫을 했다. 그의 생은 우울, 결핍, 실패, 좌절 등 음울한 단어로 점철되어 있다. 생전에 무명 화가에 머물렀던 반 고흐는 사후에 '미치광이 천재' 이미지와 함께 신화의 반열에 올랐다. 화려한 색채, 과감하고 단절적인 붓 터치, 소용돌이치는 풍경에서 많은 이들은 그의 뒤틀린 내면과 그곳에서 벗어나려는 의지를 동시에 읽었다.

반 고흐의 「아를의 눈 덮인 들판」은 우리가 익히 아는 반 고흐식 화풍이 자리잡기 이전에 그려진 그림이다. 남프랑스의 작은 도시 아를

3부 고요히 바라보는 시간

빈센트 반 고흐, 「아를의 눈 덮인 들판」, 캔버스에 유채, 38.3×46.2cm, 1888년, 뉴욕 구겐하임미술관

에서 반 고흐는 약 1년간 300여 작품을 그리며 그만의 독특한 화법을 구축했다. 「아를의 눈 덮인 들판」은 그가 아를에 도착해 처음 그린 작품으로 추정된다. 거칠게 끊어지는 붓질에서 반 고흐의 손길이 느껴지지만, 그의 다른 대표작에서보다 드라마틱한 정서는 덜하고 좀더 평온하고 일상적인 분위기를 자아낸다.

온화한 지중해 도시에 들판을 덮을 만큼 눈이 내리는 경우는 흔치 않다. 반 고흐가 도착했을 때, 아를은 아마 이례적 추위를 지나 서서히 해빙하는 겨울의 끝자락을 보내고 있었을 것이다. 두텁게 얼어붙었던

봄은 언제나 눈을 맞으며 온다

눈은 조금씩 녹아 진흙이 되고, 그 아래 숨어 있던 들판도 군데군데 드러나 있다. 그러나 저멀리 몽마주르언덕이 여전히 하얀 눈으로 뒤덮인 것을 보면 완연한 한기가 다 꺾이지 않은 듯하다. 긴긴 눈길을 따라 한 남자가 걸어간다. 지평선 끝에 보이는 빨간 지붕이 그의 집일까? 그는 몸을 녹일 수 있는 안락한 공간을 향해 시린 바람을 맞으며 나아가고 있다.

엉뚱하게도 이 작품을 알게 된 계기는 도널드 트럼프 미국 전 대통령이었다. 그의 재임 시절 우연히 한 기사를 읽었다. 트럼프 부부가 백악관 중앙관저를 장식할 목적으로 구겐하임미술관에 이 작품의 대여를 요청했다가 거절당했다는 내용이었고, 그 기사 사진으로 「아를의 눈 덮인 들판」을 처음 접했다. 아직은 눈이 잔뜩 쌓인, 그러나 분명 녹고 있는 길을 걸어가는 남자를 보고 무심코 '트럼프가 봄을 기다리는구나'라고 생각했다. 취임 후 늘 여론의 한파 가운데 있던 트럼프가 관저에 이 그림을 걸어두고 '겨울을 끝내고 정치적 봄을 맞으리라'는 의지를 다지고 싶던 것은 아닐까.

나의 겨울이 시작되었을 때 이 그림을 떠올렸다. 그때는 눈이 녹기는커녕 눈 위에 눈이 쌓이는 빙기의 연장이었다. 한창 눈보라 치는 어느 날 이 그림을 오래도록 바라보았다. 그리고 깨달았다. 눈이 오는 것은 봄이 온다는 신호였다. 눈을 맞지 않고 오는 봄은 없었다. 이 그림은 그것이 순리라고 나를 위로했다. 아직 가야 할 눈길이 멀지만, 곧 따뜻한 보금자리에서 힘을 얻고, 날이 좋아지면 새 길을 떠날 수도 있으리라. 나는 그림 속 남자의 남은 여정을 진심으로 응원했다.

때 이른 사랑의 겨울

'가난과 우울에 시달리다 자기 귀를 자르고 권총으로 자살한 화가'.
반 고흐의 불행은 '고통받는 젊은 예술인'을 대변하는 극적인 이미지로
자주 소비된다. 그러나 한 인간으로서 그의 삶을 들여다보면 몇 마디
로 정의할 수 없는 복잡다기한 괴로움이 똬리를 틀고 있다. 나는 그 괴
로움의 근원이 가난도, 직업적 실패도 아닌 그의 생 전반을 휘감은 사
랑의 결핍이었다고 추측한다. 무엇보다 유년 시절부터 삐걱댔던 부모
와의 관계가 반 고흐를 불행한 아이로 만든 주원인이었다.

1853년 3월 30일, 반 고흐는 네덜란드 남부도시 �췬더르트에서 목
사의 아들로 태어났다. 아버지 테오도뤼스 반 고흐는 대성한 성직자는
아니었으나, 엄숙한 신앙심으로 지역사회에서 존경받는 인물이었다. 아
들에게 예술성을 물려준 쪽은 어머니였다. 아나 카르벤튀스 반 고흐는
자연과 수채화를 좋아하는 다소 침울한 예술적 감성의 소유자였다. 그
녀 역시 매우 종교적이고 엄격한 여성이었다.

이 가정에서 반 고흐는 어떻게 자랐을까? 어릴 적 반 고흐를 가장
괴롭힌 존재는 다른 누구도 아닌 죽은 형이었다. 육 남매 중 맏이인 반
고흐에게는 그의 생일보다 딱 1년 앞선 1852년 3월 30일에 출생 도중
사망한 형이 있었다. 그의 이름은 빈센트 반 고흐였고, 부모는 1년 후
같은 날 태어난 둘째 아들에게 죽은 첫째 아들의 이름을 주었다. 그렇
게 반 고흐는 자기 이름과 생일이 적힌 묘비를 보며 자라야 했다. 게다
가 어머니의 상상 속에는 '완벽한 맏아들'의 이상으로서 형이 살고 있
었다. 그 이상은 반 고흐가 평생 지향해야 하지만 결코 넘어설 수 없

봄은 언제나 눈을 맞으며 온다

는 실체 없는 라이벌이었다. 아무리 노력해도 부모를 만족시킬 수 없고, 형만큼 사랑받을 수 없다는 현실은 어린 반 고흐에게 무력감을 안겼다.

본격적인 불행의 서막은 1864년, 그의 나이 열한 살 때부터였다. 제벤베르헌기숙학교 입학을 시작으로 반 고흐는 대부분의 삶을 낯선 환경에서 홀로 지냈다. 부모 입장에서는 맏아들의 교육을 위한 결정이었지만 이때 반 고흐는 자신이 '버려졌다'고 느꼈다. 가족과 함께 있길 원했던 그의 마음과 달리 1866년에는 더 멀리 떨어진 틸뷔르흐중등학교로 이동했고, 2년 후 갑작스러운 자퇴를 끝으로 집으로 돌아왔다. 반 고흐가 기억하는 그의 유년 시절은 "어두운 광선 아래 궁핍하고 춥고 무익했다".

반 고흐와 부모 사이에는 줄곧 팽팽한 긴장이 흘렀다. 아버지의 기대와 반 고흐의 성질은 자주 충돌했고, 반 고흐는 아버지가 자신을 실패작으로 여길까 두려워했다. 그럴 때마다 그는 부모로부터 얻지 못한 안식처를 찾아 헤매듯 다른 곳에서 사랑을 갈망하고 걱정을 쏟아냈다. 문제는 이것이 부모와의 갈등을 더 악화시키는 원인이 되었다는 점이다.

반 고흐가 찾은 첫번째 피난처는 종교였다. 스무 살부터 런던에서 미술상으로 일하며 꽤 만족스러운 일상을 보내던 반 고흐는 1875년 아버지의 권유로 파리의 미술상으로 옮긴 뒤 1년 만에 해고된다. 예술을 지나치게 상품화하는 파리 미술시장에 분개한 반 고흐가 회사와 잦은 마찰을 빚은 결과였다. 또다시 부모를 실망시키며 귀향한 반 고흐

는 불현듯 종교에 빠져들었다. 화산같이 뜨거운 그의 내면은 늘 열성을 쏟을 대상을 필요로 했고, 세상 어디에서도 분출구를 찾지 못하자 이번에는 신앙심을 불태웠다.

안타깝게도 이마저도 해결책이 되지 못했다. 반 고흐의 아버지는 이렇게 된 이상 아들이 정식 신학교육을 받고 버젓한 성직자가 되길 바랐다. 그러나 반 고흐는 번번이 정통 교리의 장벽에 부딪혔다. 1877년 암스테르담대학교 신학과에 불합격했고, 1878년 전도사 교육 과정도 낙제했다. 기성 교리에 의문을 제기하며 논쟁을 일으킬 때마다 반 고흐는 교회 지도자들의 눈 밖에 났다. 그는 진정한 신앙은 교리가 아닌 인간의 감정에 세워져야 한다고 믿었다. 이는 교회가 볼 때도, 그의 아버지가 볼 때도 매우 위험한 사상이었다.

얼마 못 가 반 고흐와 성직의 인연은 끝이 났다. 1879년 벨기에 보리나주로 선교 사역을 떠난 그는 전 재산을 빈민에게 나누어주고, 노숙자에게 숙소를 내어주는 등 나름 지극한 사랑을 베풀었다. 그러나 교회 당국은 반 고흐의 행위가 사제의 품위를 떨어트린다는 이유로 그의 선교 활동을 금지했다. 이 사건은 반 고흐에게 상당한 충격을 안겼다. 육신의 부모에게 인정받지 못한 데 이어 영적 부모에게까지 거부당한 기분이었을 것이다. "내가 진정한 기독교인이 되려 한다는 이유만으로 그들은 나를 미치광이 취급해. 내가 물의를 일으킨다고 말하며 나를 개처럼 내쫓았어." 당시 반 고흐가 남긴 말이다. 자신의 신앙이 파괴되었다고 느낀 반 고흐는 깊은 절망에 빠졌다.

이후 반 고흐의 무절제한 생활과 여자 문제가 그와 부모 사이를 더

봄은 언제나 눈을 맞으며 온다

빈센트 반 고흐, 「피에타」, 캔버스에 유채, 73×60.5cm, 1889년, 암스테르담 반고흐미술관

갈라놓았다. 늘 사랑에 목말랐던 반 고흐는 사랑하는 여인에게서 이
상적인 어머니의 애정을 갈구하는 다소 왜곡된 사랑관을 가졌다. 그가
사랑에 빠지고 연애하는 여자마다 부모의 눈에는 비정상으로 보였다.
반 고흐는 직계 사촌에게 집착에 가까운 구애를 폈고, 아이가 있는 매

춘부와 결혼을 결심한 바 있었다. 이러한 반 고흐의 사생활은 성직자 아버지의 평판까지 위협했으며 극심한 반대와 언쟁에 지친 반 고흐는 부모를 더욱 기피했다. 결국 여인들을 향한 사랑도 이내 식고, 모든 만남은 상처와 허무로 끝났다.

반 고흐는 일평생 사랑의 한파 속에 살았다. 자신을 증명해야만 사랑받을 수 있다는 생각이 그를 조급하게 했고, 누군가 곁에 있어도 곧 떠날 것이라는 망상이 그를 불안하게 했다. 그 병적인 애착 때문에 부모, 연인, 친구 누구와도 정상적인 관계를 맺지 못했다. 그 관계는 깊어지면 깊어질수록 파국으로 치달았다. 그의 겨울은 나의 겨울과는 비할 수 없이 지독했다.

봄을 기다리는 의지

그럼에도 불구하고 반 고흐는 언젠가 이 겨울이 끝나리라는 희망을 놓지 않았다. 그는 꽤 뒤틀리고 거친 사람이었지만 세상을 향한 따뜻한 시선을 가지고 있었다. 그 시선으로 자기 삶을 바라보며 좌절에도 포기하지 않겠다는 의지를 다졌다. 다음은 반 고흐가 보리나주의 선교사로 있을 때 동생 테오에게 쓴 편지의 일부다.

나로 인해 우리 가족에게 너무나 많은 불화, 불행, 슬픔이 일어났다는 생각에 견디기가 힘들어. 그렇다면 내가 너무 오래 살지 않을 수 있다면 좋겠어. 하지만 이런 생각이 나를 측량할 수 없이 슬프게 할 때마다

오랜 시간 후 이런 생각도 들어. '이건 끔찍한 악몽일 뿐이야. 결국 현실이 아니니 언젠가는 더 나빠지기보다 좋아지지 않을까?'

개선을 향한 믿음은 많은 이들에게 어리석고 미신적으로 보일 거야. 지독하게 추운 겨울에 누군가는 말하겠지. 여름이 오든 말든 무슨 상관이냐고. 나쁜 것은 좋은 것을 능가한다고. 하지만 우리가 좋아하든 싫어하든 마침내 혹한이 끝나, 바람이 바뀌고 눈이 녹는 화창한 아침이 찾아오곤 해. 자연의 날씨에 빗대어 볼 때 여전히 내 마음과 상황이 나아질 수 있다는 희망을 가지고 있어.

—1879년 8월 11~14일

반 고흐는 아무리 혹독한 겨울이라도 결국 끝나는 자연의 순리를 지켜보며, 자신의 고통에도 해빙기가 오리라는 믿음을 저버리지 않았다. 보리나주를 떠나 잠시 부모님 댁에 머물던 반 고흐는 아버지에게 정신병원 입원을 권유받을 만큼 힘든 시간을 보냈다. 그러나 이때도 그는 새로운 돌파구를 찾았다. 바로 예술이었다. 본격적으로 미술을 시작해보라는 테오의 조언을 따라 주변 풍경과 인물을 진지하게 기록하기 시작했고, 이로부터 큰 위로를 받았다. 이때 반 고흐는 생각했다. 이제부터 자신의 사명은 예술을 통해 인류를 위안하는 것이라고. "가엾은 이들에게 형제애를 담은 메시지를 전하고 싶다." 테오에게 밝힌 새 삶을 향한 포부였다.

반 고흐는 1880년부터 10년간 화가의 길을 걸었다. 그마저 우리에게 익숙한 작품은 1886년 이후 대거 등장한다. 그가 죽기 직전까지 혼

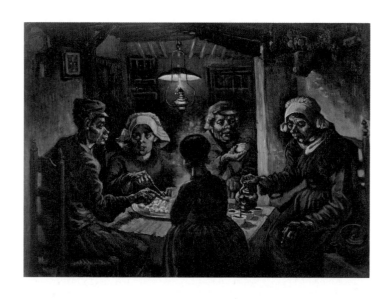

위 빈센트 반 고흐, 「감자 먹는 사람들」, 캔버스에 유채, 82×114cm, 1885년, 암스테르담 반
 고흐미술관
아래 빈센트 반 고흐, 「석탄 자루를 나르는 광부의 아내들」, 종이에 수채, 32.1×50.1cm,
 1882년, 오테를로 크뢸러밀러미술관
 고흐의 초기작은 무채색이 주를 이루었다.

신을 쏟았던 예술은 오랜 겨울을 끝내줄 마지막 구원의 빛이었다. 반 고흐의 초기 작품들은 계절로 보면 칙칙한 겨울을 닮았다. 이때 그는 소외된 이들의 일상을 주로 무채색으로 그렸다. 대부분의 생을 침울하게 살아온 그에게 밝고 화려한 색채는 떠올리기 어려운 낯선 선택지였을 것이다.

1886년 파리에서부터 반 고흐의 그림에 색이 더해지기 시작한다. 그곳에서 반 고흐는 당대 최고의 화풍인 인상주의와 그로부터 파생한 여러 새로운 시도를 접했다. 빛과 색채, 점묘법, 일본 목판화 등 다양한 요소에 대한 관심을 키우면서 내면의 정서를 표출할 수 있는 고유한 스타일을 찾아나갔다. 얼마 지나지 않아 그는 "진정한 회화는 색으로 형태를 입히는 것"이라 말할 만큼 밝은 색상에 매료되었다.

아를은 빛과 색의 효과를 최대로 실험하기 위해 떠나온 장소였다. 2년간의 복잡한 도시생활로 심신이 지칠 대로 지쳐 있기도 했지만 굳이 멀리 남부도시로 이동한 이유는 더 강렬한 빛을 원했기 때문이었다. 그는 더 선명한 태양 아래 발광하는 색채의 순간을 포착해내고 싶었다. 때는 1888년 2월, 파리에서 춥고 우울한 겨울을 지나던 반 고흐는 청명한 날씨를 기대하며 아를로 향했다. 단지 계절의 봄만 찾아간 것은 아니었다. 화가로서의 성숙과 성공, 새로운 예술 공동체 형성이라는 원대한 꿈을 가지고 '인생의 봄'을 고대하며 떠났다.

예상과 달리 눈이 잔뜩 쌓인 풍경이 반 고흐를 마중나왔다. 하필 그해 아를에는 3월 초까지 기록적 한파와 폭설이 이어졌다. 한껏 들뜬 마음으로 기차에서 내린 그가 파리보다 더 춥고 쌓인 눈 가득한 아를

빈센트 반 고흐, 「해바라기」, 캔버스에 유채, 92.1×73cm, 1888년, 런던 내셔널갤러리

빈센트 반 고흐, 「밤의 카페 테라스」, 캔버스에 유채, 80.7×65.3cm, 1888년, 오테를로 크뢸러 뮐러미술관

을 마주하고 적잖이 당황했을 모습이 눈에 선하다. 그러나 며칠이 지나자 약간의 봄기운과 함께 눈밭은 차차 녹기 시작했다. 이 광경을 지켜보며 그가 기다리는 아를의 봄과 인생의 봄이 곧 오리라는 희망에 무

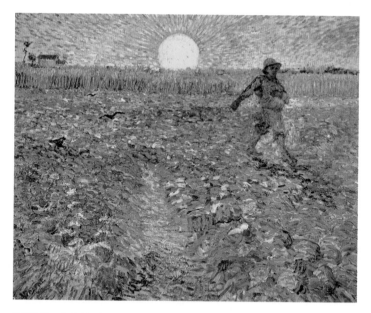

빈센트 반 고흐, 「씨 뿌리는 사람」, 캔버스에 유채, 64.2×80.3cm, 1888년, 오테를로 크뢸러뮐러미술관

척 기뻤을 것 같다. 반 고흐는 그때의 설경을 작품으로 남겼다. 그중 하나가 「아를의 눈 덮인 들판」이다.

이 모든 맥락을 염두에 둘 때, 나는 이 작품에서 새 시작을 앞둔 반 고흐의 설렘, 겨울의 끝에 도달했다는 믿음, 완연한 봄이 올 때까지 앞으로 나아가겠다는 의지 등을 읽는다. 아직은 겨울이고 눈도 다 녹지 않았지만 작열하는 태양의 도시 아를에 있다보면 제아무리 모진 겨울이라도 언젠가 물러날 수밖에 없다는 진리를 확인하게 된다. 이것이 그가 이 작품에 담아둔 메시지가 아니었을까. "가엾은 이들에게 위안을 전하겠다"는 화가로서의 첫 다짐을 잊지 않았다면, 자신을 비롯

봄은 언제나 눈을 맞으며 온다

해 매서운 겨울을 지나는 모든 이를 위로하고 싶었을 것이다.

그의 바람대로 아를에는 곧 강한 햇빛이 내리비쳤다. 그 빛 아래서 반 고흐의 그림은 점차 눈부신 색채, 선명한 대비, 뚜렷한 윤곽을 띠었다. 따뜻한 노란색이 가장 많이 사용된 시기가 바로 이때였다. 반 고흐는 점점 대상의 묘사보다 감정의 투영을 중시했고, 그럴수록 형체는 단순화되고 붓질은 과감해졌다. 1년이라는 짧은 시간이었지만 이곳에서의 처음과 나중의 작품을 비교하면 아를의 태양이 그의 그림을 더 강렬하고 극적으로 변화시켰음을 확인할 수 있다. 아를은 반 고흐의 화풍을 완성시켰고, 가장 생생한 색감의 작품들을 낳았다.

부모, 신앙, 연인. 반 고흐는 자기 인생에 따스한 빛이 되어줄 존재를 찾아 헤맸으나 삶은 늘 춥고 어두웠다. 뒤늦게 만난 예술에서 그는 빛을 발견했다. 그런데 반 고흐 내면의 겨울은 가시지 않았다. 이상하게 작품이 밝아질수록 그의 삶은 빛을 잃었다. 눈앞의 눈부신 햇살과 그 축복 아래 성장하는 만물. 그와 대조적으로 여전히 컴컴하고 황량한 자신의 삶. 그 뚜렷한 대비가 그를 더 병적으로 만들었던 걸까? 어딘가 초현실적이고 동화적인 아를 시기의 작품을 볼 때면, 애타게 봄을 부르는 마지막 의지, 그의 절박한 외침이 들리는 듯하다.

영원한 봄

마지막 희망과 같았던 아를에서의 기대가 꺾이기 시작하자, 반 고흐의 신체와 정신은 극도로 허약해졌다. 특히 폴 고갱과의 불화가 큰

빈센트 반 고흐, 「별이 빛나는 밤에」, 캔버스에 유채, 73.7×92.1cm, 1889년, 뉴욕현대미술관
생레미 정신병원에서 본 장면을 이후 회상하며 그렸다.

타격을 입혔다. 처음 아를에 올 때 반 고흐는 이곳에 새로운 인상주의
공동체를 형성하겠다는 포부를 갖고 있었다. 파리 동료들의 합류를 기
대했지만 연이은 동료들의 거절로 실망만 커지고 있었다. 이때 유일하
게 초대에 응해준 사람이 고갱이었다.

하지만 널리 알려졌듯, 둘의 동거는 1888년 12월 23일, 반 고흐가
스스로 왼쪽 귀를 자르고 고갱은 도망치듯 떠나는 사건으로 끝이 났
다. 둘의 복잡한 관계를 다 알 수는 없으나, 분명한 것은 둘 사이 숱한
언쟁이 있었고 고갱이 자신을 버릴 것을 두려워한 반 고흐의 정신 불

봄은 언제나 눈을 맞으며 온다

안이 심해지며 상황이 걷잡을 수 없이 악화되었다는 사실이다. 고갱과의 파국 이후 반 고흐의 마음은 정상 궤도를 되찾지 못했다. 대부분의 시간을 정신병동에서 지내면서 정신을 잃지 않기 위해 끊임없이 그림을 그리며 몸을 혹사시켰다. 이 시기 반 고흐의 작품은 아를에서보다 어두워진 색감과 소용돌이치는 배경을 특징으로 한다.

반 고흐의 정신질환은 죽음 직전까지 수많은 역작을 남겼다. 그러나 반 고흐에게 그것들은 "슬픔과 극한의 외로움"의 증거일 뿐이었다. 결국 이 고통을 극복할 수도, 치유할 수도 없다는 절망으로 그는 스스로 생을 마감했다. 1890년 7월 29일, 파리 근교 오베르쉬르우아즈에서였다. 즉시 달려온 테오에게 반 고흐가 남긴 마지막 말은 이것이었다.

슬픔은 영원할 거야.

반 고흐가 대중에게 알려진 계기는 테오와의 편지였다. 테오는 1872년부터 1890년까지 형에게 받은 600통 넘는 편지를 모두 보관하고 있었다. 반 고흐의 정신적·물질적 버팀목이었던 테오는 형이 죽자 상심을 이기지 못하고 6개월 후 사망했다. 그후 테오의 아내 요하나 봉어르가 편지를 엮어 책으로 출간하며 반 고흐의 애달픈 삶의 이야기를 전했다.

편지에 담긴 반 고흐의 고통, 좌절, 투지는 대중의 공감과 안타까움을 불러일으켰다. 사람들은 생전에 채워지지 못한 그의 결핍을 넘치게 채워주리라 결심이라도 한 듯, 그때부터 지금까지 끝없는 사랑을 그에

게 보내고 있다. 덕분에 그의 위대한 작품들이 지금 우리 곁에 남았다. 긴긴 겨울을 살던 반 고흐는 겨울의 끝을 보지 못하고 묻혔지만 그가 눈보라 중에 불태웠던 삶의 의지가 마침내 영원한 봄을 그에게 가져다주었다. 이것이 반 고흐, 당신에게 조금이나마 위안이 되었을까? 그의 그림을 볼 때마다 응답 없는 허공에 같은 질문을 되묻는다.

겨울을 이기는 힘

아주 오랫동안 겨울은 내게 영화 「러브 액츄얼리」 그 자체였다. 이 영화를 너무 좋아한 나머지 한 달에 한 번꼴로 시청하며 1년 내내 화이트 크리스마스를 기다렸다. 영화가 전달하는 메시지는 한마디로 이것이었다. "사랑은, 사실 어디에나 있다(Love, actually, is all around)." 추운 겨울이라도 조금만 눈을 돌리면 사랑을 발견할 수 있고, 그 온기로 겨울을 따스하게 이겨낼 수 있다고 영화는 말했다.

언젠가 반 고흐는 테오에게 이런 편지를 썼다. 에밀 브르통의 「겨울 일요일 아침」이라는 작품을 소개하는 내용이었다.

너도 이 그림을 알지? 농가와 헛간이 있는 마을 거리이고, 길 끝의 포플러나무들이 교회를 에워싸고 있어. 모든 것이 눈으로 덮여 있고, 사람들은 교회로 향하고 있어. 추운 겨울에도 사람들의 따뜻한 마음은 남아 있다고, 이 그림은 우리에게 말해줘.

—1875년 12월 10일

봄은 언제나 눈을 맞으며 온다

반 고흐는 따뜻한 마음을 간절히 찾아다녔다. 그러나 애초에 극심한 사랑의 결핍으로 시작된 그의 삶은 누구의 마음으로도 치유하기 어려울 만큼 가혹했다. 세상을 대하는 그의 자세를 보면 그는 사랑에거는 기대가 누구보다 큰 사람이었다. 그만큼 채워지지 않는 마음의 빈자리에 괴로워했고 끝내는 총구로 자기 가슴을 뚫었다. 그에게도 분명 사랑을 주는 존재들이 있었다. 그러나 미숙하고, 서툴고, 집착이 앞섰던 반 고흐의 사랑은 도리어 그들을 내치고 자신까지 해치는 칼날이 되었다. 그 칼날을 휘두를 때마다 봄을 향한 소망도 찢겨나갔다.

누구에게나 저마다의 겨울이 찾아온다. 그 내용도 강도도 각양각색이기에 모두의 겨울을 일률적으로 비교할 수는 없다. 그래도 돌이켜보면 나의 겨울은 참을 수 없이 시리고 황폐한 겨울은 아니었다. 고개를 들면 태양이 떠 있었고, 그 존재가 봄이 올 것이라는 희망을 지켜주었다. 나를 사랑하는 이들, 내가 사랑하는 이들에게서 나오는 빛줄기가 한파로부터 나를 에워싸는 온기가 되고 눈보라 속에서 길을 알려주는 방향이 되었다. 그 힘으로 작지만 한 걸음씩 나아가다보니 어느덧 눈 녹은 자리에 핀 꽃을 볼 수 있었다. 이 길 끝에 다시금 결실하는 계절도 만나게 되리라.

반 고흐는 자신의 그림이 누군가의 추위를 이기게 하는 힘이 되길 바랐다. 자신이 봄을 기다린 만큼 그들도 봄을 맞이하기를 원했다. 내가 눈길을 걸을 때 「아를의 눈 덮인 들판」을 보며 봄을 기다렸듯, 누군가는 그의 「해바라기」를 보며 삶의 의지를 다지고 누군가는 그의 「별이 빛나는 밤에」를 보며 한밤중 용기를 얻을 것이다. 당신의 꿈이 이루

어지고, 비로소 지극한 사랑 안에 놓였으니, 이제는 겨울에서 나와 영원한 봄 가운데 편히 쉬라고, 반 고흐에게 그렇게 말해주고 싶다.

당신의 봄도 결국 눈을 맞으며 왔다. 당신의 겨울이 몹시 추웠던 만큼 그 봄은 유난히 더 따뜻하리라.

첫 기억을 두고 온 곳으로
자꾸 나아갑니다

존 컨스터블, 「플랫포드 물방앗간」

사학과 학부 수업을 청강할 때였다. 개강 첫날, 교수님은 학생들에게 물으셨다. "네 최초의 기억이 무엇이냐"고. 예상치 못한 신선한 질문에 잠시 생각에 잠겼다. 태어난 순간부터 모든 기억을 간직한 사람은 없다. 기억을 따라 과거로 거슬러올라가다보면 언제부터인가 아주 어린 날의 추억이 하나둘씩 떠오른다. 그중 유달리 최초의 기억으로 느껴지는 장면이 있다.

그보다 앞선 수많은 기억들은 사라졌는데 왜 이 기억만큼은 최초의 장기기억이 되었을까? 그만큼 반복해서 발생했거나, 생존에 필요했거나, 정서적 각인을 남겼기 때문일 것이다. 그런 면에서 교수님은 "저마다의 생애 첫 기억이 곧 자기 역사의 시작이자 자기 정체성의 중요한 일부"라고 말씀하셨다.

내 최초의 기억은 만 네 살 때 일이다. 그때 부모님은 주택청약에

당첨돼 '내 집 마련'의 기쁨을 가득 안고 서울에서 경기도 부천시로 이사했다. 이제 막 신도시가 조성된 1990년대의 부천은 그때까지도 논밭이 남아 있는 정겨운 공간이었다. 지금은 다 사라졌을 테지만 아파트 뒤편에는 포도나무가 무성한 밭이 펼쳐져 있어, 동네 이름도 포도마을이었다.

집에서 10분 거리인 유치원 수업이 끝나면 외할머니가 나를 데리러 왔고, 할머니가 늦을 때면 혼자 당당히 집으로 향하곤 했다. 그러다 보면 꼭 우리집 822동보다 한 블록 앞에 있는 824동으로 들어가기 일쑤였다. 내가 막 잘못 들어가려 할 때 혹은 우리집이 아닌 것을 깨닫고 어리둥절하고 있을 때 저멀리서 할머니가 뛰어왔다. 헐레벌떡 달려오는 할머니, 저기가 우리집이라고 다시 한번 가르쳐주는 그 모습이 나의 첫 기억이다.

내가 다 큰 성인이 된 후에도 할머니는 종종 그때 이야기를 하셨다. 할머니는 나로 인해 마음 졸였다고 하셨지만 나는 그 일화를 들으며 도리어 안도감과 편안함을 느꼈다. 다섯 살짜리가 홀로 거침없이 10분의 모험에 나설 수 있을 만큼 그 동네는 참 작고 무탈했나보다. 그리고 아마 아이는 알았을 거다. 설령 잘못된 길로 들어서더라도 결국 자신을 집으로 인도해줄 할머니가 뒤따라오리라는 사실을. 그 안도감이 아이를 용감하고 씩씩하게 만들었다.

그 아이가 지닌 든든함이 부러워서일까. 지금도 새로운 삶의 국면에서 마음이 불안해질 때면 어릴 적 그 공간이 그리워진다. 나의 첫 기억을 안고 있는 그곳에서 나의 수많은 '처음'이 성사되었다. 엄마, 아빠

첫 기억을 두고 온 곳으로 자꾸 나아갑니다

와 할머니, 온 동네 이웃들은 내가 돌파해야 할 모든 '처음'을 응원해주었고, 나는 그 힘으로 폴짝폴짝 신나게 징검다리를 건너듯 유년 시절의 도전들을 하나하나 당차게 해냈다.

단편적인 기억들일 뿐이지만 그 추억 속 따뜻한 온기와 평온한 감정은 선명하게 남아 있다. 아기자기하고 평화로운 동네 풍경들, 우리 학교, 성당, 피아노 학원, 미술 학원. 젊고 건강한 엄마, 아빠, 할머니, 어린 시절의 가벼운 어깨와 천진난만함, 함께 뛰놀던 친구들과 사촌들. 언제라도 눈을 감고 떠올리면 그날의 시공간이 입체적으로 펼쳐진다. 세월과 함께 그곳이 내게서 계속 멀어져갈수록 사라지고 없는 것들, 기억 속에만 영원히 존재하는 것들을 애도하고 그리워한다.

멀어지는 것을 붙잡고 싶은 마음

존 컨스터블은 영국을 대표하는 풍경화가다. 최초의 자연주의 화가라고 불릴 만큼 있는 그대로의 자연을 정교하게 그린 그림들로 큰 사랑을 받았다. 그가 한창 성장할 때, 그때까지 풍경화는 미술계에서 크게 주목받는 장르가 아니었다. 18세기 예술의 대세에는 역사화가 있었고, 돈벌이가 되는 그림은 단연 초상화였다. 컨스터블은 둘 다 흥미가 없었다.

그의 관심은 처음부터 풍광에 쏠렸다. 다만 당시 풍경화의 주대상이 유적지와 여행지 등의 명소였다면, 컨스터블은 평범하고 친숙한 경관을 좋아했다. 무엇보다 고향을 향한 애정이 깊디깊었다. 그는 잉글랜

다니엘 가드너, 「스무 살의 존 컨스터블」, 템페라화, 70 × 57.4cm, 1796년, 런던 빅토리아앤드앨버트박물관

드 동남부 서픽주의 이스트 버골트라는 마을에서 태어났다. 스투어강이 사시사철 흐르고 옥수수밭과 목초지가 가득한, 작고 고요한 시골 마을이었다. 컨스터블에 따르면 그를 "화가로 만들어준 것"은 그곳의 풍경들이었다. 그만큼 그의 작품 대부분이 이곳을 배경으로 한다.

「플랫포드 물방앗간」은 내가 처음으로 제대로 감상한 컨스터블의 작품이다. 작품은 컨스터블의 아버지가 운영하던 플랫포드 방앗간을 배경으로 한다. 방앗간 직원들은 일을 하고, 그 주변에서 아이들은 자유롭게 놀이를 즐기고 있다. 작품 전면의 두 소년 중 강가의 소년은 말에 묶인 밧줄을 끊고 있고, 다른 소년은 이미 말 위에 올라타 친구가 어서 줄을 끊어주길 기다리고 있다. 두 소년은 해가 질 때까지 말과 함

존 컨스터블, 「플랫포드 물방앗간」, 캔버스에 유채, 101.6×127cm, 1816~17년, 런던 테이트브리튼

께 신나는 시간을 보낼 것이다.

푸르른 여름날, 시골의 일상적 노동 현장과 천진한 아이들이 한데 어우러진 정경을 보고 있자니 마치 내가 말 위에 앉은 소년이 된 것처럼 유년을 향한 강한 향수가 피어올랐다. 이 그림을 보기 훨씬 전 컨스터블의 다른 작품을 미술관에서 관람한 적이 있다. 비슷한 목가적 풍경에 심지어 더 크고 유명한 작품이었는데도 내 안의 감정적 파동은 미미했다. 한동안은 컨스터블이 꽤나 과대평가된 화가라고 생각하기도 했다.

한참 후 테이트브리튼에서 「플랫포드 물방앗간」을 보았을 때 나

3부 고요히 바라보는 시간

는 조금 다른 상황에 놓여 있었다. 그때는 할머니가 아프기 시작한 지 얼마 되지 않은 때였다. 나는 서른이라는 완숙한 나이로 나아가고 있었고, 치매에 걸린 할머니는 점점 더 어린아이가 되어가고 있었다. 지나간 것은 돌아올 수 없고 지키고 싶어도 그럴 수 없는 것들이 있음을 실감나게 배우던 시기였다. 컨스터블의 작품은 그제야 나의 그리움을 자극하며 이전과는 다른 깊이로 다가왔다.

19세기 초 잉글랜드 시골이 컨스터블의 풍경처럼 평화롭기만 한 것은 아니었다. 여러 사회적 변화와 함께 농촌생활이 점차 황폐해지는 것은 어쩔 수 없는 시대 흐름이었다. 그러나 유복하고 안정적으로 자란 컨스터블에게 시골 마을은 불안정한 현실과 대비되는 마음의 돛대 같은 공간이었다. 그에게 그림은 "감정의 다른 말"이었기에 그는 눈앞에 보이는 풍경이라도 그 장면이 일으키는 정서에 의존해 그림을 그렸다. 익숙한 풍경이 주는 안정감으로 현재의 불안을 극복하고자 했던 것이다.

현실을 외면하려 한 이들은 컨스터블만이 아니었다. 영국의 풍경은 갈수록 컨스터블의 묘사와 멀어졌지만, 그럴수록 영국인들은 그의 그림을 '가장 영국적인 풍경'으로 칭송하며 좋아했다. 20세기가 되어 컨스터블은 어느새 '가장 영국적인 화가'가 되었다. 사라지는 것을 붙잡고 싶은 마음이 나와 컨스터블, 그리고 우리 모두에게 있어서일까? 그것이 얼마나 현실을 대하는 건강한 자세인지는 모르겠으나 지금은 그들의 마음을 조금은 더 이해할 수 있는 처지가 되었다.

삶의 길을 잃을 때마다

컨스터블은 대기만성형 예술가였다. 43세에 왕립아카데미 준회원, 52세에 정회원이 되었으니 세속적 기준에서 상당히 늦은 나이었다. 그의 영원한 라이벌, 동시대 풍경화가 터너는 그보다 한 살 많을 뿐인데 이미 26세에 왕립아카데미 정회원이 된 바 있다. 같은 나이에 컨스터블은 막 영국왕립미술원의 교육을 마치고, 전문 풍경화가가 되겠다는 다짐을 한다.

애초에 컨스터블은 터너 같은 야심가는 되지 못했다. 생전에 대내외적으로 인정받는 화가의 반열에는 올랐지만, 금전적 성공을 거둔 적은 없었다. 이는 일정 부분 그의 선택에 의한 결과였다. 컨스터블의 작품은 영국보다 프랑스에서 먼저 큰 반향을 일으켰는데, 그는 국제적 러브콜에 일절 응하지 않고 평생 영국을 떠나지 않았다. "해외에서 부자가 되느니 (잉글랜드에서) 가난하게 살겠다"라고 단언할 정도였다. 그에게는 치열하게 명성을 얻는 일보다 고향, 가정, 조국 등 이미 가진 것 속에서 누리는 안락이 더 중요했던 것 같다.

「플랫포드 물방앗간」을 그리기 시작한 1816년은 이제 막 40세가 된 컨스터블에게 인생의 전환점이 되는 시기다. 이 시기 그는 깊은 상실을 경험함과 동시에, 설레면서 두려운 새 시작을 맞이했다. 사실 그의 30대는 그렇게 화려하지도 평탄하지도 않았다. 오히려 직업에서나 사적으로나 그를 고뇌에 빠뜨리는 상황이 더 많았다.

첫번째 어려움은 화가로서의 불안정이었다. 컨스터블이 처음부터 고향 풍경에만 전념한 것은 아니었다. 풍경화가로 진로를 결정한 후, 당

시의 관례를 따라 몇 번의 스케치 여행을 떠난 적이 있었다. 1806년에는 야심차게 호수지방Lake District(노스웨스트잉글랜드 산악지대)을 다녀왔으나, 그 결과물을 발표한 1807~08년의 전시회는 아무 관심을 받지 못했다. 실패를 맛본 컨스터블은 그때부터 고향에서 더 많은 시간을 보냈다. 명소를 좇기보다는 어린 시절의 기쁨이 되었던 풍경에 집중해 진심을 담아내겠다는 것이 그 이유였다.

둘째로, 사랑의 고통이 있었다. 1809년에 시작된 마리아 빅넬과의 관계가 순탄치 않았다. 당시 컨스터블은 화가활동을 위해 내키지 않는 런던생활을 하며 상당한 정신적 압박에 시달리고 있었다. 매년 여름만큼은 가장 마음 편히 지낼 수 있는 서퍽에서 보내겠다 결심하고 고향에 왔고, 이때 어릴 적 친구 빅넬을 다시 만나 사랑에 빠졌다.

문제는 빅넬 가족의 극심한 반대였다. 컨스터블이 생활고에 시달리는 무명 화가였다는 점에서 피할 수 없는 수순이었다. 교구 목사였던 빅넬의 조부는 상속권 박탈을 빌미로 이별을 종용했고, 컨스터블의 부모는 관계를 허락하기는 했으나 컨스터블이 재정적 안정을 찾기 전까지는 결혼 자금을 대줄 수 없다는 입장이었다. 이러지도 저러지도 못하는 사이 시간은 계속 흘렀다. 마음이 혼란한 시기에 컨스터블에게 위로가 되는 일은 이스트 버골트 곳곳의 풍경을 그리는 것뿐이었다.

삶의 새로운 국면은 생각보다 더 씁쓸하게 찾아왔다. 그의 세번째 고통, 부모의 연이은 죽음이었다. 갑작스레 부모님의 건강이 나빠지자 컨스터블은 최대한 오랜 시간 집에 머물며 그들과 함께하고자 했다. 그러나 곧 1815년에 어머니가 먼저 세상을 떠났고, 다음해에는 아버지가

첫 기억을 두고 온 곳으로 자꾸 나아갑니다

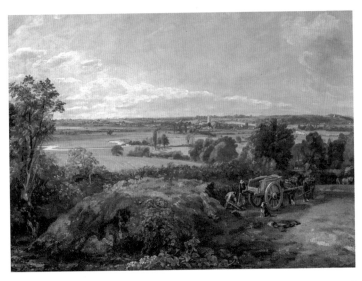

존 컨스터블, 「스투어강 유역과 데덤 마을」, 캔버스에 유채, 55.6×77.8cm, 1815년경, 보스턴 미술관

1813~14년 사이 고향을 기록한 스케치만 200점이 넘는다. 이를 토대로 이후 여러 장의 풍경화를 그렸다.

돌아가셨다. 아마 그의 인생에서 가장 큰 상실이었을 것이다. 슬픈 현실이었으나 아버지의 사망은 컨스터블에게 유산을 남겨주었다. 그 자금으로 1816년 10월, 빅넬과 결혼식을 올릴 수 있었다.

부모의 죽음으로 겨우 경제적 독립을 이루고 결혼을 성사한 그의 마음은 어떠했을까. 부모에게 보답하고, 새로운 가족을 지키겠다는 일념으로 더욱 굳은 다짐을 하지 않았을까? 컨스터블은 바로 이 시기, 결혼을 몇 달 앞두고 「플랫포드 물방앗간」 작업에 착수했다. 아버지의 방앗간은 그대로였지만, 그곳에서 일하는 아버지도 그 옆에서 마냥 즐겁

존 컨스터블, 「플랫포드 물방앗간」(부분)
엑스선 분석 결과에 따르면, 그림의 원본에는 두 소년과 말이 그려져 있지 않다. 현실에 없던
풍경을 이후 수정 작업에서 추가했음을 알 수 있다.

던 자신도 없다. 그래도 컨스터블은 돌아갈 수 없는 유년 시절을 향한
그리움을 현실 속 자연에 투영해 철부지 소년의 모습으로 그려넣었다.

이 그림은 컨스터블이 고향 풍경을 실제로 보면서 그린 사실상 마
지막 작품이다. 이후에는 새 가족과 런던생활에 적응해야 했기에 서퍽
에 돌아와 오래 머물 여유가 없었다. 그러나 각박한 도시의 삶 속에서
도 평온한 시골의 경관은 늘 마음 깊이 자리하고 있었다. 첫아들이 태
어난 이후 컨스터블은 꼭 세간의 인정을 받아야만 하는 상황에 놓였
는데, 가족의 생계가 달린 이때에도 그는 뚝심 있게 누구도 궁금해하

첫 기억을 두고 온 곳으로 자꾸 나아갑니다

존 컨스터블, 「백마」, 캔버스에 유채, 131.4×188.3cm, 1819년, 뉴욕 프릭컬렉션

지 않을 고향 마을을 계속 그렸다. 다만 직접 갈 수는 없었기에 스케치와 기억에 의존했다.

마침내 1819년 작 「백마」를 계기로 조금씩 대중의 주목을 받기 시작했다. 컨스터블의 작품은 풍경 그 자체보다도 그것이 야기하는 정서로 사람들에게 호소했다. 여느 시골 마을을 그대로 옮긴 듯한 세밀한 묘사, 정겨운 등장인물은 보는 이들에게 각자가 떠나온 고향을 떠올리게 했다. 너무나 평범하고 익숙하지만, 어느 순간 잃었고 되찾을 수 없는 광경. 사람들은 그의 그림을 보며 마치 자신이 주인공이 된 듯한 느낌을 받았고, 애틋하고, 그립고, 슬프면서도 즐거운 복합적인 감정에 휩싸였다.

컨스터블은 아주 개인적이고 내향적인 사람이었다. 마음이 혼란스럽고, 방향을 찾지 못할 때마다 그의 삶에 지표가 되어준 것은 고향의 풍경과 가족이었다. 그 지표를 따라 다시금 길을 찾고 앞으로 나아갈 용기를 얻었다. 1828년 아내의 이른 죽음으로 다시 한번 극적인 슬픔에 빠졌을 때도 그는 세 아들을 생각하며 삶을 지속했다. 아들을 향한 사랑과 책임감으로 작품활동을 계속했고, 그 그림 속 풍경은 항상 그리운 과거의 한순간이었다.

사랑하는 사람도, 명예도, 행복도 언젠가는 다 소멸할 것이라는 불안이 늘 컨스터블의 마음 한편에 있었다. 그 냉혹한 현실에 반항이라도 하듯, 그는 기억에서만이라도 한결같이 존재하는 고향의 경치를 캔버스 위에 반복 재현했다. 그것이 가변적인 삶 가운데 안정을 찾고 스스로를 위안하는 방식이었다. 그의 경험과 감정은 지극히 개인적이었으나, 모든 것이 빠르게 변모하는 시대에 사는 사람이라면 누구나 공감할 수 있는 보편적인 이야기였다.

사라지는 것에 대한 애도

컨스터블은 죽어서 더욱 이름을 날리는 화가가 되었다. 죽을 때만 해도 뛰어난 자연주의 화가 정도였던 그는 19세기 말, 대체 불가능한 국민화가로 신분이 상승했다. 그때부터 지금까지 '영국적 아름다움'을 가장 잘 구현한 화가로 큰 사랑을 받고 있다.

이상한 일이다. 영국은 세계 최초로 산업화가 된 나라였다. 19세기

초부터 이미 농촌의 정경은 상당히 파괴되었고, 20세기 초에는 인구 80퍼센트가 도시에 살고 있었다. 시골의 논밭이 공장으로 바뀌고 녹색 지대가 줄어들수록 영국인들은 영국의 전원田園, 특히 남부 농촌 마을이 "가장 영국적인 풍경"이라고 주장하기 시작했다.

사실 컨스터블이 활발히 활동한 1810~30년대에도 농촌의 현실은 컨스터블 그림 속의 유토피아적 풍경과는 거리가 멀었다. 급격한 산업화와 도시화로 인해 농촌 경제는 위태로웠고 시골의 정은 자취를 감추었다. 여기에 전쟁까지 기름을 부었다. 나폴레옹전쟁(1803~15) 이후 지속된 경제 불황은 농촌 사회에 더 큰 타격을 입혀 곳곳에서 농민폭동이 발생했다. 컨스터블의 풍경은 이러한 현실이 배제된 상태에서 화가의 기억과 감정이 덧입혀진, 어느 정도 상상의 산물이었다.

산업화는 도시, 농촌 할 것 없이 별의별 문제들을 발생시켰지만, 그래도 19세기 전반까지만 해도 산업혁명을 향한 영국민 전반의 동경과 자부심이 존재했다. 이때는 분명 컨스터블이 아니라 산업도시의 역동성을 그려낸 터너가 훨씬 더 추앙받는 화가였다. 컨스터블은 비교적 조용히 생을 마감한 데 비해, 터너는 화려한 국가장을 치르고 세인트폴 대성당에 안치되었다. 이것만으로도 두 화가의 인기 차이를 실감할 수 있다.

전세가 역전된 시점은 대략 1870년대부터다. 산업화와 도시화에 대한 염증이 극에 달하면서 역으로 시골과 전원에 대한 향수가 증폭되던 시점이었다. 이때부터 영국 문화 저변에서 시골을 찬양하는 기조가 확산되더니 급기야 시골이야말로 가장 영국적인 아름다움이라는

존 컨스터블, 「건초수레」, 캔버스에 유채, 130.2×185.4cm, 1821년, 런던 내셔널갤러리

믿음이 형성되었다. '우리 전원이 참 아름다웠지'와 같은 회상이 아닌 '전원적 잉글랜드가 진짜 잉글랜드!'라는 확고한 믿음이었다. 그럼 온 도시를 가득 채운 저 검은 공장들은 무엇이란 말인가. 영국적인 것의 돌연변이일 뿐이었다.

이와 동시에 컨스터블에 대한 재평가가 이루어졌다. 그의 작품 속 평화로운 시골 경치는 영국인들이 '진짜 영국'이라고 믿고 있는 모습 그대로였다. 가장 인기를 끈 작품은 「건초수레」였다. 고요한 강가에 소박한 오두막, 울창한 나무와 푸른 들판. 작품이 연출하는 꿈같은 분위기는 조국을 향한 애국심까지 끓어오르게 했다. 세기말부터 이 작품은 거의 국보급 대우를 받는 예술품이 되었다.

첫 기억을 두고 온 곳으로 자꾸 나아갑니다

프랭크 파킨슨 뉴볼드, 「제2차세계대전 홍보 포스터」, 50.4×75.5cm, 1942년, 런던 임페리얼
전쟁박물관
전원적 영국을 향한 영국인들의 애국심을 유발하기 위해 사용된 포스터다.

현실과 다소 동떨어진 '시골 예찬'은 제1·2차세계대전을 통해 더욱
깊어졌다. 외부의 위협으로부터 일상이 파괴되고 불안이 증대될수록
사람들은 불변하는 이상적 시골 정경에 의지했다. 그것으로부터 나의
가정과 조국이 안전할 것이라는 안도감을 얻었다. 그들에게 그 풍경은
심리적 위안을 주는 장치를 넘어, 목숨을 걸고서라도 지켜야 할 '현실'
이었다. 실제로 영국인들은 그러한 결의로 전쟁에 임했고 머나먼 전쟁
터에서 나른하고 푸르른 들판을 떠올리며 고국을 그리워했다. 이들의
인식 속에 나치 독일은 차갑고 삭막한 산업사회라면, 영국은 따뜻하고
인간적이고 시대에 뒤떨어진 시골 사회였다.

영국은 다른 나라보다 더 빨리, 더 극적으로, 예기치 못한 상태에서 자연 풍광의 상실을 경험했다. 그래서인지 잃어버린 시골 정취를 향한 향수와 애착이 다른 어떤 나라보다 컸다. 그 마음이 현실 부정에 가까운 '전원적 영국'이라는 신화를 만들어냈다. 그때 재발견한 컨스터블의 작품은 그들의 감정을 그대로 대변했다. 지나간 것의 아름다움, 그에 대한 강한 그리움, 작품과 관객의 완벽한 정서적 일체감은 컨스터블을 영국인들의 마음에서 떼려야 뗄 수 없는 최고의 화가로 만들어주었다.

과거를 안고 미래를 향해

나는 과거지향적인 사람이다. 앞으로 경험할 기회가 있는 미래보다 실체로 살아보았고 다시 만날 기회가 없다는 점에서 과거가 좀더 애틋하고 소중하게 느껴진다. 그래서 과거를 차마 보내지 못하는 컨스터블과 그 시대 영국인들의 마음에 사뭇 공감했다. 흘러가는 시간은 붙잡을 수 없으니 시간이 떠난 자리에 남아 있는 공간이라도 붙잡아 그것만큼은 흘러가지 않기를 그들은 바랐던 것이다.

제삼자의 시선에서 답답한 마음도 있다. 어디를 가나 고향을 그리워하고 고향 풍경만 그리고 고향 여자를 만나 일평생 외국에도 나가지 않은 컨스터블의 삶은 너무 고지식하다. 최초의 산업국 영국이 도리어 주변국들을 '산업국'으로 깎아내리면서 전원적 환상에 젖어 있는 것도 시대착오적인 일이다. 하지만 이 또한 그들의 위치에 나를 대입해보면 어느 정도 이해가 간다. 나도 어느 때는 너무나 공격적으로 다가오는

앞날의 시간과, 그와 함께 소멸하는 것들에 저항하고 싶은 마음이 굴 뚝같기 때문이다.

그렇지만 그들은 마냥 과거에 묻혀 있지 않았다. 과거의 소중한 추억은 그들을 움직이게 하는 원동력이기도 했다. 컨스터블에게 고향은 화가로서 필요한 영감 그 자체였고, 눈앞의 불안을 딛고 오늘을 살게 하는 안정제였다. 녹색 영국이 진짜 영국이라 주장하던 영국인들은 정말로 그 녹색을 보존하기 위한 사회운동에 착수했다. 녹지보존운동, 유적지보호운동, 고건물복구운동 등은 모두 19세기 말 영국에서 시작되었다. 덕분에 현재의 영국은 자국의 역사와 자연을 가장 잘 보전하는 나라가 되었다.

그래서 생각했다. 나 역시, 과거가 주는 힘이 나를 앞으로 나아가게 할 정도만큼만 과거를 그리워하겠다고. 때로는 과거를 향한 그리움이 내 발목을 잡는다. 스물일곱 즈음, 역사학 공부를 시작해서인지 나이가 들어서인지 할머니가 아파서인지 자주 과거를 돌아보았다. 과거의 의미가 큰 만큼 소중한 것들이 사라지는 현실에 겁을 먹었고, 아직 닥치지 않은 미래를 걱정하며 슬퍼했다. 시간의 흐름이라는 당연한 순리에 어떻게 대처해야 할지 몰라 내 마음은 계속 방황했다.

그러다 찾은 유일한 해결책은 "과거를 안고, 오늘을 열심히 사는 것"뿐이었다. 내가 그리워하는 과거가 오늘의 나를 만들었듯 오늘은 미래의 내가 그리워할 과거가 될 것이기에 더 행복하게 그리워할 과거를 만들겠다는 마음으로 다시 의지를 다졌다. 소중한 것들의 소멸은 막을 수 없어도 소멸했다고 해서 아무런 힘도 없는 것은 아니었다. 이제 길

을 잃었을 때 할머니만 기다리는 꼬맹이는 아니지만, 그때의 기억은 나를 인생의 갈림길에서 조금은 덜 두려워할 줄 아는 어른으로 만들어주었다.

그러니 유년 시절은 지나갔고, 그 동네는 변했고, 할머니는 떠나갔지만, 그 과거는 지금의 나로, 실체적으로 존재하고 있다. 그 힘으로 오늘도 충실히 살아내며 사라질 수밖에 없는 소중한 과거들에 끊임없이 의미를 심어줄 것이다.

죽음과 함께
춤출 수 있다면

생제르맹성당의 「죽음의 무도」

할머니가 돌아가신 후로 짙은 인생의 허무에 시달렸다. 사랑하는 사람이 사라졌다는 슬픔과 생전에 잘해드리지 못했다는 후회도 막심했지만 인간의 근원적 한계로 인한 무력감이 내 삶 전반을 휘감았다. 지금까지는 행복한 삶을 이루고 싶다는 원동력으로 살아왔다. 그러나 언제인지 모를 삶의 끝에서 나를 기다리는 죽음을 강하게 인식한 순간, 앞으로 어떤 삶을 살아도 진심으로 행복할 수 없으리라는 좌절감이 몰려왔다. 나의 죽음에 더해 죽음으로 가는 여정에서 몇 번이고 반복해서 사랑하는 이들을 떠나보낼 것을 생각하면, 인생에 어떤 기쁨이 찾아와도 그 슬픔을 능가할 수는 없을 것 같았다.

죽음 앞에 삶은 영원한 패자였다. 언제든 무로 사라질 수 있는 현실에서 어떻게든 삶의 의미를 찾으려 발버둥치고 자기보다 오래 존속할 무엇이라도 남기려 애쓰는 모든 인생이 가여웠다. '패배가 예정된

삶에도 의미가 있는가? 지금 당장 행복하다고 해서 무슨 소용인가? 무엇을 위해 성취보다는 고통이, 쾌락보다는 인내가 큰 하루하루를 살아야 하나?' 할머니의 죽음 이후, 당면한 현실을 바삐 살아내면서도 늘 마음 저변에 깔린 인생에 대한 근본적 고뇌로 에너지의 상당 부분을 빼앗겼다.

내 경우 생애 가장 특별한 슬픔이 대다수 사람이 겪는 보편적 슬픔의 일부에 불과하다는 사실 때문에 더 외로웠다. 할머니의 죽음에는 특별히 안타까운 사연이 있는 것도 아니었다. 그저 육신의 수명이 다해 혼자서는 숨조차 쉴 수 없을 때 맞이한 자연스러운 죽음이었다. 그러니 나의 슬픔이 특별한 위로를 받을 수 있으리라는 기대를 처음부터 하지 않았다. 그때 알았다. 삶과 죽음이 교차하는 이승에서 살아가는 대다수가 남들은 사소하게 여기는 죽음의 고통과 슬픔을 저마다 홀로 감당하며 살고 있다는 것을.

애초에 위대하고 남다른 죽음은 드물었다. 아무리 위대한 삶을 살았더라도 죽음은 대개 사소하고 평범하게 찾아온다. 그러니 어떠한 삶을 살 것인가를 고민할 때마다 내 안에는 충돌하는 두 자아가 있었다. 죽음이라는 공평한 현실 앞에 '어떻게 살든 무슨 상관이냐'라는 반항심을 느끼다가도, 그런 현실에도 불구하고 여전히 무탈하게 살아 있음에 안도감을 느꼈다. 그때마다 마음속 깊이 감춰져 있던 삶을 향한 애착이 생의 유한함에 관한 온갖 푸념을 뒤덮었다.

그러나 삶은 이전만큼 쉽게 기쁘지 않았고, 어디선가 불쑥불쑥 부고가 들릴 때마다 삶과 죽음에 관한 복잡하고 모순된 상념들에 괴로

왔다. 죽음에도 불구하고 삶은 진정 기쁠 수 있다는 희망. 그런 삶에도 의미가 있다는 확신. 나약한 자기 위로라 할지라도 남은 삶을 살아내기 위해 내게 필요한 것은 그러한 실체 없는 믿음이었다.

죽음을 기억하는 시대

메멘토 모리Memento mori. '죽음을 기억하라'라는 의미의 라틴어 격언이다. 고대 로마 시절, 원정에서 승리하고 돌아오는 로마 군대의 노예들은 장군을 향해 '메멘토 모리!'라고 외쳐야 했다고 한다. '오늘 당신이 죽인 적군의 시체처럼 당신도 언제든 그렇게 될 수 있으니 긴장의 끈을 놓지 말라'고 지휘관에게 죽음을 상기시키는 관행이었다.

몇 날 며칠, 주야장천 시체만 보고 왔을 그에게 잠시의 틈도 주지 않고 '죽음을 기억하라'고 외쳐야 했다니 다소 가혹하다. 그런데 이와 유사하게 이후의 역사에서도, 죽음을 한시라도 잊을 수 있기를 갈망할 만큼 죽음이 일상이 된 나날에 '메멘토 모리'는 문화·예술계의 주요한 동향이 되었다. 14세기 중반 이후, 중세 말 유럽에서였다.

역사가 오래된 유럽의 소도시를 여행하다보면 동네의 작은 성당들에서 해골과 사람이 뒤섞인 벽화를 종종 발견한다. 처음 이 광경을 목격했을 때는 적잖이 당황했다. 내게 해골은 힙합 패션에서나 볼 법한 문양이었기에 해골이 인간을 희롱하는 듯한 그림으로 가득찬 교회 벽면이 상당히 어색하고 낯설었다. 다른 시대와 달리 중세 예술의 가장 큰 목적은 교훈이었다. 한눈에 직관적 이해가 가능한 그림만큼 문맹인

3부 고요히 바라보는 시간

자코모 보를로네, 「죽음의 승리」, 1485년, 이탈리아 클루소네권징예배당

신자들을 교육하는 데 효과적인 수단은 없었다. 보는 이를 섬찟하게 만드는 해골도 예배당에 들어선 신자들에게 죽음에 관한 엄숙한 가르침을 전하기 위해 그려진 결과물이었다.

중세 말에 죽음에 관한 예술이 확산된 이유는 그만큼 그 시대인들이 죽음을 기억하고 죽음에 관해 고뇌할 수밖에 없는 극단적인 상황에 놓여 있었기 때문이다. 평범한 하루하루를 바쁘게 살아가는 이들은 죽음을 기억하며 두려워할 여유가 없다. 그러나 중세 말 유럽에는 누구를 특정할 것 없이 모두가 죽음의 표적이 되는 날들이 이어졌다. 이들이 남긴 예술은 죽음을 향한 그들의 새로운 인식과 태도를 담아냈다.

13세기 유럽은 꽤나 호황기를 보냈다. 중세 봉건제가 안정적으로 자리잡은 가운데, 온화한 날씨, 도시 발전, 농업 신기술 발달 등이 뒤

죽음과 함께 춤출 수 있다면

「죽음의 무도」(부분), 1500년경, 프랑스 라페르테루피에르 생제르맹성당 ⓘ◎Patrick

따르며 사회적 평화가 찾아왔다. 그 직접적 결과는 인구 성장이었다. 잉글랜드의 경우 1086년에 약 100만 명이었던 인구는 13세기 말에 600~700만 명으로 증가했다. 다른 지역에서도 비슷한 흐름이 나타나 13세기 유럽의 인구는 대략 7000만에서 1억 명 사이로 늘어나며 정점을 찍었다. 그러나 급격한 인구 성장의 국면마다 식량 공급이 인구 증가 폭을 따라가지 못했다. 이런 상황에서는 과거와 유사한 재난이 닥쳐도 더 큰 타격을 입을 수 있었다.

흔히 '중세 말의 위기'라고 불리는 상황은 이러한 조건에서 나타났다. 14세기의 대규모 재난은 기근, 질병, 전쟁으로 요약할 수 있다. 먼저 1315~17년에 대기근이 찾아오자 곧바로 각 지역에서 집단 사상자가 발생했다. 기근의 영향은 3년에 그치지 않고 지속되어 심한 지역의 경

우 1322년까지도 이전의 경작 수준을 회복하지 못했다. 여기에 가축 질병으로 인해 가축의 수가 약 80퍼센트나 감소하면서 경작 능력이 현저히 떨어졌다. 극심한 혼란 속에 절도와 폭력을 넘어 식인, 유아 살해 등 반인륜적 범죄까지 등장했다.

14세기 유럽을 가장 큰 죽음의 공포로 몰아넣은 재난은 흑사병이었다. 오랜 기근으로 면역력이 약해진 가운데 흑사병은 1347년 이탈리아를 시작으로 유럽 전역으로 빠르게 확산되었다. 불과 4~5년 사이 유럽 인구 3분의 1에 해당하는 2500만 명이 흑사병으로 사망했다. 지역별로 피해 규모의 차이가 컸다. 벨기에, 폴란드 등의 사망률은 약 20퍼센트로 다소 낮았으나, 이탈리아, 스페인, 프랑스 남부 등지에서는 주민의 70퍼센트 이상이 몰살된 마을도 있었다. 설상가상으로 백년전쟁(1337~1453)과 같은 대규모 장기 전쟁은 전염병을 더 널리 퍼뜨리는 원인이 되었다.

지난 몇 년의 코로나19 사태를 통해 바이러스의 위력을 몸소 실감했다. 그러나 14세기의 상황은 우리의 경험에 비할 수 없이 더 절망적이었다. 우선 흑사병은 훨씬 더 빠르고, 더 자극적으로 죽음을 가져왔다. 흑사병이 '흑사병(검은 죽음의 병)'이라는 이름을 얻게 된 것은 정말로 이 병에 걸리면 피부가 검게 변해갔기 때문이었다. 흑사병의 원인인 페스트균이 몸에 침투되면 혈액이 서서히 응고되어 신체 말단이 괴사했다. 흑사병 감염자는 온몸의 검붉은 종양과 온갖 증상에 시달리다 빠르면 여섯 시간, 평균 일주일 안에 사망했다.

그렇게 사망한 시체가 마을 구석에 짐짝처럼 쌓여 썩은 내를 풍겼

죽음과 함께 춤출 수 있다면

루이지 사바텔리, 「보카치오가 묘사한 1348년 피렌체의 흑사병」, 종이에 에칭, 1802년

다. 구더기가 살점을 뜯어먹어 이미 뼈를 드러낸 시체도 즐비했다. 이를 지켜보는 아직 살아남은 자들은 언제 자기 차례가 올지 모르는 불안에 시달리며 인간 존재의 참을 수 없는 가벼움에 치를 떨어야 했다. 게다가 당시 유럽은 지금보다 더 공동체 중심적 사회였다. 교회와 마을 단위로 돈독한 유대감을 바탕으로 돌아가던 일상은 금세 파괴되었다. 인간의 이기심, 서로 간의 불신, 기성 권력의 무능함 등 파괴적 죽음 앞에 모든 민낯이 다 드러나는 시기였다.

당시 유럽인들은 매일 죽음을 목격하고, 매일 죽음을 기억해야 했다. 그들에게 죽음은 아득한 먼 미래의 일이 아닌, 나이, 성별, 신분을 막론하고 누구에게나 언제든 일어나는 현실이었다. 끝없는 죽음의 향

연 속에서 그들은 삶보다는 죽음에 경도되어 각종 번뇌에 휩싸일 수밖에 없었다. 그 결과로 나온 예술작품은 죽음을 앞둔 인간에게 삶의 자세에 관한 여러 이야기를 전달했다.

죽음과 대화하고 춤추는 사람들

두 눈으로 목격하기 전까지 죽음은 누구에게나 추상적이다. 중세 기독교 세계관에서 죽음은 적어도 관념적으로는 두려움의 대상이 아니었다. 죽음은 삶에 대한 보상을 얻는 기회이자 부활을 향한 여정의 시작으로, 끝이 아닌 삶의 일부였다. 이러한 인식에 따라 보통 중세 시대의 무덤에는 부활과 천국의 소망을 안고 평안하게 잠든 주인의 모습이 조각되었다.

중세 말의 위기를 통해 죽음의 실체를 목격한 인간은 죽음을 다르게 인식했다. 그들에게 죽음이란 인간이 악취를 풍기며 구더기에게 먹힘을 당하는 일이었다. 죽음에 어떤 건설적 의미가 있든, 일단 이들은 죽음을 마냥 아름답고 고귀하게만 그릴 수 없었다. 예술에 해골이 등장하는 시점은 이때부터다. 중세 말 근대 초 무덤 예술은 이전 세대와 달리 주인의 모습을 반쯤 썩은 시체 혹은 완연한 백골로 표현했다. 무덤 예술을 남길 만큼 부유한 이들은 대부분 성직자, 왕족, 귀족이었다. 이들 역시 죽음 이후에는 똑같이 뼈다귀밖에 남지 않는다는 사실을 중세 말 사람들은 가차 없이 드러냈다.

'메멘토 모리' 장르 예술에는 거의 항상 해골로 의인화된 죽음이

죽음과 함께 춤출 수 있다면

「구더기에 먹힌 시체」, 16세기, 벨기에 부슈 ⓘⓞJean-Pol GRANDMONT

등장한다. 그러나 해골이 단지 죽음의 처참한 현실과 공포만을 표현하는 수단은 아니었다. 예컨대, 해골은 삶의 파괴자를 상징하기도 하지만 인간에게 죽음 이후의 삶을 가르쳐주거나 인간을 죽음으로 안내하는 등의 복합적인 역할을 부여받는다. 특히 기독교적 맥락에서 해골은 피할 수 없는 죽음의 존재감을 상기시키는 동시에 죽음 이후의 심판과 부활에 관한 희망의 메시지를 전달했다.

죽음이 무자비한 파괴자로 등장하는 대표적 사례는 '죽음의 승리'를 주제로 한 작품들이다. 자코모 보를로네와 대大 피터르 브뤼헐의 「죽음의 승리」를 보면, 해골이 각종 무기를 들고 일말의 연민 없이 무작위로 인간을 살육하는 모습을 확인할 수 있다. 죽음의 습격 앞에 인

간은 생사의 전권을 쥔 죽음에게 넓은 아량을 기대하는 수밖에 할 수 있는 일이 없다. 이렇듯 '죽음의 승리'라는 알레고리에는 죽음의 위력과 인간이 느끼는 무력감이 표현되어 있다.

그렇지만 이 무참한 광경의 이면에는 더 근본적인 기독교적 희망도 담겨 있다. 중세 말 유럽인들은 그들에게 닥친 일련의 재난을 말세의 징조로 인식했다. 말세는 죽음과 멸망을 수반하지만 다른 한편으로는 그리스도의 재림을 의미했다. 재림의 날에는 그리스도가 공정한 재판관이 되어 의인과 죄인을 구분하고, 전자에게 영원한 부활을 선사한다. 그러니 지금 당장은 인간의 자연적 한계로 '첫번째 죽음(육신의 죽음)'에 패배하지만, 현세의 삶에 따라 '두번째 죽음(최후의 심판, 『요한묵시록』21장 8절)'의 여부는 달라질 수 있다. 당대인들은 죽음이 영원히 승리하는 듯한 절망적 현실에 주저앉지 않고 오히려 재림과 부활을 향한 소망을 극대화함으로 죽음의 공포를 극복하고 남은 삶에 의미를 부여하고자 했다.

죽음 이후를 대비해야 한다는 필요성은 '죽음과의 대화'라는 또다른 알레고리로 표출되었다. 죽음의 세계가 가까이 있다고 느낀 당대 유럽인들은 삶과 죽음의 경계를 넘어 죽음에게 직접 말을 건네고 답을 들음으로써 막연한 두려움을 다스렸다. 13세기 후반부터 프랑스, 영국 등지의 시문학에서 반복적으로 사용된 '세 명의 산 자와 세 명의 죽은 자' 전설은 이러한 경향을 잘 보여준다. 각색에 따라 세부 내용은 다르지만 기본적으로 세 명의 왕이 세 명의 죽은 선왕을 만나 삶과 죽음에 관한 조언을 듣는다는 골자로 구성된다.

죽음과 함께 춤출 수 있다면

위 자코모 보를로네, 「죽음의 승리」(세부)

아래 피터르 브뤼헐, 「죽음의 승리」, 패널에 유채, 117×162cm, 1562~63년, 마드리드 프라도
 미술관

백골 사체로 나타난 선왕들이 전하는 교훈은 한결같다. 그들은 늘 인생의 유한함을 기억하고, 죽은 자들을 기리는 미사에 힘쓰며, 부지런히 최후의 심판에 대비하라고 당부했다. 전설 속 죽은 자들은 비록 앙상한 해골의 모습이지만 그들과의 대화는 죽음이 끝이 아닌 새로운 시작이라는 사실과 현세의 행위가 사후세계를 결정한다는 믿음을 증명했다. 또한 죽은 자들이 최후의 심판을 기다리는 모습은 뼈다귀밖에 남지 않은 그들의 몸도 언젠가는 완전한 육신으로 회복되리라는 부활의 희망을 상기시켰다. 이를 통해 살아 있는 자들도 죽음의 공포는 잠깐이며 그후 영원한 기쁨에 도달하는 순간이 오리라는 용기를 얻었다.

죽음을 기억하고 죽음에 대비하며 살다보면 어느 날 불현듯 죽음이 찾아온다. 이 마지막 순간을 포착하는 중세 예술의 알레고리가 '죽음의 무도'다. 이때 죽음은 '죽음의 승리'에서와 같은 냉혈하고 비인격적인 살육자가 아니다. 그보다는 익살스러운 악사의 모습을 하고 있다. 죽음은 잔뜩 신명 난 표정과 몸짓으로 풍악을 울리며 이제 막 삶을 마친 인간에게 다가온다. 이들의 역할은 아직 죽음을 실감하지 못하고 어리둥절한 채 서 있는 인간을 죽음의 세계로 인도하는 것이다.

'죽음의 무도'가 전달하는 메시지는 크게 두 가지였다. 하나는 죽음의 평등함이다. 죽음의 행렬에는 교황, 황제, 귀족, 사제, 기사, 의사, 상인, 장인, 청년, 갓난아기 등 신분과 나이를 초월해 모두가 뒤섞여 있다. 해골의 모습을 한 죽은 자들도 한때 인생이 있었으나 그가 어떤 사람이었는지는 알 수도 없고 중요하지도 않다. 이처럼 죽음은 모든 물리적·세속적 차이를 일소하는 수평화의 힘을 지니고 있다. 그러니 현세

죽음과 함께 춤출 수 있다면

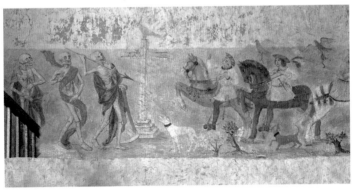

위　　「세 명의 산 자와 세 명의 죽은 자」『로베르 드릴의 시편』, 1310년경, 영국도서관

아래　생제르맹성당 벽화 「죽음의 무도」(부분) 중 '세 명의 산 자와 세 명의 죽은 자' 전설을 묘
　　　사한 삽화

에 어떤 영화를 누리고 있든 자만하지 말고 죽음 이후를 생각해야 한다고 '죽음의 무도'는 경고한다.

두번째 메시지는 춤추지 못하는 인간들의 모습과 연관된다. '죽음의 무도'에 등장하는 인간들 중 죽음과 리듬에 맞춰 춤추는 경우는 찾아보기 어렵다. 대부분의 망자는 하나같이 뻣뻣하고 쭈뼛거리며 시무룩한 모습인데, 이들은 다가올 사후세계를 미처 제대로 준비하지 못한 자들이다. 그러니 미지의 세계를 향한 두려움과 현세를 향한 아쉬움으로 쉽사리 발을 떼지 못하고 있다. 이 모습을 바라볼 살아 있는 자들에게 '죽음의 무도'는 말한다.

죽음 자체를 두려워하지 말고 어떠한 죽음을 맞을지를 두려워하라. 죽음이 춤추며 너를 찾아왔을 때, 너는 죽음의 손을 잡고 함께 춤출 수 있는가?

중세 말, 죽음이 난무하는 감당할 수 없는 공포 앞에 많은 이들은 삶의 가치를 상실했다. 사실 삶 자체에서는 의미를 찾기 어려웠다. 어떤 의미를 쌓아나가든, 곧 죽음이라는 파멸로 끝나기 때문이었다. 자기 존재의 가치를 포기할 수 없었던 당대인들은 삶이 아닌 죽음에서 의미를 찾음으로써 다시금 삶에 의미를 부여하는 방법을 택했다. 누군가에게는 그 믿음이 너무 터무니없다 해도 죽음이 도처에 깔린 환경에서도 가치 있는 삶을 향한 투지를 잃지 않았던 그들의 노고에는 충분한 경의를 표하고 싶다.

죽음과 함께 춤출 수 있다면

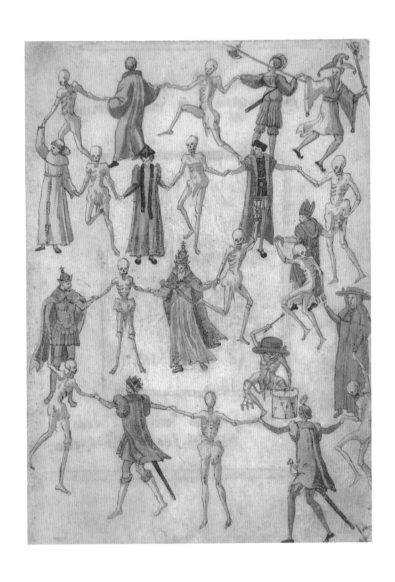

작자 미상, 「죽음의 무도」, 종이에 잉크, 수채, 구아슈, 금칠, 18.9×13.6cm, 16세기, 뉴욕 메트로폴리탄미술관

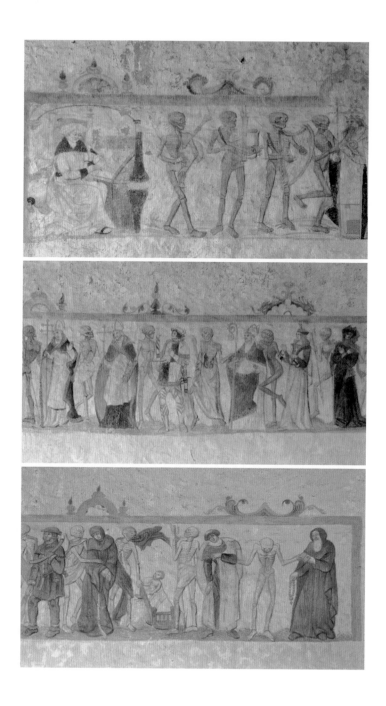

생제르맹성당 벽화 「죽음의 무도」(부분)

당신의 세계로 춤추며 가기 위해

'그럼에도 불구하고'. 죽음이라는 결말을 타고난 인간은 이에 대한 저마다의 해답을 찾아야 한다. 그럼에도 불구하고, 왜 살아야 하는가? 중세 유럽인들에게 그 답은 최후의 심판과 육신의 부활이었다. 영원한 부활을 얻을 만한 삶을 살았다면 삶은 허무하지 않았고 죽더라도 행복할 수 있었다. 그러니 춤추며 죽음을 맞이할 수 있었다.

나에게 주어진 선택지는 두 가지였다. 인생무상에 체념한 채 끝을 향해 달려갈 것인가, 아니면 삶이 끝나도 끝나지 않는 것이 있음을 믿고 영원한 자아를 꿈꾸며 살 것인가. 무겁게 내려앉은 삶의 에너지를 조금이나마 끌어올려주는 것은 두번째 선택지였다.

중세 말 사람들과 최소 500년의 시차를 두고 살고 있는 나는 차마 물리적 법칙을 초월해 내 몸이 다시 살아나기를 기대하지 않는다. 그러나 본래부터 육체의 한계와 무관하게 삶을 영위할 수 있는 시공간이 있다고, 내가 사랑했던 이들이 그곳에서 더 아름다운 모습으로 여전히 존재하고 있다고 믿고 싶다. 그들은 나보다 훨씬 더 선하고 빛나는 삶을 살았기에 그들이 머무는 세계에 가기 위해서는 아마 내 남은 생을 최선을 다해 열심히 살아내야 할 것이다.

살아 있는 인간은 감히 죽음의 '진실'을 논할 수 없다. 죽음을 경험한 적이 없으니 죽어보기 전까지는 각자 자기에게 알맞은 진실을 선택할 뿐이다. 진짜 진실이 무엇이든 나는 죽음이 내게 안기는 무력함을 떨쳐내고 힘을 내어 살아갈 이유를 주는 편을 내 삶의 답안지로 택하고 싶다. 그렇게 믿다보면 문득 찾아온 죽음을 춤추며 환대하지는 못

하더라도 적어도 '이 믿음이 없었다면 이번 생이 이만큼 가치 있고 행복하지는 못했으리라' 확신하며 눈감을 수 있을 터이다.

나는 여전히 죽음이 두렵다. 영원할 것 같은 청춘이 지나고 늙어버린 낯선 얼굴을 마주할 자신이 없다. 상상만으로도 마음이 흠칫 놀랄 때면 누군가 내게 가르쳐준 기도문을 떠올린다.

바꿀 수 없는 것을 받아들이는 평온,

바꿀 수 있는 것을 바꾸는 용기,

그리고 이 둘을 분별하는 지혜를 주소서.

조금 더 나이를 먹고, 삶의 지혜를 통달할 즈음이면 삶의 결말을 담담히 받아들이는 평온에 이를 수 있을까? 남은 생애 중 죽음과 가장 멀리 떨어진 오늘만큼은 두려움을 내려놓고 그저 주어진 삶에 감사하고 싶다.

국내

김수지·이흥표, 「덕후―자기 지각에 따른 투자 활동과 몰입 수준 차이, 덕
　　후 활동 전후의 정서 변화」『한국산학기술학회 논문지』, 20(1), 75~84쪽,
　　2019.
데버라 헤일리그먼, 『빈센트 그리고 테오』, 전하림 옮김, F, 2019.
데이비드 리스먼, 『고독한 군중』, 이상률 옮김, 문예출판사, 1999.
리하르트 반 뒬멘, 『개인의 발견』, 최윤영 옮김, 현실문화연구, 2005.
문혜경, 「도시 디오니시아 축제와 아테네 민주정치」『서양고전학연구』 53(2),
　　5~36쪽, 2014.
민은기·박을미·오이돈·이남재, 『서양음악사 2』, 음악세계, 2016.
박지향, 『영국적인, 너무나 영국적인』, 기파랑, 2006.
박지향, 『클래식 영국사』, 김영사, 2012.
베터니 휴즈, 『여신의 역사』, 성소희 옮김, 미래의창, 2021.
소포클레스, 『오이디푸스 왕―안티고네·아이아스·트라키아 여인들』, 강대진
　　옮김, 민음사, 2009.
앨런 브링클리, 『있는 그대로의 미국사 3』, 김덕호 외 5명 옮김, 휴머니스트,
　　2011.

엘리자베스 L. 아이젠슈타인, 『근대 유럽의 인쇄 미디어 혁명』, 전영표 옮김, 커
뮤니케이션북스, 2008.

오비디우스, 『변신이야기』, 이윤기 옮김, 민음사, 1988.

이연식, 『드가』, 아르테, 2020.

이영림·주경철·최갑수, 『근대 유럽의 형성』, 까치, 2011.

장 피에르 베르낭, 『그리스 사유의 기원』, 김재홍 옮김, 길, 2006.

장영란, 「그리스 종교 축제의 원형적 특성과 탁월성 훈련」『철학논총』, 73(3),
281~301쪽, 2013.

피오렐라 니코시아, 『모네—빛으로 그린 찰나의 세상』, 조재룡 옮김, 마로니에
북스, 2007.

호메로스, 『일리아스』, 이상훈 옮김, 동서문화사, 2016.

해외

Aberth, John, *From the Brink of the Apocalypse: Confronting Famine, War, Plague and Death in the Later Middle Ages* (second edition), Routledge, 2009.

Bailey, Anthony, *John Constable: a Kingdom of His Own*, Random House, 2012.

Balducci, Temma, *Gender, Space and the Gaze in Post-Haussmann Paris,* Routledge, 2017.

Barnett, Cynthia, *Rain : A Natural and Cultural History*, Crown Publishers, 2015.(『비』, 오수원 옮김, 21세기북스, 2017)

Bissell, R. Ward, *Artemisia Gentileschi and the Authority of Art*, The Pennsylvania State University Press, 1999.

Bradley, Harriett, *The Enclosures in England an Economic Reconstruction*, Batoche Books, 1918.

Christianson, J. R., 'Copernicus and the Lutherans', *The Sixteenth Century Journal* 4, no. 2 (1973): 1-10.

Clark, James M., *The Dance of Death : in the Middle Ages and the Renaissance*, Jackson, Son and Co. Glasgow, 1950.

Copernicus, Nicolaus, *Dedication of the Revolutions of the Heavenly Bodies to*

Pope Paul III, 1543.

Davis, Meredith., 'Monet's London: Artists' Reflections on the Thames, 1859-1914, *CAA. Reviews,* 2006.

Dobrzychi, Jerzy, *The Reception of Copernicus' Heliocentric Theory,* D. Reidel Publishing Company, 1972.

Edwards, Mark U., *Printing, Propaganda, and Martin Luther,* University of California Press, 1994.

Flanders, Judith, *The Victorian City: Everyday Life in Dickens' London.* Atlanti Books Ltd., 2012.

Foxcroft, Louise, *Calories and Corsets: A History of Dieting Over 2000 Years,* Profile Books, 2011.

Gallileo, Galliei., *Letter to the Grand Duchess Christina,* 1615.

Gardiner, Edward Norman, *Greek Athletic Sports and Festival,* Macmillian and Co., 1910.

Garrard, Mary D., *Artemisia Gentileschi: The Image of the Female Hero in Italian Baroque Art,* Princeton University Press, 1988.

Grant, Edward, *Science and Religion, 400B.C.–A.D.1550: From Aristotle to Copernicus,* Greenwood Press, 2004.

Hilmes, Oliver, *Franz Liszt: Musician, Celebrity, Superstar,* Translated by Stewart Spencer, Yale University Press, 2016.

Jaeger, Werner, *Paideia: The Ideals of Greek Culture,* Oxford University Press, 1986.(『파이데이아 1』, 김남우 옮김, 아카넷, 2019)

John, Hannavy, *The Victorians and Edwardians at Play,* Bloomsbury Publishing, 2009.

Katharine, Kuh, *The Artist's Voice: Talks with Seventeen Artists,* Harper&Row, 1962.

Kelly, John, *The Great Mortality: An Intimate History of the Black Death, the Most Devastating Plague of All Time,* Harper Perennial, 2006.(『흑사병시대의 재구성』, 이종인 옮김, 소소, 2006)

Khan, Soraya Farah, 'Monet at the Savoy Hotel and the London fogs 1899-1901', University of Birmingham. Ph.D., 2011.

Kousser, Rachel, 'Creating the Past: The Vénus de Milo and the Hellenistic Reception of Classical Greece', *American Journal of Archaeology,* vol. 109,

no. 2 (2005): 227-250.

Leslie, Charles Robert, *Memoirs of the Life of John Constable*, Cornell University Press, 1980.

Levin, Gail, *Edward Hopper: An Intimate Biography*, Alfred A. Knopf, 1995.

Lilti, Antoine, *The Invention of Celebrity: 1750-1850*, Translated by Lynn Jeffress, Polity Press, 2017.

Lubin, Albert J. *Strangers on the Earth: A Psychological Biography of Vincent Van Gogh*, Holt, Rinehart and Winston, 1972.

Manguel, Alberto, *A History of Reading*, Viking, 1996.(『독서의 역사』, 정명진 옮김, 세종서적, 2020)

McMullen, Roy, *Degas: His Life, Times, and Work*, Houghton Mifflin, 1984.

Naifeh, Steven W., Smith, Gregory White, *Van Gogh: The Life*, Random House, 2011.(『화가 반 고흐 이전의 판 호흐』, 최준영 옮김, 민음사, 2016)

O'Brien, Maureen C. et al., 'Edgar Degas: Six Friends at Dieppe', Museum of Art, Rhode Island School of Design, 2005. (https://digitalcommons.risd.edu/risdmuseum_publications/5/)

Offenstadt, Patrick., *The Belle Epoque: A Dream of Times Gone by Jean Béraud*, Taschen, 1999.

Parkinson, Ronald, *John Constable: The Man and His Art*, V&A Publications, 1998.

Pickvance, Ronald, *Van Gogh in Arles*, Abrams, 1984.

Powell, Barry B., *Writing: Theory and History of the Technology of Civilization*, Wiley-Blackwell, 2009.

Rankine, Marion, *Brolliology: A History of the Umbrella in Life and Literature*, Melville House, 2017.

Reff, Theodore, *Degas, the Artist's Mind*, Belknap Press of Harvard University Press, 1987.

Rosen, Edward, 'Was Copernicus Revolutions Approved by the Pope?', *Journal of the History of Ideas* 36, no. 3 (1975): 531-542.

Roy, A., Billinge, R., Riopelle, C., 'Renoir's 'Umbrellas' Unfurled Again', *National Gallery Technical Bulletin*, vol. 33 (2012): 73-81.

Rudé, George, *Hanoverian London 1714-1808*, Sutton, 2003.

Seigel, Jerrold, *Modernity and Bourgeois Life: Society, Politics, and Culture in*

England, France and Germany since 1750, Cambridge University Press, 2012.

Silver, Anna Krugovoy, *Victorian Literature and the Anorexic Body*, Cambridge University Press, 2004.

Smith, Anthony, 'The Land and Its People: Reflections on Artistic Identification in an Age of Nations and Nationalism' *Nations and Nationalism* 19, no. 1 (2013): 87-106.

Sweetman, David, *Van Gogh: His Life and His Art*, Touchstone, 1991.

Treves, Letizia, *Artemisia, The National Gallery Company Ltd.*, 2020.

Vavala, Amalia, 'Vincent van Gogh's images of motherhood' OUPblog, June 10, 2015. (https://blog.oup.com/2015/06/vincent-van-gogh-motherhood/)

Vincent van Gohg, The Letters Collection. (https://vangoghletters.org/vg/)

Ward, Joseph, *American Silences: The Realism of James Agee, Walker Evans, and Edward Hopper*, London Taylor and Francis, 2017.

Williams, Holly, 'The artist who triumphed over her shocking rape and torture', BBC Culture. Retrieved 16 April 2020 (27 August 2018).

Woodhouse, Rosalind, 'Obesity in Art: A Brief Overview', *Obesity and Metabolism*, vol. 36 (2008): 271-86.

웹사이트

'Effects of the Sun in Provence'(PDF). National Gallery of Art Picturing France (1830-1900) (Washington, D.C.: National Gallery of Art, 2011)

'How Franz Liszt Became The World's First Rock Star', NPR Music, October 22, 2011.

'I find London lovelier to paint each day', Tate Etc, 12 Sep 2017.

'Saint Jerome in His Study'. The National Gallery (https://www.nationalgallery.org.uk/paintings/antonello-da-messina-saint-jerome-in-his-study)

고요히 치열했던
사적인 그림 읽기
ⓒ 이가은, 2023

1판 1쇄 2023년 5월 4일
1판 2쇄 2023년 6월 12일

지은이 이가은
펴낸이 김소영
책임편집 전민지
편집 임윤정 이희연
디자인 이보람
마케팅 정민호 박치우 한민아 이민경 박진희 정경주 정유선 김수인
브랜딩 함유지 함근아 박민재 김희숙 고보미 정승민
제작부 강신은 김동욱 임현식
제작처 영신사

펴낸곳 (주)아트북스
출판등록 2001년 5월 18일 제406-2003-057호
주소 10881 경기도 파주시 회동길 210
전화번호 031-955-7977(편집부) 031-955-2689(마케팅)
트위터 @artbooks21
인스타그램 @artbooks21.pub
전자우편 artbooks21@naver.com
팩스 031-955-8855

ISBN 978-89-6196-434-0 03600